L'ART
DE
LA MISE EN SCÈNE

A LA MÊME LIBRAIRIE

OUVRAGES DE M. L. BECQ DE FOUQUIÈRES.

Traité général de Versification française. 1 vol. in-8°. 1879. 7 50

Traité de Diction et de Lecture a haute voix. Le Rythme, l'Intonation, l'Expression. 1 vol. in-18. 1881. 3 50

Poésies d'André Chénier. Édition critique. 1 vol. grand in-18. 1872. 6 fr.

Poésies d'André Chénier. Nouvelle édition, ornée de deux portraits gravés à l'eau-forte. 1 vol. in-32. 1881. . 4 fr.

OEuvres en prose d'André Chénier, précédées d'une étude sur les écrits politiques d'André Chénier, accompagnées de notes et d'un index. 1 vol. in-18. 1872. 3 50

Documents nouveaux sur André Chénier. 1 v. in-18. 1875. 3 50

OEuvres de François de Pange (1792-1796), avec une étude, des notes et une table analytique. 1 vol. in-18. 1872 3 50

Poésies de F. Malherbe. Édition *variorum*, avec le commentaire d'André Chénier, une introduction, des notes nouvelles et un index. 1 vol. in-18. 1872. 3 50

Poésies choisies de P. de Ronsard, avec notes et index. 1 vol. in-18. 1873. 3 50

Poésies choisies de J.-A. de Baïf, suivies de Poésies inédites, avec des notices, des notes, des index et un tableau de la prononciation au xvi° siècle. 1 vol. in-18. 1874. 3 50

OEuvres choisies de Joachim du Bellay, avec une notice, des notes et un index. 1 vol. in-18. 1876. 3 50

OEuvres choisies des Poètes français du xvi° siècle, avec notices, notes et index. 1 vol. in-18. 1879. 3 50

L. BECQ DE FOUQUIÈRES

L'ART
DE LA
MISE EN SCÈNE

ESSAI D'ESTHÉTIQUE THÉATRALE

PARIS

G. CHARPENTIER ET Cie, ÉDITEURS

13, RUE DE GRENELLE, 13

1884

Tous droits réservés

PRÉFACE

Il n'existe pas d'ouvrage d'ensemble sur la mise en scène; c'est donc sans fausse modestie que j'ai donné le titre d'*Essai* à cette étude. Ceux qui, après moi, s'intéresseront à ce sujet et voudront le traiter de nouveau auront sans doute à combler quelques lacunes, à compléter ou à rectifier quelques-unes des théories exposées et peut-être à pousser plus loin et en différents sens leurs investigations.

Au premier abord, le sujet paraît simple et très limité; mais plus on y réfléchit, plus il apparaît tel qu'il est en réalité, complexe et d'une étendue infinie. Pour beaucoup de personnes il se résume dans une question toute matérielle; et la mise en scène se réduit au plus ou moins

de splendeur apportée à la représentation d'un ouvrage dramatique, au plus ou moins de richesse des costumes et à une plus ou moins nombreuse figuration. Ce ne sont là cependant que les dehors les plus apparents du sujet, car, en y regardant bien, la mise en scène se confond presque avec l'art dramatique, et c'est dans le cerveau même du poète qu'il faudrait en commencer l'étude.

Toutefois, il y a là une ligne de partage assez nettement tracée : d'un côté, l'art dramatique, c'est-à-dire tout ce qui est l'œuvre propre du poète ; de l'autre, la mise en scène, c'est-à-dire ce qui est l'œuvre commune de tous ceux qui, à un degré quelconque, concourent à la représention. Sans doute ces deux arts se pénètrent réciproquement. Quand le poète se préoccupe de dispositions scéniques, qui ne se déduisent pas nécessairement des caractères et des passions, il fait de l'art théâtral ; quand un comédien met en relief certains sentiments auxquels l'auteur n'avait pas tout d'abord accordé une importance suffisante, il fait de l'art dramatique. Cependant, comme il est nécessaire que tout sujet soit délimité, je maintiendrai la distinction au moins apparente qui sépare l'art dramatique

de l'art théâtral. Cette étude commence donc au moment où le poète a terminé son œuvre.

Ainsi limitée, elle est encore fort complexe; elle comprend la recherche de l'effet général que doit produire la représentation et la détermination des effets particuliers des actes et des tableaux, dans lesquels se décomposent la pièce. Il faut donc arrêter le caractère pittoresque de la décoration, son plus ou moins de relief et de profondeur, etc. L'artiste chargé d'exécuter une décoration en trace d'abord une vue d'ensemble sur un plan vertical, qu'il suppose placé dans l'encadrement de la scène à la place du rideau. Ensuite il exécute la maquette, c'est-à-dire une réduction du décor tel qu'il doit être disposé sur le plan géométral. Le public a pu voir dans plusieurs expositions quelques maquettes célèbres, conservées à la bibliothèque de l'Opéra. Pendant que les peintres préparent et brossent les décors, on monte la pièce. L'opération préliminaire, qui est la distribution des rôles, est peut-être la plus importante, car le succès définitif en dépend. Une fois les rôles distribués, chaque acteur apprend le sien. La conception et la composition d'un rôle imposent à l'acteur qui en est chargé un labeur considérable et un

grand effort subjectif. Quand tous les rôles sont sus, on les assemble; alors commence le travail long et minutieux des répétitions, car on se propose d'arriver à une harmonie générale et à un ensemble, qui souvent, à défaut d'acteurs de premier ordre, suffisent à assurer le succès. Tel rôle doit être éteint, tel autre doit être au contraire plus accentué. En même temps, on étudie les mouvements scéniques ; on détermine les places successives que les personnages doivent occuper les uns par rapport aux autres ou par rapport à la décoration ; on règle les entrées et les sorties, ce qui exige parfois des remaniements dans le texte de la pièce. Puis vient la composition de la figuration, et son instruction orchestique, s'il y a lieu. Pendant le temps des répétitions, on confectionne les costumes, dont les dessins exigent beaucoup de goût et demandent souvent de longues recherches. Bientôt, aux répétitions partielles succèdent les répétitions d'ensemble, où tous les accessoires jouent le rôle qui leur est assigné. La répétition générale a lieu en costume : c'est une première anticipée. Enfin arrive le jour de la première représentation, qui délivre tout le personnel du théâtre de l'anxiété finale et libère auteur;

directeur et acteurs d'un labeur où commençaient à s'user les meilleures volontés.

Telle est l'esquisse sommaire du sujet complexe dont j'ai entrepris l'étude. Si celle-ci devait être poussée à fond, elle exigerait plusieurs volumes, car elle comprendrait : l'architecture théâtrale, la peinture décorative, la science très compliquée de la perspective, la mécanique particulière des machines, les applications de l'électricité, la description des dessous, du cintre et des coulisses, le rôle de ces différentes parties, la plantation des décors, la composition et l'examen des magasins d'accessoires, puis les sciences de l'optique et de l'acoustique, et enfin l'art sans limites précises du comédien, etc.

De tout ce vaste ensemble, je ne retiendrai que l'ESTHÉTIQUE THÉÂTRALE, c'est-à-dire l'étude des principes et des lois générales ou particulières qui régissent la représentation des œuvres dramatiques et concourent à la production du pathétique et du beau.

Pour la composition de cet ouvrage, la division du sujet et la répartition des matières, j'avais le choix entre l'ordre historique et l'ordre esthétique. Le premier exigeait que je suivisse pas à

a.

pas le travail de la mise en scène, à partir du moment où l'auteur dépose son manuscrit jusqu'au moment où le rideau se lève pour la première représentation. J'ai préféré le second, qui va du général au particulier et qui, des principes généraux, déduit les lois particulières. Le premier aurait été préférable si cet ouvrage avait dû être anecdotique.

Quant à la méthode de travail qui a présidé à l'élaboration de cette étude, je crois devoir en dire ici quelques mots. La méthode érudite consiste à suivre chaque jour le mouvement littéraire, à noter les faits à mesure qu'ils éveillent l'attention du public et les discussions critiques auxquelles ils donnent lieu dans les journaux et dans les revues; à extraire des ouvrages spéciaux les remarques utiles à l'éclaircissement du sujet; puis à classer les notes innombrables ainsi accumulées, à les répartir en un certain nombre de chapitres et à relier le tout au moyen des idées générales qui naissent du groupement des faits. Cette méthode implique l'indication de tous les emprunts qu'on a pu faire, et la citation de tous les auteurs dont on reproduit intégralement les idées.

Il suffira au lecteur de feuilleter cet ouvrage

sans notes et sans références pour conclure que je n'ai pas employé cette méthode. Il a été écrit en effet d'un bout à l'autre sans le secours d'aucune note et d'aucun livre, par la simple méthode spéculative. Chacune des deux méthodes que j'oppose l'une à l'autre a ses vertus et ses défauts : ce n'est pas ici le lieu de les comparer entre elles. Si j'ai cru devoir indiquer celle que j'ai suivie, c'est uniquement pour expliquer l'absence absolue de citations et afin qu'on ne l'attribuât pas à un dédain, qui ne serait nullement justifié, pour les travaux de tous ceux qui, avant moi, ont étudié en artistes ou en critiques l'art de la mise en scène. Pour être accessible à un pareil sentiment, il faudrait ne pas être convaincu comme je le suis que l'esprit de l'homme doit la majeure et la meilleure partie de ses créations en apparence les plus originales à une collaboration incessante, quoique souvent insaisissable et secrète. Pour moi, j'éprouve le plus vif plaisir à avouer ici la double dette de reconnaissance que j'ai contractée.

Suivant assidûment les représentations de la Comédie-Française, j'y puise un enseignement dont le prix augmente chaque jour à mes yeux. Depuis que mon attention s'est arrêtée sur la

mise en scène, j'ai pu admirer la science et le goût qui président à la composition artistique des décorations, à la recherche des effets pittoresques ou grandioses, au choix étudié des costumes, à la juste somptuosité des ameublements, à l'instruction orchestrique de la figuration et à la merveilleuse précision des jeux de scène. C'est cet art exquis, joint au labeur consciencieux et à l'incomparable talent des comédiens, qui fait de la Comédie-Française la première école dramatique et théâtrale de l'Europe, c'est-à-dire du monde entier. Or, ce goût irréprochable et cette science, qui s'appuie sur une longue expérience, sont les deux qualités maîtresses de son administrateur actuel. Je suis donc heureux de saluer ici M. Émile Perrin comme un des maîtres de la mise en scène moderne. Si cet ouvrage a quelque mérite, il lui en est redevable en grande partie, car c'est devant ses belles conceptions théâtrales que j'ai pu apprécier la portée artistique de la mise en scène et le rôle important qu'elle est appelée à jouer dans l'art dramatique moderne.

Par une rencontre piquante, c'est précisément à un adversaire de M. Perrin que je me sens le devoir de payer ma seconde dette de reconnais-

sance. On se rappelle la discussion récente qui, dans un tournoi littéraire, a armé l'un contre l'autre M. Sarcey et l'administrateur de la Comédie-Française, tous deux, au fond, amoureux du même objet. Tournoi heureusement sans fin, sans vainqueur ni vaincu, et dont après tout l'art fait son profit, car, à la lumière qui jaillit du choc de tels esprits, la vérité trouve mieux son chemin qu'au milieu du silence et de la nuit.

Mais je ne puis taire que si M. Sarcey rédige depuis plus de quinze ans le feuilleton dramatique du *Temps*, je le lis assidûment depuis le même nombre d'années. Or, s'il m'eût été impossible de désigner avec précision les idées que j'ai pu directement lui emprunter, j'ai la conscience de beaucoup lui devoir, et d'avoir souvent, en le lisant, senti ma pensée s'agiter à l'agitation intellectuelle de la sienne. J'ai donc contracté vis-à-vis de lui une dette, dont je ne saurais méconnaître la valeur; et il m'est agréable d'avouer hautement l'influence qu'a pu avoir sur mon œuvre un des maîtres incontestés de la critique contemporaine.

Je n'ai plus à ajouter que quelques mots explicatifs, pour clore cette préface. Ayant senti

la nécessité d'appuyer d'un certain nombre d'exemples l'exposition de mes idées, j'ai cru cependant devoir me restreindre à ceux que je pouvais tirer des ouvrages modernes représentés depuis peu, ou des œuvres classiques jouées le plus récemment. Il était nécessaire, en effet, que le public eût encore présents à la mémoire les faits sur lesquels j'attire son attention.

J'ai souvent employé l'expression de *metteur en scène;* mais la plupart du temps c'est pour moi une expression complexe qui ne répond pas à une personnalité distincte et à une fonction réelle. En parlant du travail théâtral, des décors, des jeux et des combinaisons scéniques, j'ai d'ailleurs évité de me servir d'expressions techniques peu familières aux lecteurs. Par contre, chaque fois que j'ai dû me servir de mots appartenant à la langue esthétique ou psychologique, je me suis efforcé d'atteindre à la clarté par l'exactitude et la propriété des termes.

Enfin, dirai-je pour terminer, j'ai rencontré comme cela était fatal, la théorie réaliste ou naturaliste. Je ne me suis pas dérobé à l'obligation de la soumettre à l'analyse critique. Je l'ai fait sans idée préconçue et sans aucun parti

pris d'hostilité. On pourra trouver, je crois, que le jugement que je porte sur cette école, sans être complaisant, n'est ni rigoureux ni injuste. Je n'ai eu d'ailleurs à examiner ses théories qu'au point de vue particulier du théâtre.

L'ART
DE
LA MISE EN SCÈNE

CHAPITRE PREMIER

Le succès n'est pas la mesure de la valeur intrinsèque d'une œuvre dramatique. — Les variations de l'art correspondent aux variations de l'esprit.

J'examinerai tout d'abord la question de la mise en scène dans ses termes les plus généraux, ce qui me permettra de formuler des lois générales d'où il sera ensuite plus facile de déduire les règles particulières. Je commencerai par rappeler cette vérité universellement admise et acceptée couramment comme un lieu commun : la valeur intrinsèque d'une œuvre dramatique n'a pas toujours pour mesure la valeur que lui attribuent les contemporains.

Cette proposition ne peut rencontrer beaucoup de contradicteurs. Il suffit de rappeler l'engouement peu justifié du public, à toutes les époques, pour tel poète ou pour telle œuvre dramatique. Les exemples que

l'on pourrait citer sont innombrables. Si l'on dressait la liste de tous les auteurs ayant joui d'une grande réputation de leur vivant et ayant remporté de très vifs succès au théâtre, on pourrait constater qu'il en est quelques-uns dont les noms ont disparu de la mémoire des hommes, et que la plupart ne nous sont aujourd'hui connus que par les titres de pièces qu'on ne lit plus. Comme toute chose ici-bas, les œuvres d'art se plient aux caprices passagers de la mode et aux perversions momentanées du goût. Une élite peu nombreuse porte seule des jugements certains que ratifie l'avenir, tandis que la foule se complaît dans le plaisir qu'elle éprouve à sentir caresser ses passions et favoriser ses penchants. Elle s'admire dans les œuvres qui flattent ses goûts, comme le fat devant un miroir qui reflète son air à la mode. Chaque pas du temps fait des hécatombes d'œuvres dramatiques; et la grande réputation d'une œuvre passée n'a souvent d'égal que l'étonnement plein de tristesse et de désenchantement que nous cause sa reprise. Qui ne sait même, à un point de vue plus général encore, combien nous sommes exposés à gâter nos plus chers souvenirs, quand dans l'âge mûr nous avons la faiblesse de rouvrir les livres qui nous ont ravi dans notre jeunesse. En pareil cas, on se console naïvement en disant que l'œuvre a vieilli, tandis que c'est tout le contraire qui est le vrai : l'œuvre a gardé son âge, et nous seuls nous avons vieilli.

Or, ce qui se passe dans la vie d'un homme se passe dans la vie d'une nation et dans celle de l'hu-

manité. Les jugements des hommes sont soumis à des transformations perpétuelles, car les éléments de leur esprit se combinent de mille manières selon leur nombre et leur nature. Il est à croire que ces combinaisons donnent lieu, comme en chimie, à des composés dont les uns sont très stables et les autres particulièrement instables. Quand les œuvres littéraires correspondent aux premiers, ils vivent dans la même estime aussi longtemps que la combinaison persiste ; quand elles se rapportent aux seconds, elles ne plaisent qu'un jour, et tout ce que l'on peut espérer pour elles c'est que la même combinaison, venant à se reproduire fortuitement, leur ramène momentanément la fortune. Il est, au contraire, quelques œuvres priviligiées qui correspondent à des combinaisons indissolubles : elles sont immortelles ; et l'esprit en savourera sans fin la beauté et la vérité éternelle, de même que le corps humain puisera la vie, jusqu'à la consommation des temps, dans l'air immuable qui l'enveloppe.

CHAPITRE II

La valeur d'une pièce ne dépend pas de son effet représentatif. — Ce n'est pas l'effet représentatif qui a assuré la renommée du théâtre des Grecs, non plus que des théâtres étrangers et de notre théâtre classique.

Nous ferons un pas de plus dans la connaissance du sujet en émettant cette seconde proposition : la valeur intrinsèque d'une œuvre dramatique ne dépend pas de son effet représentatif. Si nous n'avions en vue que l'effet représentatif produit sur des contemporains à une époque donnée, il est clair que cette proposition rentrerait dans la précédente. Mais il s'agit ici de l'effet représentatif absolu, et à ce titre elle mérite de nous arrêter.

Je remarquerai d'abord, au sujet des œuvres appartenant aux littératures anciennes ou étrangères, que si la représentation d'une œuvre dramatique a servi à la mettre en lumière, ce qui n'est pas niable, elle n'a pas suffi à lui assurer la renommée durable qui en a perpétué le souvenir dans la postérité. L'effet représentatif est dans ce cas sans influence sur le jugement que nous portons de la valeur d'une œuvre dramati-

que. En effet, si nous considérons le théâtre des Grecs, nous pouvons dire que nous n'avons aucune idée, ou tout au moins que des idées excessivement confuses, de ce que pouvait être la représentation des tragédies d'Eschyle, de Sophocle et d'Euripide, ou celle des comédies d'Aristophane. C'est uniquement par leur valeur intrinsèque qu'elles s'imposent à notre admiration, et c'est avec raison que nous les considérons comme des modèles presque inimitables, sans que nous ayons besoin de tenir compte d'un effet représentatif que nous ne pouvons imaginer qu'à grand renfort d'érudition, sans jamais pouvoir être sûr de l'apprécier à sa juste valeur.

Il en est à peu près de même du théâtre des Espagnols, aussi bien que de celui des Anglais et des Allemands. Bien que les sujets en soient pris dans un monde en tout moins éloigné du nôtre et qui est celui où se meuvent souvent encore nos personnages de théâtre, ce n'est nullement dans leur effet représentatif que nous cherchons et que nous trouvons les justes motifs de leur renommée. Nous n'en sommes que très rarement les spectateurs, et c'est uniquement comme lecteurs que nous apprenons à les connaître et que nous les jugeons. C'est bien dans ce cas l'esprit seul qui en goûte la poésie, sans que nos yeux soient dupes des séductions de la mise en scène. Le théâtre français lui-même n'échappe pas au même phénomène. La représentation l'amoindrit presque toujours, en atténue les proportions psychologiques et en rapetisse sensiblement les héros. Que serait-ce si

nous tenions compte du maigre appareil dont, jusqu'à la fin du xviiie siècle, on entourait la représentation de notre théâtre classique ! L'effet représentatif des tragédies de Corneille et de Racine n'a donc que peu d'influence sur l'admiration que nous éprouvons pour elles. Bien au contraire, la représentation nous apporte souvent un désenchantement en quelque sorte prévu. Cette remarque ne tend pas à en proscrire la représentation, qu'en rendent, au contraire, nécessaire et désirable d'autres raisons que nous exposerons plus loin.

On a souvent voulu transporter les théâtres étrangers sur la scène française, notamment les drames de Shakspeare. Toujours l'effet a été inférieur à celui qu'on en attendait, ce qui pourtant n'a jamais diminué l'admiration que nous ressentons pour le grand poète anglais. Il serait d'ailleurs puéril d'en rechercher la cause dans le changement de langue que nécessite la translation de ses œuvres sur notre théâtre, car c'est par la traduction seule qu'un grand nombre de lecteurs français connaissent Shakspeare et apprennent à l'aimer et à l'apprécier. La traduction d'une œuvre ancienne ou étrangère, loin de lui nuire, la rajeunit souvent en atténuant ou en modifiant des idées ou des images qui seraient de nature à choquer notre goût actuel ; elle tient forcément compte, rien que par l'emploi de la langue dont elle se sert, de la différence des temps, des lieux et des transformations de l'esprit. C'est une nouvelle mise au point, qui dégage ce qu'il y a dans toute œuvre d'essentiellement humain et d'éternellement beau.

D'ailleurs, à un autre point de vue, il suffit d'un moment de réflexion pour s'apercevoir que l'effet représentatif n'est pas la mesure de la valeur intrinsèque d'une œuvre dramatique. Si nous comparons entre eux le *Guillaume Tell* et *les Brigands* de Schiller, l'*Iphigénie* et l'*Egmont* de Gœthe, le *Polyeucte* et *le Cid* de Corneille, *le Misanthrope* et le *Tartufe* de Molière, il est certain que de toutes ces pièces les premières ont une valeur intrinsèque au moins aussi grande, si ce n'est plus grande, que les secondes, tandis que celles-ci ont un effet représentatif beaucoup plus grand. C'est que la valeur représentative et la valeur poétique d'une œuvre dramatique ne se composent pas des mêmes éléments, et par conséquent n'ont pas de commune mesure. Si les contemporains se trompent souvent sur la valeur d'une pièce, c'est que dans leurs jugements ils tiennent compte de l'effet représentatif qui précisément s'adapte à leur goût actuel. La postérité, au contraire, fait abstraction de cet effet et souvent n'en a pas même l'idée; c'est pourquoi son jugement, portant uniquement sur la valeur poétique de l'œuvre, est plus durable. Négligeant ce qui est variable et passager, elle ne fonde son jugement que sur ce qui est invariable et constant.

Ce n'est pas, en résumé, dans l'effet représentatif d'une œuvre dramatique qu'il faut chercher la raison supérieure de l'appréciation qu'en a portée la postérité. Ce n'est donc pas en augmentant, par la mise en scène, l'effet représentatif d'une œuvre dramatique que l'on ajoute à sa valeur intrinsèque.

CHAPITRE III

De l'effet représentatif idéal dans un esprit cultivé. — Imperfections de la mise en scène réelle. — Sa nécessité pour les esprits peu cultivés. — La mise en scène idéale est le modèle et le point de départ de la mise en scène réelle.

L'effet représentatif, on le conçoit, n'est pas créé de toutes pièces par la mise en scène. Toute œuvre dramatique possède par elle-même une valeur poétique et une valeur représentative. Seulement, dans l'imagination du poète, elles sont souvent dans une relation inverse de ce qu'elles nous paraissent sur un théâtre, où la mise en scène modifie et parfois renverse la proportion. On peut dire que la mise en scène est l'épanouissement, rendu visible, d'un germe idéal. C'est ce dont il est facile de se rendre compte.

Nous ne sommes à l'aurore ni de l'humanité, ni de l'histoire, ni de la littérature. Nous sommes, bien qu'à différents degrés, les produits d'une éducation poursuivie pendant des siècles à travers un grand nombre de générations. Modifiés par l'hérédité, par une somme sans cesse croissante de connaissances transmises ou acquises, nous avons passé par des états de conscience

inconnus aux hommes que n'a pas visités la civilisation. Il est certain qu'un sauvage ne comprendrait rien à la lecture d'une tragédie de Racine ou d'un drame de Shakspeare, si même par impossible il pouvait saisir le sens des mots ; il ne serait nullement dans les conditions nécessaires d'instruction et d'éducation intellectuelles et morales.

Que se passe-t-il donc en nous quand nous lisons une œuvre dramatique ? Il est clair qu'elle ne pénètre pas dans un esprit vierge de toute impression similaire. Nous avons tous vu des théâtres de formes les plus diverses, les uns ouverts, les autres fermés, souvent chez différents peuples ; nous avons assisté à de nombreuses représentations dramatiques ; nous possédons dans notre imagination une ample collection, un peu confuse, mais très riche, de costumes de tous les âges ; nous connaissons plus ou moins les mœurs des nations anciennes et modernes ayant joué un rôle important dans l'histoire ; enfin, nous sommes familiers avec les légendes héroïques, les mythologies, souvent même avec les langues des pays étrangers. Une foule innombrable d'objets se sont présentés à notre esprit et se trouvent enregistrés dans notre mémoire, où ils restent d'ordinaire à l'état latent. Mais aussitôt qu'une lecture en ravive le souvenir, il se fait dans notre esprit une représentation subjective de tous les objets dont nous avons conservé les images. Et cette représentation illustre immédiatement notre lecture et lui sert de mise en scène idéale : mise en scène toujours discrète, qui paraît, s'efface, dispa-

raît et reparaît sans s'imposer à notre esprit, sans le distraire; décor mobile où tout reste à son plan et qui se rapproche ou s'éloigne au gré de notre imagination. Dans cette mise en scène idéale, tout se réduit souvent à des signes purement idéographiques ; c'est un fond toujours un peu effacé, semé d'images confuses, qui s'évanouissent dès qu'on veut les considérer avec fixité, mais sur lequel l'œuvre poétique s'enlève en pleine lumière, comme une belle pièce d'orfèvrerie se détache sur une tapisserie usée par le temps. Ce fond s'harmonise merveilleusement avec le texte poétique. Des images, diffuses ou instables, semblent venir du lointain le plus reculé et forment cette mise en scène idéale que nous projetons objectivement dans l'espace incertain. C'est sur ce fond propice que se détachent les héros du drame : ils ont la stature, le regard, le geste, la voix qu'ils doivent avoir. Dans cette jouissance un peu extatique rien ne vient contrarier le pathétique des situations, rien ne distrait de la beauté des vers, de la logique de l'action, de la justesse des pensées, de l'effet émotionnel des passions; et c'est alors que nous ressentons l'émotion esthétique, non la plus forte, ni la plus profonde, ni la plus complète, mais la plus pure de tout alliage, qu'il nous soit donné d'éprouver.

Combien l'effet représentatif réel est violent par rapport à cet effet représentatif idéal ! La main souvent brutale du décorateur ou du metteur en scène immobilise tout ce qui précisément avait une grâce mobile et fugitive ; elle fait une sorte de trompe-l'œil

de ce qui n'était qu'un jeu de notre imagination. Au milieu d'une nature de carton peint, sous une lumière invraisemblable, s'accumulent alors des imperfections de toutes sortes, imperfections de décors, de costumes, de mouvements, de gestes, de diction, qui sont autant d'outrages à la beauté poétique. Ce sont là, en effet, les conditions désastreuses dans lesquelles une œuvre dramatique paraît sur le théâtre. Mais, hâtons-nous de le dire, il faut s'y résigner. Pour un homme qui a assez de loisir, de goût, de délicatesse et d'imagination pour s'abandonner sans réserve à ce jeu de l'esprit qu'on appelle l'art, qui se laisse tout entier attendrir et subjuguer par les accents pathétiques d'Iphigénie ou par la mélancolique chanson d'Ophélie, combien y a-t-il d'hommes dont le cerveau n'est peuplé que des images cruelles de la réalité vivante, qui n'ont ni l'heur ni le loisir de s'essayer ainsi sur la flûte des dieux, et qui le soir, las et meurtris d'un labeur avilissant, ont besoin qu'un coup de baguette magique les transporte dans un monde nouveau, réveille leur imagination engourdie et les ravisse à eux-mêmes et à la bassesse de leurs travaux journaliers! Pour ces hommes, le plaisir de l'esprit n'est jamais pur; il s'y mêle toujours un plaisir des sens. C'est donc précisément par ses défauts mêmes que la mise en scène agit plus puissamment sur leur organisme.

Quoi qu'il en soit, l'effet représentatif idéal sera toujours le modèle que le metteur en scène devra se proposer de réaliser, en tenant compte des nécessités psychologiques, intellectuelles et morales que lui im-

pose la composition particulière de la foule des spectateurs à laquelle il s'adresse. Nous ajouterons, ce qui résulte des idées déjà exposées et sur lesquelles nous reviendrons, qu'on doit dans la mise en scène se rapprocher de la sobriété et de la discrétion de la mise en scène idéale, dans la proportion où l'œuvre représentée s'approche de la perfection.

CHAPITRE IV

Rapports de la mise en scène avec la valeur d'une œuvre dramatique. — Le peu d'appareil des théâtres de province favorisait l'art dramatique. — L'excès de mise en scène lui est nuisible.

Puisqu'il n'y a pas équation entre l'effet représentatif d'une œuvre dramatique et sa valeur intrinsèque, nous pouvons en conclure qu'en augmentant son effet représentatif on n'ajoute rien à sa valeur intrinsèque, et que les valeurs relatives de deux œuvres dramatiques ne sont pas entre elles comme leurs effets représentatifs. Mais, dans la généralité des cas, le plaisir que l'on cherche à procurer au spectateur est un plaisir général et total qui se compose de la somme de toutes ses sensations et de toutes ses émotions, de quelque nature qu'elles soient. Il suit de là, premièrement, que la mise en scène pourra être souvent considérée comme un correctif à la faiblesse d'une œuvre dramatique ; deuxièmement, que la mise en scène peut par son excès être un dérivatif à l'attention que mériterait la valeur intrinsèque d'une œuvre dramatique.

C'est à peine si la première proposition mérite que nous nous y arrêtions. Tout le monde sait qu'un certain nombre des théâtres de Paris ne vivent que par la mise en scène. Les ouvrages médiocres qu'ils montent ne réussissent la plupart du temps à captiver le public que par le pittoresque des décors, la richesse des costumes, l'ampleur de la figuration, ou même par les exhibitions les plus excentriques. L'art dramatique ramené ainsi à n'être que de l'art théâtral devient un art tout à fait inférieur.

Toutefois, si la première proposition ne demande que quelques mots d'explication, elle est cependant importante par une des conclusions qu'on en peut tirer et qui nous offre la résolution d'un problème intéressant. Jadis, quand il y avait des théâtres en province et des troupes qui s'y établissaient à demeure pour la saison d'hiver, les directeurs, n'ayant en général à leur disposition qu'un très maigre appareil représentatif, avaient à se préoccuper dans une certaine mesure de la valeur des pièces qu'ils montaient. Ces théâtres étaient ainsi favorables au progrès de l'art dramatique. Aujourd'hui, un autre système a prévalu. Une troupe part de Paris, avec armes et bagages, et s'en va de ville en ville, montant partout l'unique pièce qui compose son répertoire et pour laquelle elle a pu faire les dépenses d'un appareil représentatif, très supérieur à celui qu'aurait eu à sa disposition un directeur de province. Or, à la faveur de cet appareil et grâce au prestige de quelques acteurs en renom, on parvient à imposer aux applaudissements de la

province des pièces d'une valeur intrinsèque inférieure. C'est ainsi que les nouvelles mœurs théâtrales et que ces troupes de voyage sont contraires au progrès de l'art dramatique. Ici, je n'ai pas d'ailleurs à examiner cette question dans les détails infinis qu'elle comporterait : je l'ai ramenée à sa plus simple expression. Je ne puis cependant résister au désir de signaler, comme la conséquence, la plus grave peut-être, du système actuel, l'anéantissement du répertoire classique.

L'examen de la seconde proposition nous conduira à une conclusion identique. L'abus ou l'excès de la mise en scène détourne le jugement du spectateur de l'objet qui devrait faire sa préoccupation principale, par suite abaisse son goût, et en même temps pousse les auteurs, qui peuvent compter sur l'effet d'un puissant appareil représentatif, à se contenter d'un succès plus facile à obtenir et à négliger la conception de leur œuvre et la conduite de l'action. L'abus ou l'excès de la mise en scène est donc ainsi contraire aux progrès de l'art dramatique.

CHAPITRE V

Recherche d'un principe physiologique auquel puissent se rattacher les lois de la mise en scène. — Les impressions intellectuelles et les sensations organiques s'annihilent réciproquement.

On a pu m'accorder les propositions émises précédemment et en reconnaître la justesse. En effet, elles résultent de la constatation de faits que chacun a pu observer. Mais il me paraît nécessaire de les rattacher à un point fixe et de chercher, en dehors du théâtre, une méthode de démonstration.

Or, en physiologie, ou en psychologie, comme on voudra, on admet, en se basant sur des séries d'expériences pour ainsi dire quotidiennes, et que chacun peut contrôler par ses propres observations, que notre attention, ordinairement diffuse et mobile, peut, en se concentrant sur des impressions reçues par notre esprit ou sur des sensations éprouvées par un de nos organes, nous rendre insensibles à tout ce qui ne se rapporte pas exclusivement soit à ces impressions intellectuelles, soit à ces sensations organiques. En d'autres termes, sous l'influence de préoccupations

spéciales, un groupe de sensations, d'images ou d'idées, s'impose à nous à l'exclusion de tous les autres qui restent alors inaperçus. On pourrait dire, en quelque sorte, que la sensibilité énergiquement surexcitée d'un de nos organes anesthésie momentanément nos autres organes.

Les exemples sont nombreux et bien connus. Une personne absorbée par une pensée regarde fixement sans les voir les autres personnes qui sont devant elle ; ou bien, captivée par un spectacle, elle n'entendra pas qu'on lui parle. Un soldat, au milieu de la mêlée, n'a pas immédiatement conscience d'une blessure qu'il vient de recevoir ; il ne s'en aperçoit que lorsque le sang qui coule attire son attention. Pascal domptait la douleur par le travail, et Archimède, occupé de la résolution d'un problème, ne percevait pas le bruit du combat qui se livrait dans les rues de Syracuse. La vue des images divines, qui hantaient l'esprit des martyrs, les absorbait souvent à tel point qu'ils ne sentaient ni le fer ni le feu qui torturaient leurs chairs. Mais, pour prendre un exemple moins tragique et d'observation plus aisée, tout le monde sait que, lorsque nous voulons concentrer notre esprit sur une idée, nous fermons instinctivement les yeux, ou bien que nous fixons nos regards sur quelque angle banal et obscur de la chambre ; que l'enfant, pour apprendre ses leçons, se bouche les oreilles de ses deux mains, et que le collégien qui regarde les mouches voler ne profite pas beaucoup des démonstrations du professeur. C'est à l'in-

fini qu'on pourrait recueillir des faits semblables. Tantôt, c'est la préoccupation de l'esprit qui empêche nos regards de percevoir les formes et les couleurs ou nos oreilles de percevoir les sons, tantôt ce sont des images optiques ou des sons qui s'opposent à toute autre association d'idées.

A cette observation d'ordre physiologique on objectera, qu'en réalité il nous est possible dans le même moment d'écouter, de regarder et de penser. En effet, c'est là le cours perpétuel de la vie ; mais, dans ce cas, les impressions auditives, optiques et intellectuelles doivent être assez faibles pour pouvoir être perçues toutes à la fois, car, si l'équilibre entre ces impressions également faibles vient à se rompre, la loi physiologique s'impose. Nous pouvons donc dire que, pour être perçues à la fois, des impressions auditives, optiques et intellectuelles doivent, premièrement, être très faibles ou avoir un rapport commun, et, deuxièmement, conserver entre elles la proportion d'intensité qui leur a permis de se manifester dans le même moment.

CHAPITRE VI

De la fin que se proposent les beaux-arts. — L'excès de la mise en scène nuit à l'intégrité du plaisir de l'esprit. — La lecture est la pierre de touche des œuvres dramatiques. — La mise en scène est tantôt une question de goût, tantôt une question d'habileté.

Les arts (et pour plus de simplicité, je ne considérerai ici que la poésie, la peinture et la musique), les arts, dis-je, n'ont d'autre but que de nous fournir des impressions auditives, optiques et intellectuelles. Ils se proposent, pour fin unique : la poésie, le plaisir de l'esprit ; la peinture, celui des yeux et la musique celui de l'oreille. Tant qu'un de ces trois arts borne son ambition à nous procurer, dans toute son intégrité, le plaisir particulier pour lequel il a été créé, il se maintient dans la sphère élevée qui lui est propre ; il déchoit dès qu'il empiète sur le domaine des deux autres. Telles sont la musique descriptive et pittoresque, et la peinture spirituelle ou philosophique, genres bâtards, auxquels ne se laissent jamais entraîner les véritables artistes.

Le cas de la poésie est plus complexe, parce que

rien ne parvient à notre esprit que par l'intermédiaire obligé de nos organes; mais la poésie elle-même déchoit si, au lieu de considérer le plaisir des yeux et de l'oreille comme subordonné à celui de l'esprit, elle emploie, pour captiver l'esprit, le prestige de la peinture ou la séduction de la musique.

La poésie dramatique, que sa nature même placerait dans une sphère inférieure à la poésie épique et à la poésie lyrique, reprend cependant sa place élevée lorsque, dans la lecture, par exemple, rien ne vient distraire notre esprit du plaisir idéal qu'elle nous procure, et que notre imagination seule fait tous les frais de la mise en scène. L'art dramatique est donc sur une pente toujours dangereuse, sur laquelle il lui est malheureusement trop facile de se laisser glisser.

Dans la représentation d'une œuvre dramatique, tout ce qu'au delà d'une certaine limite un directeur ajoute, pour le plaisir des yeux ou pour celui de l'oreille, détruit l'intégrité d'un plaisir qui n'aurait dû être destiné qu'à l'esprit. Le spectateur, dont les magnificences de la mise en scène captivent les yeux, n'est plus dans un état de conscience susceptible de goûter, soit la beauté littéraire de l'œuvre représentée, soit la profondeur et la vérité psychologique des passions qu'elle met en jeu. L'attention est détournée de son objet principal, et, dans ce cas, le plaisir que nous goûtons, véritable plaisir des sens, est inférieur à celui que nous aurions dû ressentir. On peut donc affirmer, sans crainte de se tromper, que

l'abus et l'excès de la mise en scène tendent à la décadence de l'art dramatique.

A un autre point de vue, il est juste de dire que la nécessité de la mise en scène s'impose d'autant plus que l'œuvre est plus faible. Sans le secours des décors, des costumes, d'une nombreuse figuration, combien de pièces, privées de ces moyens artificiels de détourner notre attention, n'oseraient ou ne pourraient affronter le jugement intégral de notre esprit. Sans doute c'est un mérite, et même un grand mérite, d'amuser les spectateurs, et nous nous plaisons souvent à nous laisser duper par de brillantes images; cela nous évite un effort intellectuel, et quand nous arrivons fatigués au théâtre, nous sommes reconnaissants envers un auteur de son habileté à nous procurer une délectation facile et à ménager la paresse de notre esprit. Mais combien souvent le lendemain nous nous vengeons cruellement de cette duperie, dont cependant nous nous sommes faits les complices; car, tout en avouant le plaisir que nous avons goûté, nous condamnons la pièce en déclarant qu'elle ne supporte pas la lecture. Aucun jugement critique ne dépasse celui-là, en rigueur et en vérité tout à la fois, car il est porté par l'esprit, dégagé des séductions de la mise en scène et soustrait aux complaisances faciles de nos organes.

La lecture infirme ou confirme donc le jugement porté par le spectateur après la représentation. La plupart des pièces dont le comique touche à l'extravagance nous paraissent en effet, dès qu'elles sont

imprimées, d'une telle platitude que nous avons peine à comprendre le plaisir que nous avons pu y prendre. Au contraire, la lecture des comédies de M. Labiche, même des plus folles, ajoute encore à leur valeur en mettant en relief la finesse et la justesse d'observation de l'auteur. La lecture est donc la véritable pierre de touche des œuvres dramatiques.

Ainsi, nous revenons, par un autre chemin et en nous appuyant de l'expérience physiologique et psychologique, aux propositions que nous avons émises précédemment. L'art dramatique ne peut se soustraire aux lois qui dominent notre être tout entier. Quand nous sommes sollicités à la fois par un plaisir de l'esprit et par un plaisir des sens, nous ne pouvons nous dédoubler et jouir intégralement et également de l'un et de l'autre; nous nous abandonnons à celui qui s'impose avec le plus de force, de même que de deux douleurs, la plus forte éteint la plus faible. Il y a donc dans l'art théâtral une juste balance à tenir, un état d'équilibre à observer. Pour monter telle pièce, c'est faire acte de goût que de tempérer l'éclat de la mise en scène; pour monter telle autre pièce, c'est faire acte d'habileté que de détourner l'attention du spectateur en agitant un lambeau de pourpre à ses yeux.

CHAPITRE VII

Compétence littéraire nécessaire à un directeur de théâtre. — Établissement théorique des frais généraux de mise en scène. — L'art dramatique exigerait des vues à longue portée.

Nous avons jusqu'à présent insisté sur ce fait que l'effet représentatif, obtenu par la mise en scène, devait être inversement proportionnel à la valeur intrinsèque de l'œuvre dramatique. En un mot, il faut contre-balancer, par l'emploi des arts accessoires, ce que l'effet direct de la poésie sur l'esprit du spectateur serait impuissant à obtenir. Ainsi il arrive assez souvent que dans une pièce ayant une valeur intrinsèque incontestable, mais dont les différents actes ont une puissance dramatique inégale, on est obligé de masquer la langueur momentanée de l'action par un habile déploiement de mise en scène. Ce qui domine donc tout d'abord la mise en scène d'une œuvre dramatique, c'est le jugement littéraire qu'en porte le directeur chargé des soins et de la responsabilité de la représentation. Un directeur incapable de formuler un jugement sur une pièce n'est qu'un entrepreneur de

spectacles. En dehors de ce cas, il est clair que l'intérêt même de l'exploitation est lié à la sûreté de jugement du directeur; car, s'il parvient à tirer quelque profit d'une œuvre faible au moyen de quelques dépenses de mise en scène, d'un autre côté, ce serait une dépense perdue et par là inintelligente que de se résoudre aux mêmes frais pour une pièce qui ne l'exigerait pas.

Chaque fois qu'on met un train de chemin de fer en marche, le nombre des wagons que la machine doit tirer est calculé sur le nombre présumé des voyageurs; et le poids du train détermine la force que doit produire la machine et par suite la dépense qu'occasionnera la traction. Que dirait-on du chef d'exploitation qui ferait une grande dépense de combustible pour mettre en marche un train toujours composé d'un même nombre de wagons, quel que soit le nombre des voyageurs? Que dirait-on d'un mécanicien qui ne saurait pas profiter de la déclivité du sol et de la vitesse déterminée par le seul poids du train pour diminuer la force de traction et par suite la dépense de combustible? On pourrait ainsi rassembler un grand nombre d'exemples ayant tous un rapport plus ou moins prochain avec les devoirs et les préoccupations d'un directeur de théâtre. Tous conduiraient à la même conclusion: à savoir que les frais de mise en scène doivent être en raison inverse de la valeur propre de l'œuvre représentée. L'idéal pour un directeur, serait de n'avoir à monter que des pièces qu'on pût représenter dans un décor banal.

Ainsi donc, la direction d'un théâtre exige deux conditions de celui qui assume la responsabilité d'une pareille entreprise. La première est qu'il soit en état de porter un jugement sur la valeur intrinsèque des œuvres dramatiques ; la seconde, qu'il ait la sagesse de faire dépendre les frais de mise en scène du jugement qu'il a porté. Je ne sais si beaucoup de directeurs remplissent ces deux conditions. En tout cas, ce qu'on voit fréquemment, ce sont des pièces, que la critique qualifie d'ineptes, rapporter de grosses sommes d'argent à la faveur d'une éblouissante mise en scène. On peut donc croire que les directeurs remplissent la seconde condition, au moins chaque fois qu'il ne s'agit que d'exagérer la mise en scène. La première condition paraît beaucoup plus rare ; elle exige non seulement une compétence spéciale, mais encore un labeur quotidien et persévérant, sans lequel la direction d'un théâtre n'est pas très différente d'une simple partie de baccarat. Les directeurs se plaignent de ne pas rencontrer de chefs-d'œuvre ; mais ont-ils la conscience de faire tout ce qu'il faut pour trouver, non des chefs-d'œuvre qui sont toujours choses rares, mais seulement des pièces véritablement estimables? Malheureusement, la direction d'un théâtre n'est trop souvent qu'une entreprise financière dont les gains doivent être immédiats, ce qui ne se concilie pas avec des vues à longue portée. Un directeur avisé et prévoyant serait celui qui monterait une pièce, même médiocre, s'il devinait dans son auteur un sens dramatique capable de produire un chef-d'œuvre dans

dix ans. Faute de cette prévision d'avenir, que leur interdit la nécessité d'un gain immédiat, les directeurs forcent les auteurs à rester de jeunes auteurs jusqu'à soixante ans. C'est ainsi que les directeurs, qui se plaignent, contribuent plus que tout autre à la décadence de l'art dramatique et à la ruine de ceux qui leur succéderont.

CHAPITRE VIII

La mise en scène est conditionnée par le nombre probable de spectateurs. — Grossissement par les acteurs des effets représentatifs. — Les actrices moins portées à exagérer les effets. — *Le Monde où l'on s'ennuie.* — Nécessité actuelle de plaire à la foule. — Abaissement de l'idéal. — Compensation. — Utilité et devoir des théâtres subventionnés.

Les deux conditions que nous venons d'énumérer ne sont pas les seules que doit remplir un directeur de théâtre. Une troisième condition indispensable est la connaissance des milieux : la même œuvre qui réussit rue Richelieu ne réussira pas boulevard du Temple. Cette question du milieu est connexe à celle du nombre. Étant donnée une œuvre dramatique d'une certaine valeur intrinsèque, si une mise en scène judicieuse et modérée lui fait produire un effet représentatif suffisant pour trente mille personnes, ce même effet représentatif sera insuffisant pour deux cent mille. La prévision du nombre possible de spectateurs entre donc dans les calculs préalables d'un directeur.

Une fois la pièce lancée, l'ensemble de la mise en scène n'est plus modifiable, mais il arrive presque

toujours que, lorsqu'une pièce reste longtemps sur l'affiche, les acteurs cèdent à la tentation d'exagérer l'effet représentatif de leurs rôles ; et ils y sont encouragés par les applaudissements du public, qui devient moins délicat, à mesure qu'augmente le nombre des représentations. Mais tous les rôles ne possédant pas un effet représentatif susceptible d'un égal grossissement, et les acteurs cédant inégalement à la tentation des applaudissements, il en résulte ce fait remarquable que la pièce, à mesure que s'accroît le nombre des représentations, perd sa physionomie première en même temps que l'équilibre primitif résultant de l'accord entre sa valeur intrinsèque et son effet représentatif. C'est, en un mot, l'œuvre représentée qui perd à cette transformation insensible ; et si la direction du théâtre y gagne quelque profit actuel, c'est, il faut l'avouer, au détriment de la direction future et de l'art dramatique lui-même.

En général, les hommes se laissent aller beaucoup plus facilement que les femmes à grossir l'effet représentatif de leur rôle ; cela tient sans doute à ce que les femmes possèdent à un plus haut degré la faculté d'imitation et d'assimilation, tandis que les hommes sont poussés par une puissance d'agir, difficile à contenir, à forcer leurs premiers effets et à en essayer de nouveaux. Je citerai comme un exemple remarquable *le Monde où l'on s'ennuie*, qui a tenu l'affiche pendant deux cent cinquante représentations. Les hommes se sont visiblement fatigués ; les premiers acteurs ont été remplacés par d'autres, qui se sont

eux-mêmes lassés, ce dont je suis bien loin de leur faire un crime; mais les actrices qui avaient créé les rôles les ont conservés sans interruption jusqu'à la fin, et non seulement elles ont résisté à la tentation de grossir des effets faciles à exagérer, mais encore elles ont eu le mérite peu commun de nous conserver jusque dans les dernières représentations la perfection de jeu et de diction qu'elles avaient atteinte dès les premières.

Un directeur attentif s'aperçoit sans doute de la tendance qu'ont les acteurs d'une pièce à grossir l'effet représentatif de leur rôle; mais, outre qu'il est assez difficile d'enrayer un mouvement qui ne s'accélère qu'insensiblement, il faut reconnaître que la résolution à prendre dans ces cas-là, de la part du directeur, est souvent aussi délicate que difficile et complexe. D'un côté, c'est manquer à ce que l'on doit au génie d'un poète que de laisser altérer si peu que ce soit la physionomie de son œuvre; d'un autre, sacrifier à l'effet représentatif, c'est augmenter l'attrait et la séduction que peut exercer une pièce et attirer à la connaissance et à l'estime des belles œuvres un public de plus en plus nombreux.

Il semble qu'il y ait là une sorte de compensation, bien difficile à ne pas accepter dans l'état actuel de la société française. La Révolution a brisé les barrières qui séparaient les classes les unes des autres. La France est aujourd'hui une démocratie. Les plus humbles veulent jouir des mêmes plaisirs que les plus fortunés; aussi, depuis la fin du siècle dernier, on peut

dire que le public qui suit les représentations dramatiques a presque centuplé. Il faut non seulement un plus grand nombre de théâtres pour satisfaire à tous ses goûts ; mais encore une pièce qui, jadis, eût été arrêtée de la vingt-cinquième à la cinquantième représentation atteint facilement aujourd'hui la centième, la deux-centième même et souvent après un nombre pareil de représentations n'a épuisé que momentanément son succès.

La nécessité de plaire à la foule s'impose donc, mais impose du même coup à l'art un sacrifice pénible ; car l'idéal s'abaisse sensiblement à mesure qu'augmente en nombre le public dont on sollicite les applaudissements. Il n'y a relativement qu'un petit nombre d'esprits délicats et cultivés qui soient capables de sentir la beauté sévère d'une œuvre d'art. En revanche, en attirant la foule, fût-ce au prix de quelques concessions, en la sollicitant, par l'attrait d'un plaisir facile, à goûter à son tour le charme des belles œuvres, on rehausse et on purifie si peu que ce soit son idéal. Si donc la cime de l'art s'abaisse, la culture générale de l'esprit s'étend, s'élève même, et là encore il y a compensation. Or, dans une société démocratique, c'est une compensation qu'il n'est pas permis de négliger et qu'on serait même coupable de ne pas rechercher. Mais, si nous pouvons nous consoler de l'abaissement fatal de l'art par la compensation que nous trouvons dans la culture du plus grand nombre, c'est à la condition que nous ne perdions pas de vue le sommet auquel il s'est élevé et vers lequel il doit

tendre à remonter, par un autre chemin peut-être, afin que nous ayons toujours conscience de l'effort qu'il nous faudrait faire pour l'atteindre.

C'est pourquoi, s'il est pardonnable à la plupart des directeurs de sacrifier à la moindre culture du plus grand nombre, il est du devoir de quelques directeurs privilégiés de maintenir, autant que possible, l'art dans toute son intégrité et de résister au désir de trop flatter les instincts moins délicats d'un public plus nombreux. Or, s'ils remplissent ce devoir, c'est à la condition de se résigner à une perte de gain possible, sacrifice qui trouve sa compensation dans les subventions de l'État. Un directeur privilégié et garanti par l'État contre des pertes trop sensibles a pour devoir de ne pas sacrifier l'art à un désir de gain immodéré. Il doit s'appliquer à mettre en lumière la valeur intrinsèque des ouvrages qu'il met en scène; à amener à son point de perfection leur effet représentatif, sans permettre qu'il puisse détourner l'esprit des spectateurs de ce qui doit être l'objet principal de son attention. Il doit, en outre, interdire aux comédiens de troubler l'harmonie générale de l'œuvre en grossissant trop sensiblement l'effet représentatif de leur rôle. Il doit, en un mot, s'efforcer de mériter les applaudissements du public, mais se montrer sévère sur les moyens de les lui arracher. C'est son honneur et sa gloire de monter parfois des œuvres qui ne soient susceptibles de plaire qu'à un public restreint, mais délicat et lettré. Car cette élite plus éclairée, que toute nation possède en elle-même, est destinée à

voir peu à peu grossir ses rangs par l'adjonction de ceux qu'élèvent jusqu'à elle l'instruction et l'éducation de jour en jour plus répandues. Travailler pour cette élite, c'est donc travailler pour tous, c'est conspirer contre l'ignorance et le mauvais goût, en éveillant les meilleurs instincts de la foule, en la conviant à la jouissance d'un idéal supérieur.

Malheureusement, le devoir qui incombe à un théâtre subventionné est rarement bien compris de la foule. Un grand nombre de spectateurs s'imaginent qu'une subvention impose au théâtre qui la reçoit la préoccupation constante d'une mise en scène luxueuse. Or, c'est précisément tout le contraire, comme nous l'avons fait voir dans ce chapitre. Ce qui rend donc difficile la position d'un directeur subventionné, c'est la nécessité de réagir contre ce préjugé de la foule, sans être assuré que ses intentions seront bien comprises, et qu'on ne blâmera pas tout ce qui, dans sa conduite, mériterait précisément l'éloge.

CHAPITRE IX

La mise en scène ne doit par pécher par défaut. — De la contention d'esprit du spectateur. — La mise en scène ne doit pas proposer à l'esprit de coordinations contradictoires.

Nous avons insisté sur l'accord qui devait régner entre l'effet représentatif d'une œuvre dramatique et sa valeur intrinsèque, et nous avons surtout montré que tout ce qui s'ajoutait inutilement à cet effet représentatif était nuisible à l'œuvre elle-même, en distrayant l'esprit de ce qui devait être sa principale et quelquefois son unique préoccupation. Mais il est évident que, pour réaliser cet accord, s'il convient de ne rien ajouter à la juste mise en scène, il ne faut pas non plus en rien retrancher. De même que la mise en scène peut pécher par excès, elle peut aussi pécher par défaut. L'esprit est toujours frappé fortement par un contraste. Le décor, les costumes, les jeux de scène, la figuration, doivent donc convenir au texte poétique; c'est ce que jadis on aurait exprimé en disant que la mise en scène doit être décente. Elle ne le serait pas si, par exemple, on jouait *le Misanthrope*

dans le même décor que les *Femmes savantes*; elle ne l'est pas quand l'aspect de la figuration répugne à l'idée avantageuse qu'en fait naître le texte de la pièce.

Pour suivre avec profit une œuvre dramatique, forte et bien liée dans toutes ses parties, il faut une grande contention d'esprit, dont en général on n'apprécie pas assez la puissance. On en aura une idée approximative quand on se sera rendu compte que l'esprit est occupé à la coordination d'un nombre considérable d'impressions auditives, visuelles et intellectuelles, dont les éléments changent constamment, se compliquent, se croisent, s'ajoutent ou se retranchent dans un mouvement incessant. Il faudrait une longue analyse pour décomposer ce travail, dont on aura une mesure bien affaiblie si nous disons que l'esprit coordonne d'abord, non seulement son état de conscience présent, mais encore ses états de conscience antérieurs, avec les lieux, les costumes et le langage des personnages; ensuite qu'il coordonne entre eux les mouvements, les attitudes, les gestes, la physionomie, les regards, les mots, les phrases, la hauteur des sons, leurs relations, leur intensité, le rythme, et enfin les idées, qui se dérobent sous une foule d'images, faibles ou vives, souvent lointaines, et qu'il calcule encore leurs rapports avec toute la succession des faits écoulés et des faits possibles, etc.

Il faut à l'esprit, pour suffire à cette coordination presque incommensurable, un influx constant de force nerveuse dont rien ne doit venir troubler ou détourner le cours. On doit donc se garder de soumettre

à l'esprit des coordinations contradictoires. C'est bien assez qu'il ait à résoudre les contradictions qui résultent du jeu ou de la diction imparfaite des acteurs, ou de tant d'autres causes qui proviennent souvent du poëte lui-même. Il faut éviter les contradictions qui pourraient naître de la mise en scène, telles que les détails du décor qui ne répondraient à aucune des circonstances du poème ; les costumes qui ne conviendraient pas à la condition des personnages ou à leur situation actuelle, le désaccord entre la figuration et les exigences du drame. Il suffit souvent d'une négligence de détail, telle par exemple que le mouvement intempestif d'un figurant au milieu d'une scène pathétique, pour détourner le cours de l'influx nerveux, que l'esprit emploie immédiatement à des coordinations tout à fait étrangères à l'œuvre représentée sous nos yeux, ou pour que cette force nerveuse se dissipe brusquement en se jetant sur les muscles du rire. Les contrastes qui ne résultent ni de l'action ni des péripéties du drame sont au nombre des causes les plus puissantes qui détournent fatalement l'attention du spectateur.

Nous nous en tiendrons à ces considérations générales, en évitant d'entrer dans les détails d'une analyse qui nous entraînerait trop loin, sans beaucoup de profit. Ce que nous avons dit suffit pour démontrer que la mise en scène ne doit jamais contredire le texte poétique ou l'idée qu'on peut se faire des lieux, de l'époque, des costumes, de l'attitude et du langage des personnages.

CHAPITRE X

De la perspective théâtrale. — Contradiction du personnage humain avec la perspective des décors. — Précautions à prendre par le décorateur et par le metteur en scène.

Il peut être utile de comparer l'art de la peinture à l'art de la décoration théâtrale, en se tenant à un point de vue général et en laissant de côté toute explication mathématique. La perspective d'un tableau se rapporte à un unique plan vertical. Il n'en est pas de même sur un théâtre, où les acteurs se meuvent sur un plan supposé horizontal, terminé par un plan vertical qui forme le décor du fond. En réalité, le plan sur lequel marchent les acteurs est incliné et forme approximativement un angle de trois degrés avec le plan horizontal. Le but de cette inclinaison est de faire fuir la perspective plus vite que dans la nature et de faire paraître ainsi la scène plus profonde qu'elle ne l'est véritablement. On rapproche ainsi les acteurs de l'avant-scène et on évite que la voix aille se perdre dans le cintre et dans les dessous, ce qui arriverait inévitablement si on jouait

sur des scènes profondes. La perspective d'un décor doit être considérée comme rationnelle, par rapport du moins à une rangée de spectateurs. Quand l'acteur est sur l'avant-scène, il est à son plan; mais à mesure qu'il s'avance vers le fond de la scène, il monte, et, par conséquent, loin de diminuer dans la proportion exigée par la perspective du décor, il semble au contraire grandir et n'est plus en rapport avec les objets dont les dimensions sont calculées d'après le plan qu'ils occupent dans la perspective fuyante de la scène.

C'est un contraste qu'on ne peut entièrement éviter, mais qu'il ne faut pas rechercher de parti pris. Aussi la mise en scène, qui se rapproche un peu par là de l'art du bas-relief, doit autant que possible maintenir les acteurs sur les premiers plans et ne pas laisser les jeux de scène, surtout ceux auxquels participent les personnages principaux, se prolonger inutilement le long et près de la toile du fond. En résumé, il y a contradiction entre la perspective trompeuse du décor et la perspective véritable à laquelle se soumet naturellement l'acteur. Celui-ci, en parcourant la scène dans le sens de la profondeur, détruit donc toujours plus ou moins l'illusion habilement produite par le décor. Dans un tableau, cette contradiction serait absolument choquante et constituerait une faute grossière. Au théâtre, des considérations de premier ordre font passer par-dessus cette anomalie. Le spectateur l'accepte, et quand le personnage en scène captive son attention, il aperçoit

vaguement l'incohérence mathématique qu'il y a entre la décoration et les personnages, mais il concentre ses regards sur ceux-ci et n'accorde qu'une importance secondaire au milieu fictif qui les entoure. Toutefois, on conçoit que, dans la mesure du possible, il soit nécessaire d'atténuer la disproportion qui existe entre les acteurs et les objets figurés.

Il ressort de là que le décorateur doit éviter dans les derniers plans la représentation d'objets à dimensions déterminées, attirant d'une manière trop spéciale l'œil du spectateur ; car il peut arriver un moment où cet objet se trouve en réalité sur le même plan qu'un des acteurs, bien qu'il soit censé appartenir à un plan beaucoup plus éloigné, effet de contraste qui soumettrait à l'esprit une coordination contradictoire. C'est là d'ailleurs, empressons-nous de l'ajouter, un de ces détails techniques qui ne sont de la compétence ni de la direction, ni du metteur en scène ; ils rentrent dans l'art spécial du décorateur, exercé en général par des perspecteurs très habiles, qui usent de différents procédés pour masquer les contacts entre les personnages et les décors trop lointains.

Toutefois, comme cet art présente des difficultés quelquefois insurmontables, il est nécessaire que le metteur en scène aide le décorateur à éviter à l'œil du spectateur la nécessité d'une coordination impossible. Dans les cas où cette conjonction de perspectives se produit, on remarquera combien l'acteur, tout en se trouvant démesurément grandi, perd en impor-

tance dramatique. L'illusion qui nous faisait voir en lui un personnage du drame, faisant corps avec le milieu figuré, créé par le poète et le décorateur, s'évanouit en un instant, et nous n'avons plus devant les yeux qu'une marionnette trop grande, se promenant dans un théâtre d'enfant.

Tous les spectateurs ont souvent remarqué combien est maigre l'effet représentatif d'objets qui, appartenant censément à l'un des plans représentés en peinture sur la toile de fond, semblent s'en détacher et viennent jouer un rôle sur le plan horizontal de la scène. Je citerai surtout les navires dont les proportions sont toujours ridicules par rapport aux personnages qui s'approchent d'eux. Ce sont là de ces contradictions scéniques qu'on doit considérer comme absolument mauvaises : c'est de l'art incohérent. De même sont les chevaux qui entrent sur la scène en longeant la toile de fond ; ils font l'effet grotesque d'animaux démesurés. D'ailleurs, pour d'autres raisons qui tiennent à l'essence même de l'art dramatique, l'exhibition d'animaux quelconques sur la scène est absolument antiartistique.

Les conditions scientifiques de la mise en scène et de la décoration n'admettent donc pas toutes les possibilités réelles ; comme tous les arts, c'est un art qui a ses limites. Souvent un théâtre se met en grands frais pour retomber dans un art absolument enfantin, où se coudoient le réel et l'imaginaire. En se plaçant à un point de vue littéraire, on peut dire que, dès que le poète, par ses inventions déréglées, impose une mise

en scène inconciliable avec les lois pourtant complaisantes de la perspective théâtrale, il fait œuvre de poète épique, pour lequel la distance n'existe pas, et non de poète dramatique, qui doit se renfermer dans le lieu immédiat de l'action.

CHAPITRE XI

La décoration doit avoir une valeur générale et non particulière à un moment déterminé. — Modération dans l'emploi des moyens accessoires.

La comparaison entre la peinture et la décoration théâtrale peut encore nous suggérer quelques réflexions importantes. Un tableau ne représente jamais qu'un moment d'une action, tandis que la mise en scène doit s'adapter à des moments successifs. Mais, pour un même moment, le peintre et le décorateur ne peuvent de la même manière associer la nature à des actes humains. Le premier peut saisir la nature dans un mouvement qui ne s'achève pas, tandis que le décorateur sera obligé d'achever le mouvement, ce qui est incompatible avec l'immobilité décorative. Ainsi le Titien, dans un de ses plus beaux tableaux, aujourd'hui détruit par un incendie, a représenté un arbre tordu par le vent et aux pieds duquel un dominicain succombe sous le poignard d'un assassin. Le peintre a ainsi associé une tourmente de la nature à un acte criminel. La représentation n'en serait pas

possible au théâtre par les mêmes moyens ; car la nature y est immobile et le vent n'y courbe pas les arbres. C'est par le sifflement du vent et le bruit du tonnerre que le metteur en scène arriverait à produire un effet analogue. L'effet obtenu, qu'augmenterait encore l'assombrissement du jour et le mouvement des nuages sur le disque lunaire, obtenu par l'électricité, dépasserait peut-être en intensité d'impression l'effet obtenu par le peintre ; mais, qu'on le remarque, il serait produit par un appareil étranger à la scène. Les arbres de la décoration, quelque fort que soit le sifflement du vent, ne resteront pas moins immobiles, et que ce soit avant, pendant ou après la tempête, ils seront toujours identiques à eux-mêmes.

Aussi, comme la décoration ne peut varier ses effets selon les moments successifs d'une action, elle doit être, soit dans le mouvement, soit dans le ton des choses inanimées, en relation générale avec l'action et non en relation spéciale avec un des moments particuliers de cette action. Un décorateur qui voudrait associer sa toile avec un instant unique exercerait une impression préventive et détruirait par avance l'effet qu'il aurait voulu obtenir ; et si l'effet persistait après l'achèvement de l'acte associé, il redeviendrait contradictoire comme il l'était antérieurement au moment choisi. C'est donc une impression générale que doit s'attacher à produire le décorateur ; et cette loi n'est pas sans créer des obligations semblables au metteur en scène.

Celui-ci sans doute peut à son gré déchaîner le vent

et le tonnerre; il a sous la main, dans son magasin d'accessoires, l'outre d'Éole et le foudre de Jupiter; mais, pour peu qu'il ait conscience des conditions particulières de son art, il se gardera bien d'abuser de pareils effets. Outre qu'il serait absurde de couvrir la voix de l'acteur, il sait qu'il ne produira d'illusion que pendant un temps relativement court, à la condition qu'il ne fera que déterminer chez le spectateur une sensation rapide, destinée à s'associer à l'action, et qu'il ne détournera pas l'attention de celui-ci sur ses imitations approximatives des phénomènes de la nature. Quand bien même d'ailleurs celles-ci seraient parfaites, leur persistance forcerait l'esprit du spectateur à une coordination tout à fait contradictoire, l'immobilité de l'air et de la nature peinte s'associant fort mal au grondement perpétuel de la foudre et au bruit ininterrompu du vent. Il est toujours maladroit de rappeler au spectateur, quand le pathétique du drame le lui fait oublier, la contradiction et l'impuissance de la mise en scène. Tout est faux dans la nature peinte qui enveloppe les acteurs; il est donc inutile de faire ressortir ce défaut inhérent aux représentations théâtrales, tandis que tout est vrai, absolument vrai, ou doit le paraître, dans les passions qui animent les personnages du drame.

La mise en scène doit donc respecter la vérité dramatique, la laisser se produire dans toute son intégrité et ne pas maladroitement détruire le courant sympathique qui va de l'âme du spectateur à ceux des personnages du drame. L'art du metteur en

scène demande beaucoup plus de précaution que d'audace. Il doit mettre tous ses soins à ne diriger sur les yeux attentifs des spectateurs que des faisceaux d'impressions visuelles nécessaires, et surtout à éteindre ou à atténuer les rayons trop brillants. Par cette harmonie, dans laquelle il maintient tout l'appareil objectif de la scène, il se rapproche du peintre qui n'obtient un effet réellement puissant qu'en sachant se décider à une foule de sacrifices nécessaires.

CHAPITRE XII

La mise en scène est conditionnée par la logique de l'esprit. — De la décoration peinte et du matériel figuratif. — Leurs relations avec le drame. — Leur action différente sur l'esprit du spectateur.

En peinture, l'art de la composition est en grande partie fondé sur l'association des idées et sur la logique de l'esprit. Socrate, assis sur un lit, s'entretient avec ses disciples; tout en parlant, il tend la main vers une coupe que lui présente le serviteur des Onze : ce tableau représente la mort de Socrate. L'esprit du spectateur achève le mouvement commencé de Socrate; et le sujet ainsi présenté est beaucoup plus dramatique parce que la mort, au lieu d'être un fait accompli, est instante, et que l'attente tragique agit éternellement sur l'âme du spectateur. Il en est de même de la mort de Jane Grey. L'esprit achève le mouvement de la victime, qui, les yeux bandés tend la main vers le billot, tandis que le bourreau se tient à côté, appuyé sur sa hache. Le spectateur souffre de l'angoisse des derniers instants, plus terribles que la mort elle-même. La composition de ces tableaux est

donc fondée sur la fatalité de l'événement ; et tous deux, par suite de la logique rigoureuse de l'esprit, représentent la mort de Socrate et celle de Jane Grey aussi sûrement que si les cadavres des deux victimes étaient étalés à nos yeux.

Cette loi, qui ouvre un champ fécond à l'imagination du peintre, domine l'art de la mise en scène. Sous aucun prétexte il n'est permis de s'y soustraire. En peinture, quand il ne s'agit pas d'un événement historique, et que la nécessité d'une fin ne s'impose pas, le peintre choisit souvent les attitudes et les gestes de ses personnages pour le charme et le pittoresque de leur mouvement, et non pour déterminer l'esprit à envisager un événement subséquent, dont la possibilité n'est pas en cause. La peinture se renferme alors dans une pure actualité ; et l'œil est ici le seul juge compétent, car c'est à lui procurer un plaisir spécial et sans mélange que le génie du peintre conspire.

Dans la mise en scène, il n'en est pas de même : là, rien n'est suspendu, tout se précipite irrévocablement à sa fin ; les moments se succèdent nécessairement, et l'esprit, par le double moyen de la déduction et de l'induction, devance l'action même dans la voie où elle s'avance vers un dénouement fatal. Tandis que l'œil du spectateur enveloppe la scène, interroge tous les objets témoins de l'action qui va se dérouler, scrute jusqu'au moindre détail de la décoration, suit les personnages dans leurs mouvements, dans leurs attitudes, dans leurs gestes, son oreille est suspendue aux lèvres des acteurs, analyse toutes les impressions

sonores qu'elle reçoit ; et ces deux organes fournissent incessamment à l'esprit les éléments qu'il va successivement coordonner avec les faits ainsi qu'avec les caractères et les passions des personnages. L'auteur et le metteur en scène ne doivent jamais oublier que, depuis le moment où le rideau se lève, jusqu'à celui où il retombe, ils vont se trouver aux prises avec la logique inexorable de l'esprit.

Cette nécessité inéluctable de ne pas blesser la raison du spectateur, de ne pas l'induire à de faux jugements, de ne pas l'égarer sur de fausses pistes, a fait imaginer de classer tout ce qui, en dehors des acteurs, se rapporte à la mise en scène du drame en deux catégories distinctes, la première feinte et immobile, la seconde réelle et mobile. Tout ce qui doit faire partie de la première catégorie est peint et fait corps avec les panneaux décoratifs et avec la toile du fond ; tout ce qui doit être compris dans la seconde prend place en réalité sur la scène et compose le matériel figuratif. Les objets de mise en scène de la première catégorie n'ont qu'un rapport général avec l'action, tandis que ceux de la seconde ont avec elle un rapport particulier, plus ou moins étroit. C'est cette différence qui tout d'abord frappe l'esprit du spectateur dès que la toile se lève et avant même que l'action commence. Tout ce que son œil juge peint et sans réalité n'a qu'une influence générale et faible sur son esprit ; il ne lui accorde, avec raison, qu'une attention de surface. Il n'y a là rien de plus que la constatation du milieu où va se dérouler la suite des

événements. Tous les objets qui font corps avec la décoration ne sont que des caractéristiques de ce milieu, et le spectateur n'est pas entraîné à chercher une relation, qu'il sait devoir être impossible, entre ces objets sans réalité et un moment quelconque de l'action. Si, par exemple, une porte est peinte sur un des panneaux, le spectateur sait bien que personne ne la poussera.

Mais, au contraire, tout ce que son œil juge réel et voit détaché de la décoration éveille son attention, et il devine un rapport particulier entre tel ou tel objet et l'action du drame. Ce sera un secrétaire, une bibliothèque, une table chargée de papiers ou un trophée d'armes, dont la vue détermine dans l'esprit soit une possibilité, soit une probabilité. Le spectateur se trouve ainsi préparé à telle évolution du drame, à tel acte tragique d'un personnage, à tel dénouement. Le drame commence donc par une entente tacite entre le spectateur et le poète; celui-ci est certain qu'au moment voulu l'esprit du public prendra telle direction, appellera et par suite acceptera telle péripétie qui, sans cette sorte de complicité préalable, aurait peut-être paru inutile ou contraire à la logique, et qui, en tout cas, à un moment inopportun, aurait compliqué l'action d'un élément nouveau et distrait l'attention du public en exigeant de lui une coordination immédiate et inattendue.

Au surplus, je ferai remarquer que dans tout ce qui précède il ne s'agit nullement de conventions esthétiques plus ou moins fondées. La mise en scène

est conditionnée par la logique de l'esprit, qui est exactement la même au théâtre que dans la vie réelle. Supposez, par exemple, qu'une violente querelle s'élève entre deux hommes irascibles et que vous en soyez les témoins, ne frémirez-vous pas si vous apercevez un couteau placé sur une table à portée de ces deux hommes? Eh bien, le spectateur est un témoin qui calcule les conséquences fatales d'un fait; et que ce soit au théâtre ou dans la vie réelle, la vue du couteau déterminera la même émotion, qui dans les deux cas sera identique, en qualité sinon en quantité.

Concluons donc que les conditions de la mise en scène ne sont pas soumises aux vues plus ou moins arbitraires d'une école, mais dépendent uniquemen des lois mêmes de l'esprit humain.

CHAPITRE XIII

De la fin nécessaire des objets composant le matériel figuratif. — *Le Misanthrope* et *les Femmes savantes*. — Le hasard n'est pas un ressort dramatique.

Nous pouvons tirer quelques conclusions des idées exposées dans le chapitre précédent. Puisque le décor ne doit avoir qu'une influence générale sur l'esprit du spectateur, il est nécessaire qu'il soit traité avec une grande modération de tons et une grande simplicité de détails ; il ne doit pas trop attirer les yeux, et, si ceux-ci s'y reposent, il ne doit leur présenter aucun trait susceptible de produire sur l'esprit une excitation spéciale. Quant aux objets représentés, qui par leur nature auraient pu faire partie du matériel figuratif, il est important qu'ils soient peints largement, sans aucune recherche du trompe-l'œil. Agir autrement serait une grande faute; car, puisqu'on a jugé que tel objet, inutile à l'action, ne devait pas figurer en réalité sur la scène, il ne faut pas donner à cet objet peint la valeur de l'objet réel. Il est à peine besoin de signaler le cas où un objet figurant réelle-

ment doit avoir un pendant similaire : il est clair que ce pendant doit être réel et non peint. Dans un cabinet de travail, à gauche et à droite de la porte du milieu, sont placées deux bibliothèques ; il faut de toute évidence qu'elles soient peintes toutes deux, ou que, si l'une est utile à l'action, elles soient toutes deux réelles. Il est inutile d'insister sur d'aussi simples détails.

Si les détails du décor ne doivent pas affecter outre mesure l'esprit du spectateur, on conçoit combien, par contraste, le matériel figuratif prendra d'importance aux yeux du public et s'imposera à son attention. Ainsi, par le seul effet de cette double loi, le poète agit d'une façon certaine sur la direction de nos pensées. En faisant apparaître certains objets à nos yeux, il nous prépare tacitement à une évolution du drame. Puisque nous avons dit que le matériel figuratif avait un rapport particulier avec l'action, il suit de là qu'aucun des objets réels qui le composent ne peut être indifférent. C'est donc une loi absolue de la mise en scène qu'aucun objet réel, prédestiné par sa nature ou par sa place à attirer l'attention du spectateur, ne peut être mis sous nos yeux à moins qu'il n'ait un rapport certain avec la marche du drame. Chacun d'eux joue donc un rôle, plus ou moins important, et à un moment donné aide au développement du drame et souvent concourt à une de ses évolutions. Dans *Tartufe*, la table couverte d'un tapis et sous laquelle se cache Orgon remplit un rôle de premier ordre. La vue d'une table sur la scène est donc

loin d'être indifférente, et on peut en dire autant de tout le matériel figuratif. Naturellement, il y a toujours un certain nombre d'objets réels qui peuvent figurer dans la décoration sans attirer notre attention. Par exemple, si la mise en scène comporte une cheminée, on y joindra une garniture, pendule, vases, flambeaux, etc., sans que cela tire à conséquence, puisque cela forme pour l'œil un ensemble auquel il est habitué. D'ailleurs, il est clair que certains objets sont plus caractéristiques que d'autres. Il est inutile d'insister : il y a dans tous les arts des règles de détail qui ne relèvent que du bon sens. En outre, l'apparition d'objets, même caractéristiques, perd de son importance si elle se rattache à une méthode générale de mise en scène, et si l'amplification porte sur tout l'ensemble du matériel figuratif.

Dans la vie, les objets n'ont qu'une importance contingente; dans une œuvre dramatique, ils sont liés d'une façon nécessaire à l'action qui va se développer sous nos yeux. Dans un salon, par exemple, où une femme reçoit à certain jour des visites, le nombre de sièges formant cercle autour de la cheminée est invariable et en général supérieur au nombre de personnes présentes. Un peintre, choisissant une scène de visites pour sujet d'un tableau de genre, sera naturellement vrai en reproduisant la réalité, et il ne viendra à l'esprit d'aucun spectateur du tableau de comparer le nombre des visiteurs à celui des sièges. C'est qu'en effet la suite de cette scène a la contingence de la vie : il pourra venir d'autres visiteurs, comme il pourra

n'en pas venir. Dans cette œuvre d'art, la représentation est à elle-même sa propre fin. L'esprit n'est sollicité en rien à chercher un rapport entre cette scène et une scène subséquente qui ne viendra jamais.

Transportons-nous dans le salon de Célimène, au deuxième acte du *Misanthrope*. Lorsque Basque avance des sièges sur l'ordre de sa maîtresse, il pourrait lui arriver, sur le théâtre comme dans la vie réelle, d'approcher un nombre de sièges supérieur à celui des personnages. Supposez que cela se produisît sur la scène, et imaginez qu'au milieu d'Éliante, de Philinte, d'Acaste, de Clitandre, d'Alceste et de Célimène, tous assis, il restât un siège vide : quelle importance ce détail ne prendrait-il pas aux yeux des spectateurs ! Ce siège vide intriguerait le public et distrairait l'esprit d'une des plus belles scènes de l'ouvrage, car il serait là comme un siège d'attente et semblerait annoncer un nouveau personnage, et par suite une péripétie que notre esprit serait déçu de ne point voir se produire.

Cette observation pourra paraître subtile. Pour comprendre toute son importance, il nous suffira de nous reporter à la mise en scène des *Femmes savantes*. A la seconde scène de l'acte III, lorsque le valet approche les sièges sur lesquels prennent place Henriette, Philaminte, Trissotin, Bélise et Armande, il dispose, sur le premier plan, six sièges, dont cinq seulement sont occupés par les personnages en scène, tandis que le sixième reste vide. Voilà bien ce siège d'attente dont

nous parlions ; or, ici, il annonce une scène subséquente dont le public est ainsi averti, qu'il attend, et qui se produira en effet. Pendant tout le temps que dure la scène où Trissotin lit ses vers, ce siège vide est un témoin muet; sa présence est déjà une protestation contre les méchants vers de Trissotin, et le public se dit qu'il annonce nécessairement un autre personnage qui vengera le bon sens outragé. Et ce vengeur, en effet, c'est un autre pédant, Vadius, qui, tout pédant qu'il est lui-même, fera entendre à Trissotin de dures, mais justes vérités. On voit par cet exemple comment la mise en scène conspire à l'évolution de l'action dramatique, en fondant ses dispositions quelquefois les plus simples sur la logique rigoureuse qui régit l'esprit du spectateur.

Il n'est pas jusqu'aux objets non visibles qu'il soit permis de produire sans préparation et sans précaution. Tous les jours, nous croisons dans la rue des personnes qui portent un revolver sur elles et auxquelles il pourrait arriver d'être en situation de le tirer de leur poche. Sur la scène, un personnage ne peut impunément tirer à l'improviste un revolver de sa poche; il faut, ou que le public soit averti de la présence d'une arme dans la poche de tel personnage, ou que tout au moins il soit prédisposé à voir cette arme apparaître. Il ne serait pas non plus permis à un personnage de parler d'un pistolet qu'il porte sur lui, l'occasion même serait-elle naturelle, si cette arme ne devait point jouer un rôle subséquent. Mais ces deux derniers exemples ont trait aux fautes de

mise en scène qui peuvent être commises, non par la direction du théâtre, mais par l'auteur lui-même.

Le hasard, en résumé, ne peut jamais être un ressort dramatique, et la raison en est simple : le mot *hasard* et le mot *art* s'excluent mutuellement, le premier impliquant une rencontre fortuite, le second un arrangement préalable. Si donc, par impossible, le hasard montait sur la scène, l'art en descendrait. Il n'y a pas là une question d'appréciation que des écoles opposées puissent résoudre différemment. La signification exacte du mot *art* entraîne nécessairement l'idée que nous devons nous faire d'une œuvre artistique, dont toutes les parties doivent être articulées, et dont le moindre objet doit être un article nécessaire. Si des personnes pensaient différemment, il faudrait, au préalable, qu'elles cherchassent d'autres mots qui correspondissent à leurs manières de voir. Au théâtre, toute péripétie doit avoir été antérieurement à l'état de possibilité, et dans les dénouements, par exemple, le grand art consiste à surprendre le spectateur par un trait ou un acte final, qu'il a la satisfaction de déduire immédiatement ou du caractère du personnage tel qu'il a été exposé, ou d'une situation antérieure, opération mentale rapide comme l'éclair et qui est l'épanouissement du plaisir esthétique.

CHAPITRE XIV

De la sensualité et de l'individualité dans le goût actuel. — Dérogations aux principes. — Rapports de la mise en scène avec le milieu théâtral. — Caractère d'un théâtre, de son répertoire et du public qui le fréquente.

Les principes que nous venons d'exposer dominent l'art de la mise en scène et ne sont pas impunément violés en ce qu'ils ont d'essentiel. Cependant, on ne peut nier que notre époque n'ait une tendance à en atténuer la rigueur. Nous inclinons, à ce qu'il semble, à goûter les arts par leurs côtés sensualistes, et nous apportons au théâtre cette tendance qui nous prédispose à tenir un grand compte du plaisir de nos yeux dans le charme qu'exercent sur nous les ouvrages dramatiques.

En outre, dans la vie moderne, l'individualité des goûts suppose un rapport plus étroit entre le sujet et les objets qui l'entourent, et crée en quelque sorte pour chaque homme un milieu individuel dont nous ne pouvons l'abstraire absolument. En peinture, on se préoccupe à juste titre de la coloration et de l'intensité des reflets; il en sera de même au théâtre, et

puisque notre tournure d'esprit elle-même se reflète sur les objets dont nous meublons notre vie, l'auteur et le metteur en scène devront s'attacher à satisfaire la prédisposition qu'ont les spectateurs modernes à chercher dans les objets le reflet des qualités morales ou intellectuelles du sujet.

Les théâtres sont donc amenés presque fatalement, pour ces diverses raisons, à apporter à la mise en scène des soins de plus en plus minutieux, et à descendre du général au particulier dans la représentation de la réalité. En outre, ils ont dû obéir à la nécessité d'augmenter l'effet représentatif des pièces qu'ils remontent ou qu'ils exposent pour la première fois devant les yeux du public. Il est donc intéressant d'examiner dans quelle mesure les principes peuvent s'infléchir et s'accommoder à notre goût actuel.

Après avoir étudié les principes de la mise en scène en ce qu'ils ont d'absolu, il nous faut donc les étudier dans ce qu'ils ont de relatif. Nous allons passer en revue le plus rapidement possible les modifications dont est susceptible la mise en scène, selon qu'on l'étudie dans ses rapports soit avec le milieu théâtral, soit avec le milieu dramatique, soit avec le milieu social.

Occupons-nous d'abord du milieu théâtral. Il est certain que nous n'allons pas à la Comédie-Française, à l'Ambigu ou au Châtelet dans les mêmes dispositions d'esprit, et que selon le milieu théâtral nous inclinons à rechercher tantôt un plaisir où l'esprit aura la plus

grande part, tantôt un plaisir plus ou moins fortement
imprégné de sensualisme. Dans le premier cas, nous
serons moins exposés à subir l'influence de nos yeux,
et l'attention de notre esprit sera une force subjective
très résistante à toutes les causes objectives de distrac-
tion, tandis que dans le second notre esprit, mobile
et flottant, ouvert aux impressions du dehors, sera
disposé à se laisser séduire par le charme des images
optiques. En outre, le choix même du théâtre a été
ordinairement déterminé par le caractère particulier
de son répertoire habituel. Nous savons qu'en général
ici la crise dramatique éclatera par suite du conflit
probable de passions plus ou moins fortes ou par suite
du choc inévitable de caractères dissemblables ; tandis
que là l'intérêt pourra naître du concours des événe-
ments et de l'influence qu'exercera sur eux, comme
dans la vie réelle, la contingence inévitable des choses.
Dans le premier cas, le monde intérieur de l'âme nous
enveloppe en quelque sorte tout entier et nous pro-
tège contre toute influence étrangère ; dans le second,
le monde extérieur nous sollicite avec l'extrême diver-
sité des sensations qui nous attendent de tous les
côtés. Donc, ici, à la Comédie-Française, par exemple,
un peu d'excès dans la mise en scène ne modifiera
pas sensiblement le caractère général qu'elle doit
conserver, et nous ne serons pas tentés de scruter les
rapports spéciaux que le matériel figuratif, un peu
trop amplifié, pourrait avoir avec la marche du drame,
tandis que là, au Châtelet par exemple, chacun des
détails du matériel figuratif nous attirera par le rap-

port probable que nous le soupçonnerons d'avoir avec la suite du drame. Ainsi, à la Comédie-Française, tel meuble, inutile à l'action, ne sera *à priori* qu'un témoignage de confortable ou de somptuosité, tandis qu'au Châtelet, nous serons tentés, *à priori*, de regarder ce même meuble comme indispensable à l'action ou même comme une boîte à surprise possible.

Donc, suivant le milieu théâtral, des effets de mise en scène, d'intensité égale, n'auront pas une portée identique. Plus le répertoire habituel d'un théâtre est intellectuellement relevé, moins l'accroissement de l'effet représentatif aura d'influence fâcheuse, à la condition cependant que tout le matériel figuratif soit soumis à la même proportion d'intensité, et qu'aucun détail n'éveille en nous une attention particulière. C'est pourquoi, à la Comédie-Française, on pourra apporter des soins presque excessifs à la composition des ameublements sans crainte de jeter l'esprit du spectateur sur de fausses pistes. Le goût plus délicat du public habituel en sera satisfait, et la mise en scène s'associera ainsi aux habitudes sociales du monde auquel appartiennent les spectateurs et les personnages de la plupart des pièces qu'on représente à ce théâtre. Au Châtelet, comme à la Gaîté ou à l'Ambigu, c'est au contraire au décor peint qu'il faudra uniquement demander un accroissement de mise en scène; car on ne peut modifier le matériel figuratif sans changer l'effet spécial qu'en attend le spectateur. En résumé, lorsque pour des raisons supé-

rieures on croira nécessaire d'augmenter l'effet représentatif d'une œuvre dramatique, la dérogation aux principes essentiels de la mise en scène trouvera dans le milieu théâtral soit des circonstances atténuantes, soit des circonstances aggravantes.

CHAPITRE XV

Rapports de la mise en scène avec le milieu dramatique. — Pièces où domine l'imagination. — Le théâtre de Scribe. — Le théâtre de Victor Hugo. — Effet curieux observé dans *Quatre-vingt-treize.*

Le milieu dramatique est très différent du milieu théâtral, puisque le milieu dramatique peut varier dans un même milieu théâtral. Nous écartons tout d'abord les œuvres classiques qui méritent une étude spéciale. Mais il est encore nécessaire de restreindre notre sujet; car il ne tendrait à rien moins qu'à passer en revue tous les genres de la littérature dramatique, tels que le drame héroïque, historique, romantique ou bourgeois, et la comédie d'intrigue, de caractère ou de sentiment. Nous croyons plus profitable de considérer le milieu dramatique dans ses rapports avec l'imagination, le sentiment et la fantaisie.

La nature de l'imagination dépend de la nature de l'esprit; elle varie suivant l'attrait que l'esprit éprouve pour telle qualité, tel caractère, telle forme ou telle coloration des images remémorées et associées. En se plaçant à un point de vue très général, on peut dire

qu'il y a deux sortes d'imaginations ; premièrement, celle qui est surtout séduite par les contours et les formes, les rapports des formes entre elles, leur agencement, les qualités extérieures et superficielles des objets ; deuxièmement, celle qui se laisse charmer par la couleur, les effets d'ombre et de lumière, les rapports de nature entre les objets, leurs qualités substantielles et leur agencement pittoresque dans les profondeurs de l'espace. Quand il s'agit d'œuvres théâtrales, la mise en scène devra naturellement varier selon la nature particulière de l'imagination du poète.

Scribe, on ne peut le nier, avait une imagination féconde ; mais celle-ci avait un caractère superficiel et était uniquement théâtrale. Pour lui, le monde extérieur n'était qu'un décor et les hommes n'étaient que des comédiens. Il n'y avait en quelque sorte aucun lien sympathique entre son âme et l'âme des êtres et des choses. Son regard ne pénètre pas plus profondément que sa pensée ; l'un et l'autre s'arrêtent aux surfaces et son génie se complaît dans les apparences. Aussi serait-ce une faute, quand il s'agit des œuvres de Scribe, de détacher l'action sur un décor trop étudié, trop nature en quelque sorte ; il leur faut une décoration un peu banale, qui ne fasse pas trop illusion, qui soit bien du carton et du papier peints, et derrière laquelle notre esprit devine la coulisse. De même, les acteurs devront craindre de paraître trop humains et de trop se rapprocher de la nature, car ils se mettraient en contradiction avec le génie particu-

lier de l'auteur ; ils doivent s'attacher à rester comédiens. Aux yeux de Scribe, l'art est destiné à nous procurer une délectation facile, sans secousse violente ; et dans la représentation de ses pièces tout doit conserver ce caractère tempéré. La décoration ne doit exercer sur nos yeux qu'une illusion facile à s'évaporer, comme ces brillantes bulles de savon qu'un souffle fait évanouir ; de même, l'action et la diction des acteurs, les péripéties tristes ou gaies par lesquelles passent les personnages doivent garder le caractère aimable d'un jeu d'esprit, comme il sied à une société d'où la belle humeur a proscrit les passions troublantes. En un mot, rien ne doit avoir la prétention d'affecter trop profondément notre âme. C'est pourquoi il ne faut rien de trop riche dans la décoration, rien d'inutile dans le matériel figuratif, rien de trop vrai surtout : des apparences de tableaux, des apparences de pendules, des apparences de meubles ; des costumes sentant le théâtre et des accessoires sortant ostensiblement du magasin. C'est là que les fourchettes piquent des morceaux chimériques dans des pâtés de carton et que les verres ne s'emplissent que du vide des bouteilles.

Transportons maintenant ces procédés de mise en scène dans un autre milieu dramatique, dans le théâtre de Victor Hugo, par exemple, nous n'obtiendrons souvent par ces mêmes moyens que des effets disparates. C'est que toute autre est l'imagination substantielle et pittoresque du poète ; elle est une représentation embellie, agrandie et en quelque sorte outrée de la nature, et l'être humain s'y montre toujours à l'état hé-

roïque, ou grandiose ou grotesque, sous une lumière intense qui rend les ombres plus profondes.

Ce grand effet de clair-obscur, que le poète projette sur les êtres et sur les choses, leur donne un relief saisissant. Lui-même, dans les indications de mise en scène qu'il joint à son œuvre, fouille les détails, décrit les ameublements et les costumes, sculpte les bahuts et cisèle les armes. Dans ses vers, pas plus que dans ses indications scéniques, il ne se contente de l'à peu près théâtral : il touche et façonne les objets du pouce de Michel-Ange et les revêt de la couleur du Titien. Il faut à ses personnages des pourpoints de velours et de soie, des épées brillantes et souples ; il faut à ses heureux interprètes un visage majestueux ou farouche, une parole caressante ou hautaine, un jeu de proportion héroïque, de façon que, laissant bien loin d'eux le comédien, ils dépassent un peu le personnage lui-même. A ses drames conviennent les décorations splendides, les ameublements somptueux, les foules innombrables de la figuration ; car partout et toujours, derrière la décoration, derrière les personnages, comme un dieu impalpable derrière un héros de l'Iliade, on devine la grande ombre du poète dont la volonté puissante assemble les choses ou pousse et fait mouvoir ses personnages à nos yeux. Génie essentiellement lyrique, bien plutôt que dramatique, qui jamais n'abstrait son œuvre de lui-même, et qui se sent à l'étroit sur les planches et entre les coulisses d'un théâtre. La véritable scène où se meuvent les personnages du drame, c'est le cer-

veau même du poète : c'est là qu'il faut chercher les mobiles secrets de ses héros, qui obéissent bien plus à la volonté expresse de leur créateur qu'à la logique de leurs propres passions ; et c'est là seulement que peuvent entièrement se réaliser ses conceptions scéniques et décoratives souvent à peu près irréalisables, comme dans *le Roi s'amuse*.

Dans tous les drames de Victor Hugo, l'imagination est tellement instante et puissante, à tous les moments de l'action, qu'un jour, fait inouï dans les annales dramatiques, dans un tableau qui ouvre un des actes de *Quatre-Vingt-Treize*, le poète a soudain supprimé décors et acteurs, et, sans autre intermédiaire que l'orchestre et des comparses derrière la toile baissée, a fait assister toute une salle de théâtre à un drame sanglant, faisant ainsi passer directement de son imagination dans celle du spectateur une série d'images émouvantes, sans l'interposition nécessaire d'images sensibles et réelles. Quand je dis toute la salle, je me trompe, car tandis qu'une partie de l'orchestre s'associait à l'émotion esthétique du poète, des hauteurs du théâtre on réclamait à grands cris le lever du rideau. Là haut, ils voulaient voir ce qui n'existait pas, et ils réclamaient la vue directe d'un drame dont leur imagination était incapable de leur fournir une image subjective ! Il leur aurait tout au moins fallu le récit classique que justifie donc, dans certains cas, le procédé du maître moderne.

La mise en scène d'un tel poète sera toujours difficile à réaliser. Elle devra souvent être d'ordre com-

posite, associant le faux et le vrai, poursuivant souvent l'impossible, découpant ou étageant la scène, tantôt étalant au premier plan les pauvretés maladroites de ses décors peints, tantôt se lançant dans le luxe exagéré des décorations d'opéra.

CHAPITRE XVI

Des pièces où domine le sentiment. — Cas où les causes de l'émotion sont subjectives. — *Le Mariage de Victorine.* — Cas où les causes de l'émotion sont objectives. — *L'Ami Fritz.*

Dans les pièces fondées sur le sentiment, les ressorts principaux de l'action sont les émotions morales, tendres ou tristes, dont sont agités les personnages. Ce sont des mouvements de l'âme qui déterminent le mouvement scénique. L'auteur cherche à nous intéresser à ces émotions en éveillant sympathiquement notre sensibilité, c'est-à-dire notre susceptibilité à l'impression des choses morales. Ce que nous devons considérer, c'est la source d'où jaillit l'émotion, c'est-à-dire la cause d'où naît le sentiment qui agite les personnages et qui de leur âme passe sympathiquement dans la nôtre. Il est donc nécessaire, dans l'étude des œuvres dramatiques fondées sur le développement psychologique des sentiments, de distinguer celles où les émotions découlent de causes subjectives de celles où elles proviennent de causes objectives. C'est la distinction qui importe et

d'où se déduisent les conditions de la mise en scène. Pour éclaircir cette question, il convient d'examiner à ce point de vue deux œuvres dramatiques dans lesquelles les émotions de tristesse ou de joie sont précisément fondées, dans l'une, sur des causes subjectives, dans l'autre, sur des causes objectives.

Dans *le Mariage de Victorine*, de George Sand, nous assistons à un drame émouvant qui se joue dans le cœur d'un père et dans celui de sa fille. Celle-ci, sans oser se l'avouer, aime le fils du maître et du bienfaiteur de son père. Celui-ci, qui voit naître cette aveugle passion, veut la combattre en mariant sa fille à un des commis de son maître. La grandeur d'âme du père et de la fille, la pureté de leur conscience morale, leur respect pour les hiérarchies sociales, le soin de leur propre dignité, l'estime qu'ils ont d'eux-mêmes, la fierté qui relève jusqu'à l'héroïsme le sentiment de leur devoir, font un spectacle poignant et douloureux de la lutte généreuse qui se livre dans le cœur du père entre son amour paternel et le respect qu'il a pour son bienfaiteur, dans le cœur de la fille entre son amour et son affection filiale. Le drame auquel nous assistons se joue réellement dans ces deux âmes, et la nôtre en suit les péripéties avec une sympathie douloureuse. Nous sentons combien sont intimes et subjectives toutes les causes de leur détermination, et combien dans ce drame psychologique sont de peu de prix tous les attraits du monde extérieur. Rien aux yeux de ce père et de cette jeune fille, comme à ceux du spectateur, n'est digne d'exercer une influence

quelconque sur leur résolution morale, ni le luxe des appartements, ni les richesses qui s'entassent dans les coffres de banquier, ni la beauté des costumes, rien enfin de ce qui est la marque de la position plus haute à laquelle leur position plus humble leur défend d'aspirer. Aussi tout ce qui, dans la décoration et dans la mise en scène, attirerait les regards à ce point de vue rendrait presque impossible le dénouement que le public attend et désire, et en tous cas en dénaturerait la grandeur morale. La mise en scène doit être humble, modeste, presque effacée, pauvre de détails, car rien n'y a d'intérêt pour nous ; les costumes simples et un peu austères, le jeu des acteurs contenu, leurs gestes et leur diction sans emphase. Il faut, en un mot, resserrer l'action, la maintenir et la dénouer dans un milieu purement moral, sans qu'aucun détail de la mise en scène vienne de sa pointe trop brillante déchirer le voile de larmes que le drame a fait descendre sur les regards des spectateurs.

Combien seront différents les effets que l'on devra se proposer d'obtenir dans la représentation de *l'Ami Fritz*, de MM. Erckmann-Chatrian. Dans ce drame, les causes immédiates sont toutes objectives. Fritz est un homme jeune, bien portant, égoïste et heureux. Tout lui sourit dans la vie, et il possède ce qui à ses yeux compose le véritable bonheur ici-bas, une maison bien ensoleillée, des buffets bien garnis d'argenterie et de beau linge, une gouvernante qui prévient ses moindres désirs, et un estomac capable de tenir tête aux amis qu'il rassemble à sa table et avec lesquels

il sable les vins de la Moselle et du Rhin ou savoure, en fumant, la bonne bière d'Alsace. Tout ce qui a sur le caractère de Fritz une influence si heureuse compose précisément tous les éléments de la mise en scène. Ici, il faut que les regards du spectateur se reposent avec plaisir, comme ceux de Fritz, sur les moindres détails de l'ameublement, sur le service de table et sur le linge que la gouvernante étale avec orgueil et complaisance. Le repas lui-même auquel il convie ses amis ne peut avoir la simplicité sommaire des repas de théâtres, car c'est là un des facteurs principaux du seul bonheur qu'il a connu jusqu'ici. Quand l'amour s'insinue dans son cœur, c'est encore par les côtés sensuels de sa nature qu'il se laisse séduire : c'est la bonne odeur de la fenaison, la voix pure de Sûzel, qui s'unit à celles des faucheurs, les cerises, toutes glacées de la rosée du matin, que du haut de l'arbre lui jette en riant la jeune fille, les beignets succulents qu'elle a confectionnés de ses blanches mains, les œufs frais dont elle lui donne le désir, et les belles truites qu'elle lui permet d'espérer.

Avec quel soin un directeur ne composera-t-il pas cette mise en scène, dont chaque détail est destiné à produire un effet psychologique ! Ici, il ne faut plus que tous les accessoires sentent trop le théâtre ; il y faut un certain naturel qui puisse faire quelque illusion à l'œil complaisant du spectateur, et le séduire lui-même à cette bonne vie matérielle de Fritz. Plus tard, quand tout ce bonheur se sera abîmé dans la détresse de son cœur, toute cette mise en scène ser-

vira encore, par contraste, à accuser plus fortement la désespérance de Fritz.

Mais j'en ai dit assez, il me semble, pour faire saisir la différence essentielle qu'il y a entre la mise en scène d'une pièce fondée sur un sentiment subjectif et celle d'une œuvre où domine, dans les sentiments, la puissance objective des choses. J'ajouterai, afin qu'on ne se méprenne pas sur ma pensée, que cette différence peut être considérée comme le fondement du jugement littéraire. De deux œuvres, dissemblables par la nature des sentiments, un goût éclairé préférera toujours celle qui aura nécessité un moins grand appareil de mise en scène. Un mouvement généreux de l'âme vaut par lui-même, et c'est en diminuer le mérite que de le faire dépendre de causes matérielles et accidentelles. Nous en revenons à ce que nous avons exposé dans les premières pages de cet ouvrage, sur le rapport inverse qu'il y a entre la richesse de la mise en scène et la valeur intrinsèque d'une œuvre dramatique.

CHAPITRE XVII

Des pièces où domine la fantaisie. — Caractère de la fantaisie. — Le théâtre de M. Labiche et de M. Meilhac. — Limites de la fantaisie. — De la convenance dans la fantaisie. — *Lili*. — Pièces d'ordre composite. — *Ma Camarade*. — Les féeries.

Nous examinerons, dans ce chapitre, les rapports de la mise en scène avec ce que nous avons appelé la fantaisie. Une première difficulté se présente, c'est de définir la fantaisie et de la distinguer de l'imagination. A ne considérer que le sens premier des mots, il n'y a guère de différence entre elles; cependant on ne peut contester qu'il n'y en ait une notable si nous considérons l'emploi que nous faisons de ces deux mots, quand nous les appliquons à des ouvrages dramatiques. L'imagination est la faculté que nous avons d'évoquer des images et des séries associées d'images, auxquelles correspondent des idées et des séries associées d'idées, et qui toutes sont reliées par un lien de contiguïté sérielle, sinon immédiate, au moins saisissable et certaine. La fantaisie, au contraire, associe entre elles des images qui n'appartiennent pas à une même série et n'ont par consé-

quent pas entre elles de rapport nécessaire et prochain. Le contraste apparent des images associées est donc la première loi de la fantaisie ; mais la seconde loi est que ces images associées doivent présenter immédiatement à l'esprit un rapport inattendu, qui, bien que lointain et inaccoutumé, mette en relation des idées qu'on aurait pu croire absolument disparates. C'est en même temps l'étrangeté et la vérité relative de ce rapprochement qui en constitue le piquant et l'originalité. En un mot, on pourrait dire que la fantaisie, c'est de l'esprit dans l'imagination. Il y a quelque chose de cela dans ce que les Anglais appellent l'*humour*.

Par exemple, on peut, je crois, trouver que dans les œuvres de M. Alexandre Dumas fils il y a plus d'esprit que de fantaisie, tandis que dans certaines œuvres d'Alfred de Musset il y a plus de fantaisie que d'esprit. Dans les pièces de M. Meilhac et de M. Labiche, il y a tantôt de l'esprit, et du plus fin, tantôt de la fantaisie, et de la plus originale. Cette association de l'esprit et de la fantaisie est, en effet, le propre des œuvres comiques, car les lois de l'esprit et de la fantaisie semblent être identiques à celles de la gaieté et du rire, et consister dans le rapport soudain que l'auteur nous fait apercevoir entre deux objets les plus disparates d'apparence. A mesure que décroît le nombre des parties justement associées dans les images mises en présence, la fantaisie perd de son prix, n'est bientôt qu'une sorte d'imagination vagabonde et déréglée, devient enfin grossière et tombe

dans ce qu'on appelle familièrement la bêtise, qui n'est autre chose qu'une contradiction irrémédiable entre deux images conjugées. La bêtise est donc encore susceptible d'exciter le rire par l'inattendu burlesque de la contradiction qu'elle propose à l'esprit.

Si nous avons réussi à présenter une idée juste de ce que nous entendons par fantaisie, on doit comprendre combien les œuvres dramatiques qui sont des créations de la fantaisie, telles que *la Cagnotte, le Chapeau de paille d'Italie, la Grande-Duchesse, la Cigale*, etc., s'éloignent à chaque instant de la réalité des actes et des contingences possibles de la vie. Les comédiens qui traduisent sur la scène ces combinaisons originales et fantaisistes doivent s'y sentir dégagés du monde réel, sans quoi ils se trouveraient aussi mal à l'aise sur la scène que nous pourrions nous trouver gênés de nous voir en habit d'Arlequin dans la compagnie de gens graves et sérieux. La mise en scène ne doit avoir qu'un but, c'est de fournir un fond suffisant sur lequel se détachent en pleine lumière ces créations de la fantaisie. Elle doit donc être sommaire et pourvoir uniquement aux nécessités scéniques. Les costumes surtout demandent une appropriation heureuse, aussi éloignée de la correction que de l'excentricité banale. Il y faut conserver un certain rapport avec la vérité. Aussi ce sont les artistes les mieux doués sous le rapport de l'observation qui trouvent les costumes les plus comiques ; car, en déformant la réalité, ils ne la perdent cependant pas de vue et font saillir aux yeux des spectateurs des

rapprochements aussi piquants qu'inattendus. La diction et les gestes doivent, eux aussi, concourir au même effet général, s'écarter de la logique dans les limites du compréhensible, et présenter toujours un rapport, amusant pour l'esprit, entre la fiction et la réalité.

Il est encore une limite que ne doit pas dépasser la fantaisie, c'est celle des convenances. Je ne parle pas seulement des convenances banales qui consistent à ne pas outrager les bonnes mœurs. Mais un exemple fera mieux comprendre la portée de cette observation. Quand un auteur veut traduire sur la scène, pour en tirer des effets comiques, des personnages de la vie réelle, auxquels nous attachons des idées, factices peut-être, mais très puissantes, de dignité, de fierté morale, et qui dans notre esprit sont associés à des sentiments extrêmement délicats, il ne peut le faire, sans nous blesser, qu'en exagérant ce qui est précisément chez eux une qualité essentielle. C'est pourquoi dans *Lili*, le rôle du Commandant était si amusant, tandis que ceux des autres officiers mêlés à la même action étaient si choquants. C'est qu'en effet c'est une qualité chez un militaire d'être bref, énergique, et d'avoir en même temps le cœur bon et sensible, et que par conséquent on peut rire des exagérations burlesques de ces mêmes qualités. La fantaisie conserve un rapport certain entre les images associées, et quand nous redescendons de la fantaisie au réel, nous ne trouvons rien que de respectable dans l'idée éveillée en nous par l'auteur. Notre rire

ne se trouve pas en désaccord formel avec ce qui compose notre sentiment. Au contraire, une sentimentalité de goguette, la fréquentation d'un monde interlope, la trivialité du goût et des habitudes nous choqueront chez un militaire, auquel nous attachons des idées d'honorabilité, de rigidité même, de droiture et de dignité; et c'est pourquoi nous n'acceptons pas sur la scène, quand il s'agit de militaires, la représentation de ces défauts bien qu'ils soient humains. La fantaisie ne fera qu'exagérer notre répugnance, car il y aura une contradiction choquante entre l'image qu'on nous présente et l'image réelle que nous évoquons en nous : et nous nous sentirons d'autant plus blessés que l'image qui nous est chère repose sur une idée acquise, laborieusement fondée par nécessité sociale et soigneusement entretenue par amour-propre national.

Pour en revenir à la mise en scène, si l'on faisait une étude comparative des pièces d'observation pure et des pièces qui sont fondées sur la fantaisie, on remarquerait que les premières demandent plus de vérité que les secondes dans l'effet représentatif, et surtout plus de soin dans la composition du matériel figuratif. Dans une pièce où un acte d'observation se mêlerait à plusieurs actes de fantaisie, on verrait de même la nécessité de modifier les conditions de la mise en scène, et tandis que dans celui-là elle serait d'une grande exactitude jusque dans les moindres détails, dans ceux-ci au contraire elle devrait rester sommaire et restreinte aux nécessités

scéniques. On en a un exemple frappant dans *Ma Camarade*, où un acte d'observation et de fine comédie s'intercale entre deux actes de pure fantaisie. Tandis que dans ceux-ci la mise en scène reste sommaire et tout à fait approximative, elle est traitée dans celui-là avec les plus grands soins, tant dans l'ensemble de la décoration que dans tous les détails du matériel figuratif.

Est-il besoin qu'en terminant ce chapitre j'aborde la mise en scène des féeries? Je ne le crois pas: il n'y a pas de conditions dans le domaine de l'impossible. Cependant il est même une limite à l'éblouissement des yeux et à l'effet produit sur nous par le nombre et par un mouvement même vertigineux. Ce n'est donc ni dans l'intensité croissante de la lumière ni dans l'exagération du nombre et du mouvement qu'on trouvera des effets nouveaux et amusants; mais en cherchant dans des séries d'images de plus en plus éloignées quelque rapport apparent entre le possible et l'impossible. La féerie est de la fantaisie hyperbolique; mais, comme telle, elle ne doit pas violer trop ouvertement les lois de la fantaisie.

CHAPITRE XVIII

Rapports de la mise en scène avec le milieu social. — La mise en scène se modifie comme la société. — Types généraux de l'ancienne comédie. — Le *Tartufe*. — Complexité et hétérogénéité de la société actuelle. — Plasticité nécessaire de la mise en scène. — Vieillissement rapide du théâtre moderne.

Les rapports de la mise en scène avec le milieu social sont très importants, eu égard à nos idées actuelles. Mais, pour plus de clarté et ne pouvant tout dire à la fois, nous nous réservons d'examiner plus loin tout ce que le temps et la distance amènent de modifications dans ces rapports.

Nous poserons ce principe, qui n'a pas, il semble, besoin de démonstration : la mise en scène doit correspondre exactement au milieu social, c'est-à-dire doit convenir à l'état social des personnages mis en scène et s'adapter à leurs mœurs et à leurs usages. Toutefois, et c'est ici le point intéressant, ce n'est qu'à une époque relativement récente que la mise en scène a conquis un rôle de plus en plus prépondérant. Autrefois, on aurait pu concevoir uniquement trois décorations, autrement dit trois milieux, un milieu

grand seigneur, un milieu bourgeois et un milieu populaire. Et encore c'est théoriquement que je compte ce dernier qui en fait n'existait pas et dont par conséquent la décoration correspondante serait restée d'une parfaite inutilité. Ce qui en tenait lieu, c'était le milieu villageois ou autrement dit le milieu pastoral. Jadis les classes étaient nettement séparées les unes des autres et ne se confondaient jamais. *Le Bourgeois gentilhomme* est là pour nous montrer combien était ridicule un bourgeois voulant trancher du grand seigneur. En fait, un grand seigneur, riche ou pauvre, était toujours un grand seigneur, tandis qu'un bourgeois, riche ou pauvre, n'était jamais qu'un bourgeois. C'était la naissance seule qui importait; on s'inquiétait fort peu de la fonction et du mérite social.

Aujourd'hui, malgré tout ce qui peut subsister de notre ancienne division sociale, nous ne sommes plus répartis selon les règles étroites d'une hiérarchie immuable. Les rangs sont confondus. C'est en général le talent et l'argent qui, bien plus que la naissance, assurent une haute position sociale. C'est pourquoi, au théâtre, l'ancienne unité décorative ne correspondrait plus en rien à nos idées actuelles. Tandis qu'il n'y avait jadis qu'un petit nombre de divisions générales, il y en a aujourd'hui une infinité, et nous assimilons à nos fonctions, à nos goûts, à nos mœurs, tout ce qui nous entoure et participe à notre existence. En un mot, ainsi que nous l'avons déjà dit plus haut, notre personnalité morale se reflète autour de nous jusque sur les moindres objets. De là le rôle de la mise en

scène dans les pièces modernes, ou du moins dans celles qui s'ingénient à traduire sur le théâtre la société française actuelle, et la nécessité d'en accorder tous les éléments avec la personnalité morale des personnages représentés.

C'est donc par une conséquence logique que le décorateur et le metteur en scène se sont faits tapissiers et en quelque sorte bibelotiers, et qu'ils ont dû chercher à donner au matériel figuratif cette physionomie personnelle qui est la caractéristique de la mise en scène moderne. L'intérieur d'un jeune homme riche variera selon le monde au milieu duquel il vit, monde de cheval ou de galanterie. Le cabinet d'un financier ne sera pas celui d'un diplomate. Le salon d'une femme du monde n'aura pas le même aspect que celui d'une demi-mondaine, et celui-ci ne ressemblera pas à celui d'une femme galante. Dans l'effet général, qui est celui que doivent produire la décoration et la mise en scène, l'esthétique moderne a introduit une foule de spécialisations nécessaires. Nos pièces actuelles exigent une adaptation perpétuellement nouvelle de la mise en scène; c'est peut-être ce qui les fera vieillir assez vite, et, au bout d'un certain nombre d'années, rendra leur reprise très difficile.

Mais la mise en scène est bien obligée de suivre en cela l'esthétique, qui ne se contente plus des types généraux de l'humanité. Dans les comédies de Molière, les personnages sont le moins possible de leur temps; ou du moins ils ne le sont que dans la mesure nécessaire; c'est l'homme que peint Molière plutôt

que tel ou tel homme. Dans les pièces modernes, au contraire, dans les pièces de M. Émile Augier ou de M. Alexandre Dumas fils, par exemple, les personnages sont le plus possible de leur temps; et ce n'est plus l'homme en général qu'ils s'ingénient à nous peindre, mais l'homme plastiquement et moralement conformé ou déformé, selon le milieu social particulier où s'exerce son caractère et où s'agitent ses passions.

Dans *Tartufe*, par exemple, il nous serait tout à fait impossible de deviner quelle est la fonction sociale de chaque personnage, et, à ce point de vue, Tartufe lui-même est un grand embarras pour notre manière de voir toute moderne. C'est un dévot, mais ce n'est là que sa fonction psychologique. Qu'est-il, socialement parlant? Appartient-il ou non à un ordre, à une confrérie? A-t-il une fonction religieuse? Quelle est sa position dans la société? Quels sont ses antécédents? Ces questions ne recevront jamais de réponse; de telle sorte qu'aujourd'hui le costume de Tartufe est un problème insoluble. Dans une pièce moderne, au contraire, ce qu'on établit tout d'abord, c'est la fonction sociale des personnages, leur position dans le monde : l'un est député, l'autre banquier, celui-ci est militaire, celui-là est avocat, procureur général, magistrat, etc. Nos auteurs modernes partent d'une idée, qui n'est assurément pas fausse, et qui est en tout cas féconde : c'est que l'expression de nos passions varie suivant le milieu où nous vivons et suivant les idées transmises ou acquises, dont chacun de nous

est en quelque sorte un recueil différent. Ils s'intéressent à l'humanité en détail et tiennent compte d'une foule de différenciations, dont autrefois on ne s'inquiétait nullement, parce qu'en somme elles étaient moins visibles.

Cette révolution esthétique s'accorde d'ailleurs avec nos idées métaphysiques, psychologiques et physiologiques actuelles. Comme le monde, comme les sociétés, comme toutes les sciences, l'esthétique a crû en complexité et en hétérogénéité, et nous ne sommes pas sans doute encore au bout des transformations que l'avenir lui imposera. La mise en scène ne peut pas s'isoler et se séparer de l'esthétique, dont elle n'est qu'une partie subordonnée ; elle ne doit pas obéir à des principes différents. C'est pourquoi l'évolution de la mise en scène n'est pas le résultat d'un parti pris, mais au contraire résulte d'une transformation insensible de l'esthétique dramatique et de la société moderne. La mise en scène a ainsi acquis une plasticité qu'elle n'avait pas autrefois, et sur ce point semble se soumettre ou tout au moins se prêter aux théories de l'école réaliste ou naturaliste, dont le plus grand tort est de vouloir précipiter une évolution, qui, ainsi que nous le verrons plus loin, amènerait fatalement une déchéance de l'art, si elle n'était modifiée et retardée par une lente diffusion de la culture générale de l'esprit et par un relèvement graduel de l'idéal artistique.

Toutefois, cette physionomie particulière de la mise en scène pourrait être un obstacle à la reprise future

de nos pièces modernes ; car ce qui nous paraît aujourd'hui un trait de jeunesse sera un jour une ride d'autant plus marquée que le trait aura été plus précis. Toutefois, une réflexion s'impose, qui nous permet de ne pas tenir grand compte de ce vieillissement certain : c'est que, dans une œuvre dramatique, la mise en scène est la partie essentiellement destructible. Au bout d'un petit nombre d'années, les décorations d'une pièce et son matériel figuratif n'existent plus. Par conséquent, une reprise nécessite une mise en œuvre nouvelle, qui devra être sensiblement différente de la mise en œuvre primitive, ainsi que nous le ferons voir plus loin. Ici, il nous suffira de dire que l'appareil décoratif et figuratif, mis de nouveau en concordance, d'une part avec la pièce, et d'autre part avec le goût actuel, n'aura nécessairement que les rides que lui infligera l'œuvre dramatique elle-même. Malheureusement, elles seront nombreuses si l'art continue, comme la société, à croître en complexité et en hétérogénéité.

CHAPITRE XIX

Lois restrictives de la mise en scène. — De la loi de proportion — Plans d'importance scénique. — *L'Ami Fritz*. — Des repas de théâtre. — Application de la loi au matériel figuratif.

Après avoir établi les lois générales de la mise en scène, nous avons, dans les chapitres précédents, examiné les causes diverses qui peuvent les infléchir. Nous avons vu que toutes ces déviations, quelle qu'en fût l'importance, dérivaient de principes esthétiques, et qu'elles étaient en réalité comme les résultantes de plusieurs forces composées. Pour les légitimer, on ne peut jamais invoquer le caprice et le goût de l'art pour l'art. La mise en scène n'a pas sa fin en elle-même ; la cause finale du drame est la cause formelle de la mise en scène. En partant du texte d'une œuvre dramatique, on arrive aisément à établir le minimum de mise en scène nécessaire. Mais, quand on veut tenir compte de toutes les conditions de nature, de genre, d'époque et de milieu, qui peuvent entraîner à de larges accroissements de mise en scène, tant sous le rapport du personnel que sous celui du matériel

figuratif, on peut légitimement se demander s'il n'y a pes des lois qui imposent une limite à cette extension; si, en d'autres termes, il n'y a pas, dans chaque cas, un maximum de mise en scène qu'il n'est pas permis artistiquement de dépasser. On sent combien serait salutaire l'application de telles lois somptuaires, à une époque où le luxe de la mise en scène atteint des proportions véritablement ruineuses. Or, ces lois semblent en effet exister. Il en est deux surtout qu'il paraît facile d'établir théoriquement et qu'observent d'ailleurs, par une intuition très sûre, les théâtres encore soucieux de la question artistique. Ces deux lois essentielles sont : la première, la loi de proportion, que nous étudierons dans le présent chapitre; la seconde, la loi d'apparence, dont nous réservons l'examen au chapitre suivant.

Si nous regardons d'abord avec attention un paysage, nous nous apercevrons que la distance a pour effet, dans la nature, de rendre de moins en moins visibles les nombreux détails de chaque objet et d'éteindre de plus en plus l'éclat de leurs couleurs par l'épaississement progressif de la couche d'atmosphère; si ensuite nous examinons un tableau, nous verrons que les peintres produisent l'illusion de l'éloignement, d'une part, par l'effacement des traits particuliers, et, d'autre part, par la dégradation des tons. Mais, si nous transportions cette loi telle quelle dans la mise en scène, elle ne s'appliquerait qu'aux décorations, où elle est en effet très habilement observée par les peintres qui cultivent cette branche

de l'art. Pour en faire utilement l'application à la mise en scène, il est nécessaire de la transformer. Nous ne considérerons plus, comme dans la peinture, des plans de distance, mais des plans d'importance scénique. Et nous dirons que, dans la mise en scène, le fini et la perfection d'imitation des objets qui composent le matériel figuratif doivent être proportionnels à leur importance hiérarchique.

Je prendrai un exemple dans *l'Ami Fritz*. Le repas que l'on sert au premier acte nécessite un grand nombre d'accessoires, qui ont chacun une certaine importance, les uns parce qu'ils ont un rapport avec le texte, les autres parce qu'ils servent à des combinaisons scéniques. Il faut donc observer la loi de proportion. La nappe, sur laquelle l'attention des spectateurs est formellement appelée, doit être d'une imitation beaucoup plus parfaite que les autres parties du service. Les détails du repas ne doivent pas être traités tous avec le même soin, ni atteindre le même degré de fini, car ils ne sont pas tous destinés à faire également illusion. La fumée qui s'échappe de la soupière répond par la perfection d'imitation au jeu de scène qui ouvre le repas et sur lequel l'attention du spectateur est appelée et maintenue pendant un certain temps. Mais, après la soupe, toute la suite du repas est composée d'accessoires de théâtre, qui sont bientôt relégués au deuxième et troisième plan d'importance par la marche de l'action théâtrale. Si nous nous transportons dans un autre théâtre, à la Gaîté, par exemple, nous verrons qu'au premier tableau de

la Charbonnière, pièce dans laquelle la mise en scène occupait le premier rang, la loi de proportion était cependant observée et exactement de la même façon, dans la disposition du banquet des fiançailles. La règle est générale et on en trouvera l'application dans toute mise en scène bien conçue. C'est ainsi que sont réglés le repas de don César au quatrième acte de *Ruy Blas*, celui d'Annibal et de Fabrice dans *l'Aventurière*, et celui de l'oncle et du neveu dans *Il ne faut jurer de rien*. Si j'ai choisi comme exemple un repas de théâtre, c'est que la mise en scène en est toujours périlleuse. Il ne faut insister que sur les détails qui ont un lien étroit avec l'action; dès que l'attention du public se détourne vers quelque autre objet, il faut que le repas s'efface et prenne fin. D'ailleurs l'observation du temps exact n'est jamais nécessaire au théâtre. Comme dans la vie réelle, le spectateur perd la notion du temps dès que son attention est détournée; il perd alors de vue ce concept abstrait pour lequel il ne possède pas d'unité de mesure absolue.

C'est cette loi de proportion qui permet de simplifier le matériel figuratif, en ne se préoccupant que des principaux objets qui le composent et en traitant les autres beaucoup plus sommairement et même en les reléguant parmi la partie décorative. Ainsi, si quelques livres d'une bibliothèque sont destinés à jouer un rôle spécial, à être déplacés et replacés, ils devront réellement figurer sur un rayon, mais il ne sera pas nécessaire que les autres parties de la

bibliothèque soient composées de livres véritables. Des dos de volumes peints sur des rayons également peints constitueront une imitation suffisante. C'est ce que beaucoup de spectateurs ont pu observer au second acte du *Marquis de Villemer*. Dans un trophée d'armes, toutes n'auront pas besoin d'être réelles, si toutes ne doivent pas éveiller une égale attention dans l'esprit du public.

Cette loi de proportion est souvent difficile à appliquer avec sagacité et montre avec quel soin préalable il faut faire le départ de tout ce que doit comprendre la partie décorative et de tous les objets qui doivent composer le matériel figuratif. Cette loi empêche la mise en scène de dégénérer en une exhibition inutile ou encombrante et maintient les yeux du spectateur sur les objets qui ont une réelle importance. Un habile directeur de théâtre arrive ainsi à produire une illusion parfaite en ne cherchant la perfection d'imitation que pour les objets qui doivent fixer l'attention du spectateur. Quand, par exemple, on examine à ce point de vue la décoration du premier acte des *Rantzau*, on remarque tout d'abord une grande abondance dans l'ensemble décoratif. L'impression de l'intérieur du vieil instituteur alsacien est très vive ; rien n'y manque de ce qui peut nous raconter l'histoire de sa vie de famille et de travail, depuis le berceau jusqu'à la bibliothèque et aux collections de papillons. Mais ce n'est là qu'une impression générale due au premier aspect. Sitôt que l'œil examine la mise en scène pour en tirer une induction

sur le développement de l'action, tout rentre dans la décoration peinte ; et le matériel figuratif ne se trouve en réalité composé que d'un très petit nombre d'objets. L'exécution des décorations est donc précédée d'un travail très délicat où le goût et la science de composition ont également leur part.

CHAPITRE XX

De la loi d'apparence. — De l'usage des lorgnettes. — Au théâtre, le sens du toucher ne s'exerce jamais. — Seules les sensations optiques sont directes. — Le théâtre ne nous doit que des apparences. — Des costumes et des toilettes des actrices.

La loi d'apparence est d'un genre différent et a une portée tout autre. Elle est basée sur ce fait important que, dans les beaux-arts, sur les cinq sens que nous possédons, deux ne sont jamais exercés, ce sont le goût et l'odorat, et qu'au théâtre sur les trois sens artistiques, la vue, l'ouïe et le toucher, deux seulement sont appelés à jouer un rôle. Les sensations tactiles ne figurent que comme des sensations ordinairement associées à des sensations optiques, et la sûreté de nos appréciations est au théâtre constamment mise en défaut par la distance. Sans doute la plupart des spectateurs sont armés de lorgnettes qui comblent en partie cette distance, mais il n'y a pas à s'arrêter à cette objection; car, s'il y a un fait certain, c'est que la lorgnette est destructive du plaisir théâtral, puisqu'elle a pour effet de rompre l'illusion que l'on a eu quelquefois tant de peine à produire. La

lorgnette est nécessaire pour corriger une infirmité de la vue et même de l'ouïe, pour satisfaire un goût plastique, s'il s'agit de la beauté des actrices, ou, à un point de vue plus spécial, pour étudier les jeux de physionomie d'un acteur. En dehors de ces quelques cas, je considère la lorgnette comme essentiellement contraire au plaisir purement artistique que nous allons chercher au théâtre. Ce point écarté, je reviens à la loi d'apparence.

Si nous étalons devant nos yeux, à une distance assez faible pour que nous puissions saisir les détails des objets, un morceau de marbre, de pierre, d'ivoire, de bois, de carton ou de toile, de soie, de velours, nous remarquerons que la vue de ces différents objets éveille en nous une foule de sensations tactiles qui, même sans que nous les éprouvions directement, nous sont absolument indispensables pour formuler un jugement sur la nature réelle des objets. Il semble que nous les touchions, et si nous les touchions réellement les sensations éprouvées seraient plus fortes, mais nullement différentes de celles que la vue avait suffi à déterminer en nous. Or, au théâtre, le tact ne peut pas s'exercer, et la distance est toujours assez grande pour que les sensations tactiles associées aux sensations optiques soient excessivement faibles, car ce ne sont que des réminiscences. La distance, en effet, ne nous permet pas d'apprécier le poli du marbre, la transparence de l'ivoire, la qualité fibreuse du bois, la trame soyeuse des étoffes, non plus que l'habileté du tissage ou du brochage. Nos sensations

optiques se réduisent au coloris des objets, aux relations de tons entre les ombres et les lumières et à la nature plus ou moins brillante ou mate des reflets.

Nous ne jugeons donc, au théâtre, des objets que par leur aspect extérieur. Par conséquent, pour que notre illusion soit suffisante, le théâtre ne nous doit que des apparences. A quoi servirait-il de nous montrer une colonne de marbre, si une colonne de carton peint nous produit l'effet du marbre ? A quoi bon recouvrir des meubles d'une étoffe coûteuse, si une étoffe plus grossière produit un effet analogue ? Du bois blanc habilement peint ne suffira-t-il pas à représenter à nos yeux le meuble le plus précieux ? Qu'on le remarque, ce n'est pas là le résultat d'une convention préalable, conclue entre le décorateur et le public. Le théâtre nous donne absolument tout ce qu'il nous doit, des sensations optiques exactes ; et comme nous ne pouvons contrôler ces sensations par le toucher, il n'a pas à se préoccuper d'une éventualité qui ne se produira pas. Un directeur inintelligent pourrait seul avoir la fantaisie de satisfaire un sens qui au théâtre ne s'exerce jamais. On en a vu des exemples, et jamais l'effet n'a répondu à l'attente. Seule, la ruine est au bout de ces essais aussi inutiles qu'extravagants. D'ailleurs, c'est précisément parce que la mise en scène est une fiction qu'elle est un art.

Les costumes, eux aussi, devraient obéir à la loi d'apparence. On en tient compte, sans doute, dans une certaine mesure, les hommes surtout, car les

femmes y résistent ou plutôt se révoltent contre elle.
Mais est-ce bien aux actrices qu'il faut reprocher leurs
excès de toilette? N'y a-t-il pas de la faute du public?
Voyez dans une salle de spectacle toutes les lorgnettes
se diriger sur l'actrice qui entre en scène, l'environ-
ner, la dévisager, la passer en revue dans toutes les
parties de sa personne, examiner les mille détails de
sa toilette, signer sa robe du nom du plus habile fai-
seur, faire l'inventaire et l'estimation de ses diamants
et de ses dentelles. Du moment que le spectateur mo-
difie les conditions de l'optique théâtral, l'actrice est-
elle bien coupable de violer la loi d'apparence? Notez
que ces superbes toilettes, si véritablement belles et
luxueuses quand on les détaille au grossissement de
la lorgnette, sont très souvent d'un très médiocre effet
quand on les regarde à l'œil nu, c'est-à-dire quand on
les replace dans les conditions optiques qui convien-
nent au théâtre. C'est que l'art de la toilette à la ville
obéit à de tout autres lois que l'art de la toilette à la
scène. La toilette de ville est soumise de très près à
la vue et à la possibilité du toucher; la toilette de
théâtre n'est faite que pour nous procurer une satis-
faction du sens de la vue, affaibli par la distance. En
sculpture et en peinture, une œuvre destinée à être
regardée à une distance de trente mètres est d'un tra-
vail absolument différent de celle qui doit être vue à
une distance de trois ou quatre mètres. Il en est de
même de la toilette des actrices : un costume de théâ-
tre doit, pour produire le même effet qu'un costume
de ville, être traité différemment et exige des étoffes

différentes qui fassent des plis plus larges et plus amples, et qui par conséquent soient d'une autre qualité. En outre, les tons doivent être plus francs et choisis en vue de l'éclairage spécial des théâtres ; les ornements doivent être d'un dessin plus simple et d'une plus grande sobriété de détails. C'est souvent par des moyens contraires qu'on obtient des effets analogues. La même toilette ne peut également plaire le jour dans le monde et le soir au théâtre ; elle ne peut non plus satisfaire également deux spectateurs dont l'un la détaille à l'aide de la lorgnette et l'isole ainsi de l'ensemble de la mise en scène, et dont l'autre se contente de la regarder dans la perspective théâtrale. Une actrice intelligente ne saurait hésiter. Mais le moyen le plus sûr de soumettre les actrices aux conditions esthétiques de l'art de la mise en scène serait de ne pas leur faire supporter les frais de leur toilette. Elles y gagneraient assurément, ainsi que les convenances artistiques. La différence que l'on a établie entre ce qu'on appelle le costume de théâtre et la toilette de ville est absurde et contraire à la vérité artistique. Au théâtre, il n'y a pas de toilettes de ville, il n'y a que des costumes de théâtre. Si la direction ne consent pas à payer tous les costumes, au même titre qu'elle fait les frais des décors et des accessoires, c'est elle qui est en partie responsable des fantaisies ruineuses que se permettent les actrices. Toutefois, parmi les causes de ce luxe exagéré, une des plus difficiles à détruire est précisément le goût de la société actuelle, je ne dirai pas pour la toilette,

ce qui a existé de tout temps, mais pour la diversité de la toilette. Dans chaque mode générale chaque femme se taille une mode particulière; et les femmes de théâtre, dans la position en vue qu'elles occupent, sont excusables de chercher à faire preuve d'un goût personnel dont les spectatrices cherchent à découvrir la caractéristique, souvent dans un but avoué d'imitation.

CHAPITRE XXI

Rapports de la mise en scène avec l'espace et le temps. — *Les Danicheff* et *l'Oncle Sam*. — Du vrai et du vraisemblable. — De la couleur locale. — Prédominance des traits généraux. — Les romantiques. — *Le Cid* et *Bajazet*. — Le théâtre de Victor Hugo.

L'esprit est relativement au temps dans les mêmes conditions que la vue relativement à la distance. L'espace et le temps sont d'ailleurs deux concepts corrélatifs qui ne peuvent s'expliquer l'un sans l'autre. On peut donc dire qu'une pièce dont l'action se déroule dans un milieu très éloigné de celui où nous vivons, présente les mêmes difficultés de représentation qu'une pièce dont l'action a été placée à une époque de beaucoup antérieure à la nôtre. Néanmoins, il ne serait pas juste de dire simplement que dans ces deux cas la difficulté est multipliée par la distance ou par le temps. Il est, en effet, nécessaire de tenir compte de la connaissance que nous avons de ce milieu ou de cette époque et des rapports que les idées, les mœurs, les costumes peuvent avoir avec les nôtres. Les États-Unis, par exemple, quoique plus distants de nous que

certains pays des bords du Danube, nous offriraient des difficultés de mise en scène beaucoup moins grandes. De même l'histoire, les idées, les mœurs de l'Athènes de Périclès nous sont plus familières que celles des premiers siècles de notre ère, et même que celles de nos ancêtres directs.

Il n'y a donc rien d'absolu dans les difficultés que le temps ou la distance offre à la mise en scène. C'est le plus ou moins d'instruction du spectateur, l'étendue de son savoir et l'ampleur de ses informations qui indiquent le point de vraisemblance auquel nous devons nous efforcer d'atteindre. Depuis un certain nombre d'années, les œuvres traduites des romanciers russes nous ont fait connaître dans leurs détails les mœurs de la Russie, et nous ont initiés à des idées assez différentes des nôtres ; aussi a-t-on pu, dans *les Danicheff*, intéresser le public français à un drame dont l'action n'aurait pu se dérouler dans le milieu où nous sommes habitués de vivre, et l'on a pu arriver à une représentation suffisamment exacte de mœurs, d'idées et de sentiments dans lesquels nous ne serions pas entrés il y a cinquante ans. Dans *l'Oncle Sam*, c'est la vie et, disons le mot, l'excentricité américaine qui ont été produites sur le théâtre, et la mise en scène a pu se rapprocher de la vérité relative par la connaissance que possède ou que croit posséder le public français de ce caractère américain qui est celui d'un type nouveau dans l'humanité moderne. Mais qu'il s'agisse de monter un drame dont l'action se déroulerait en Turquie, on éprouvera des difficultés presque insurmontables. Ce

qu'on appelle la couleur locale serait dans ce cas-là beaucoup plus nuisible qu'utile, car elle serait sans doute en opposition avec l'idée que le public en général se forme des mœurs turques et du mystère qui entoure la vie privée des femmes. Tout le travail d'approximation que serait tenté de faire l'auteur laisserait le public froid et incrédule.

Ce que nous cherchons dans le théâtre, en dépit de l'école réaliste, qui a absolument tort sur ce point, c'est une image des idées acquises et enregistrées par notre esprit; c'est le spectacle de passions analogues à celles qui pourraient nous agiter. Le théâtre est donc en quelque sorte fondé sur le transport de nos propres états de conscience dans les personnages du drame. Tout ce qui n'est pas concevable pour nous-mêmes n'est ni vrai ni vraisemblable à nos yeux. Tout le monde sait combien il nous est difficile, pour ne pas dire impossible, de concevoir des êtres ayant un sixième, un septième, un huitième sens, ou des corps ayant moins ou plus de trois dimensions. Il en est de même des idées : il nous est impossible de concevoir chez un autre des idées que nous ne concevons pas en nous. On peut en donner un exemple historique frappant. Supposons qu'un poète nous représente Périclès pleurant sur le tombeau du dernier de ses fils. Certes ce sera un spectacle touchant si nous ne voyons en lui qu'un père, en tout semblable à nous, se lamentant sur la perte d'un fils bien-aimé. Mais si l'auteur s'avise de faire de l'archéologie morale et veut nous intéresser au chagrin particulier qu'a ressenti Périclès

à la pensée que son tombeau et ceux de tous les Alcméonides seraient désormais privés des honneurs et des rites héréditaires, il est certain que le chagrin de ce grand homme, démesurément grossi d'un trouble superstitieux que nous ne concevons plus, nous paraîtra purement oratoire et ne nous inspirera aucune sympathie, par la raison bien simple que ce sont des sentiments qui se sont éteints en se transformant et qui n'ont aujourd'hui aucune prise sur notre cœur.

Ce que nous venons de dire des sentiments et des idées exprimées par le drame est également vrai de la mise en scène. Oserait-on, par exemple, dans la représentation d'un drame oriental, étaler à nos yeux cet amalgame étrange d'objets européens et d'objets asiatiques qui dépare la vie des plus grands seigneurs, ce mélange bizarre des modes séculaires de Constantinople et des modes les plus vulgaires de Paris? De pareilles disparates, qui sont fréquentes dans la vie orientale telle que l'a faite le cosmopolitisme moderne, nous choqueraient à ce point que nous ne pourrions en supporter la vue. Elles seraient, en effet, en contradiction avec la représentation que notre imagination nous fait de la vie orientale, et c'est cette représentation-là que nous doit le metteur en scène. La couleur locale n'a de prix que lorsque c'est celle-là même que peut imaginer le spectateur. Si on s'ingéniait à monter un drame chinois, se déroulant par exemple à Pékin, il est clair que ce qu'il y aurait de plus simple serait de nous montrer des kiosques, des arbres, des Chinois et des Chinoises de paravent, car ce sont

ceux-là seulement que nous connaissons et qui ont à nos yeux le plus pur caractère chinois. Or, tout ce qui nous est étranger est, à un degré quelconque, un peu chinois pour nous.

Si donc on se demande quelle est la règle générale qui doit présider à la mise en scène d'une pièce dont la difficulté de représentation provient de la distance ou du temps, nous dirons que cette règle consiste dans la prédominance des traits généraux sur les traits particuliers, aussi bien dans les idées et dans le langage, ce qui est du domaine du poète, que dans la décoration, dans le matériel figuratif et dans les costumes, ce qui rentre dans le domaine du metteur en scène. Quelle que soit la distance ou quel que soit le temps, d'ailleurs, on descend du général au particulier en proportion de la connaissance que nous possédons du milieu représenté. En tout cas, il faut avoir le courage de répudier toute manifestation inutile et par conséquent inopportune de la couleur locale. Le romantisme en a singulièrement abusé, et c'est précisément cet abus qui est cause que les pièces d'il y a cinquante ans ont si vite vieilli et sont aujourd'hui singulièrement démodées. C'est que précisément ce qu'on appelle la couleur locale est plus qu'on ne pense une question de point de vue. Nous n'avons jamais qu'une notion imparfaite de ce qui est éloigné de nous par le temps ou par la distance, et ce que nous croyons être une vérité absolue n'est jamais qu'une vérité relative, fondée précisément sur nos goûts, sur nos idées, sur nos vues actuelles. On a abusé à un certain mo-

ment du moyen âge et de la chevalerie ; or, ce qu'en 1830 on croyait être, soit le langage, soit l'esprit du moyen âge, n'est aujourd'hui à nos yeux que le langage et l'esprit de 1830. Nous voyons le passé sous un angle différent. Si donc, à cette époque, on s'était contenté de marquer le moyen âge de traits généraux, ceux-ci auraient conservé le privilège de nous le rendre à peu près tel que nous pouvons encore le concevoir aujourd'hui ; mais ce sont les traits particuliers qui ont gâté le portrait et lui donnent maintenant un certain air de caricature.

N'est-ce pas, en effet, ce défaut, joint à l'abus du pittoresque et de l'antithèse, qui déjà, du vivant même de Victor Hugo, nuit à l'œuvre dramatique du poète, en dépit de l'imagination poétique qu'on admire dans *Hernani*, cette œuvre rayonnante de jeunesse et de passion, en dépit de la perfection littéraire à laquelle atteint le style de *Ruy Blas*. Au contraire, *le Cid* et *Bajazet* ont-ils vieilli? Ils n'ont pas aujourd'hui une ride de plus qu'au jour où ils ont paru sur la scène. *Le Cid* a par lui-même un effet représentatif considérable, mais Corneille ne s'est pas abandonné à la couleur locale ; ses héros sont marqués de traits humains plus que particulièrement espagnols, sauf en ce qui concerne l'honneur. Sans doute l'enflure du style cornélien ne correspond plus à notre goût actuel, mais elle est corrigée par la franchise de l'accent et par la beauté morale des situations, sur laquelle la recherche du pittoresque n'empiète jamais. Quant à *Bajazet*, qui ne devrait jamais quitter pour longtemps

le répertoire de la Comédie-Française, et que je ne puis jamais relire sans une profonde émotion esthétique, il devra son éternelle jeunesse à la prédominance des traits généraux sur les traits particuliers, ce qui est remarquable dans un sujet qui aurait comporté facilement un abus d'effets représentatifs, tirés de la vie orientale et des mystères qui planent sur les drames des harems, abus dans lequel ne manquerait peut-être pas de tomber un auteur moderne.

Quelle que soit la prédilection que j'éprouve personnellement pour Racine, je ne crois cependant pas que l'on puisse dire que Corneille et Racine aient été de plus grands poètes que Victor Hugo. Si donc ce n'est pas dans l'inégalité de leur génie poétique que gît la différence de vitalité de leurs œuvres dramatiques, il faut en faire remonter la cause à un excès de richesse dans l'imagination de Victor Hugo, qui l'a entraîné à un abus perpétuel d'effets uniquement représentatifs et à une recherche purement épique du pittoresque et de la couleur locale. Dans les préfaces ou les notes qui accompagnent ses pièces imprimées, Victor Hugo se fait un mérite d'avoir puisé une foule de traits particuliers, peu connus, dans tel ou tel auteur espagnol ou anglais; ce serait, en effet, un mérite pour un historien, mais ce n'en est pas un pour un poète dramatique. Ce que celui-ci doit au public, ce sont des êtres purement humains, uniquement revêtus, s'ils sont étrangers, de traits généraux suffisants à les faire reconnaître pour tels. Ajoutons d'ailleurs, pour être juste, qu'une aussi vaste imagi-

nation, nuisible au poète dramatique, est l'essence même du génie du poète épique; et Victor Hugo en est encore ici un illustre exemple, car le livre de *la Légende des siècles* est un chef-d'œuvre, auquel rien ne peut être comparé dans la littérature française non plus que dans les littératures étrangères.

Si donc, pour en revenir à l'objet de ce chapitre, il s'agit de représenter un milieu éloigné du nôtre par la distance ou le temps, il sera toujours sage de se renfermer dans une mise en scène sobre et très simple, de se contenter d'une couleur locale discrète et modérée, d'éviter la recherche des effets trop spéciaux au milieu représenté, enfin de ne marquer l'œuvre que des traits particuliers nécessités formellement par le texte lui-même. Les costumes doivent produire un effet d'ensemble, avoir ce caractère commun que nous attribuons soit à un pays, soit à une époque, ne pas présenter de recherches inutiles d'originalité; car le public n'entre que très difficilement dans les raisons des modes des anciens ou des étrangers, puisque ses goûts sont aujourd'hui totalement différents. Mais nous touchons là à un autre ordre d'idées qui a besoin de quelques développements.

CHAPITRE XXII

Vanité de toute recherche archéologique. — Des différents styles. — Les costumes du *Misanthrope*. — Le temps efface les traits particuliers. — Formation des types artistiques. — Destructibilité de la mise en scène. — Nécessité de démonter les œuvres classiques. — Des reprises. — *Antony*. — La mise en scène est une création artistique. — Erreur de l'école réaliste.

Tout ce qu'il y a de spécial et de circonstanciel dans les milieux différents de celui où nous vivons nous échappe à peu près complètement. Si, pour prendre un exemple frappant, nous revenons un instant à la Chine, qui est par excellence un pays excentrique par rapport à l'Europe, on peut affirmer que nos yeux ne sont pas formés à remarquer les différences d'usages, de mœurs et de costumes qui caractérisent les diverses époques de son histoire. De telle sorte que, sur un million de spectateurs, il n'y en aurait probablement pas un qui fût susceptible de saisir, à mille ans près, des différences dans les modes chinoises. Un tel exemple est de nature, il semble, à nous rendre légèrement sceptiques relativement à la valeur de la couleur locale. Et, en y réfléchissant, on

peut se demander si nos connaissances sont beaucoup plus étendues en ce qui concerne toute l'Asie, l'Afrique, l'Égypte, la Grèce elle-même, ainsi que Rome et surtout les premiers siècles de notre propre histoire.

Tout ce qui s'éloigne de notre expérience actuelle perd peu à peu toute précision, et même de sa vraisemblance, tellement que si on faisait passer devant les yeux d'un homme de soixante ans une suite chronologique de gravures représentant les modes qu'ont depuis sa naissance successivement adoptées ses contemporains, il ne les reconnaîtrait pas pour la plupart et en regarderait quelques-unes comme imaginées après coup et tout à fait invraisemblables. C'est pourquoi, dans la mise en scène d'une pièce dont l'action se déroule dans un autre temps, toute recherche trop précise d'archéologie, c'est-à-dire portant sur un trop grand nombre de détails, est non seulement inutile, mais contraire à la vraisemblance, et n'a pas par conséquent un caractère incontestable de vérité. Sans doute, s'il s'agit du passé de notre propre race, nous posséderons un ensemble de connaissances plus certaines que s'il s'agissait d'un peuple étranger, même contemporain. Un grand nombre de spectateurs sont aptes à distinguer entre eux, tant sous le rapport de la décoration et de l'ameublement que sous celui des costumes, les styles Louis XIII, Louis XIV, Louis XV et Louis XVI; mais combien peu sauraient établir des différences dans les modes diverses qui ont pu régner pendant le cours de ces grandes époques. Le public ne

se choque pas de différences qui, pour des contemporains, eussent été monstrueuses. C'est ainsi qu'en 1878, à la Comédie-Française, on a repris *le Misanthrope* avec les costumes faits en 1837 pour une représentation de gala à Versailles et qui sont à la mode de la minorité de Louis XIV, bien que *le Misanthrope*, qui date de 1666, eût toujours été joué jusqu'alors en habits carrés de la seconde moitié du siècle. Nous, hommes du XIX° siècle, qui nous piquons d'exactitude, souvent plus que de raison, en sommes-nous choqués? Et d'ailleurs, combien de spectateurs songent à comparer la date des costumes avec celle de la pièce? La plupart ignorent sans doute que les costumes du *Misanthrope* peuvent faire question.

Mais bien mieux, pendant qu'à la Comédie-Française on joue *le Misanthrope* en manteaux courts, on continue à le jouer à l'Odéon en habits carrés. Toutefois, comme l'exemple est contagieux, un des acteurs a eu l'idée de jouer le rôle d'Acaste en manteau, comme rue de Richelieu, tandis que tous les autres personnages conservent l'habit carré. Or, bien peu de spectateurs s'aperçoivent de ce qu'il y a de disparate dans ce mélange de modes qui ne sont point de la même époque. Cependant, nous serions choqués si on introduisait dans une comédie contemporaine en habits noirs un personnage habillé à la mode de 1830. C'est qu'avec le temps, on ne s'attache qu'aux caractères généraux et qu'on néglige les différences, pourtant considérables, qui naissent de la comparaison des traits particuliers.

Il va de soi que l'idée qui se forme en nous des costumes d'une époque est d'autant plus générale qu'elle repose sur un plus grand nombre d'exemplaires pris, soit dans un même temps, soit dans des temps successifs. Cette idée, d'ailleurs, naît en nous, comme toute idée, par la réunion des caractères communs qui nous frappent dans ce grand nombre d'exemplaires. Il suit de là que l'idée que nous avons du style d'une époque, que nous avons traversée, est générale et non particulière, et que, lorsqu'il s'agit de mise en scène, nous devons réaliser dans la décoration, dans l'ameublement et dans les costumes cette idée générale qui est seule intelligible pour notre esprit et qui, seule, est pour nous la vérité. En outre, on peut remarquer que les idées particulières des contemporains, se changeant peu à peu en idées de plus en plus générales à mesure que leur point de départ s'enfonce dans les brumes du passé, il arrive un moment où elles se fixent dans des types généraux désormais invariables, au moins dans les prévisions actuelles, et auxquels nous devons rapporter tout ce que nous créons aujourd'hui dans le but de représenter telle ou telle époque passée. Ce sont donc, dans ce cas, ces types généraux et invariablement fixés dont le théâtre nous doit la représentation fidèle, puisque eux seuls répondent aux formes que le temps a imposées à nos idées. Il y a donc un degré d'exactitude au delà duquel la mise en scène deviendrait non seulement antithéâtrale, mais même antiartistique. Une pièce qu'on exhumerait au bout de cinquante ans,

dans les mêmes décorations et avec les mêmes costumes qu'à sa première représentation, nous ferait l'effet d'une véritable caricature; car, en bien des points, elle pourrait se trouver en contradiction avec les types que le temps aurait formés dans notre esprit.

Ce qui précède nous amène donc à deux conséquences importantes. La première est que, lorsqu'une pièce a fourni sa carrière et qu'on n'en peut prévoir une reprise prochaine, il est désirable de détruire la mise en scène. C'est d'ailleurs, lorsqu'une pièce quitte l'affiche après avoir épuisé son succès, l'effet de l'usure naturelle des choses. On ne peut emmagasiner à l'infini des décors dont on ne prévoit pas l'utilité prochaine, et dont quelques-uns peuvent être fatigués et détériorés par l'usage. Il en est de même des costumes. La mise en scène se trouve donc détruite *ipso facto*. La seconde conséquence est que, lorsqu'on reprend une pièce depuis longtemps disparue de l'affiche, il n'y a pas lieu de reproduire identiquement la mise en scène primitive.

Sur le premier point, on pourrait s'imaginer que la règle ne s'impose point au répertoire classique, tragédies et comédies, que la mise en scène en est immuable et si bien établie qu'on n'y puisse espérer faire aucun changement. Ce serait une erreur de penser ainsi, d'autant que, par suite de la révolution qui, vers la fin du siècle dernier, a modifié l'art des décorations et des costumes, la mise en scène de nos chefs-d'œuvre classiques est toute moderne. Elle a pu varier et, en effet, elle a souvent varié et variera encore. S'il

s'agit de pièces grecques ou romaines, il est d'ailleurs évident que le point de vue d'où on a successivement jugé l'antiquité s'est fréquemment déplacé, et que la même représentation ne pourrait satisfaire les spectateurs actuels, après avoir satisfait ceux des deux derniers siècles. Si donc il y a des traditions en ce qui concerne le jeu et la diction des acteurs, il n'en saurait être de même des décorations et des costumes. En outre, les changements d'acteurs finissent par nécessiter une nouvelle mise au point. Le goût du public, variable d'une génération à l'autre, se lasse peu à peu du même spectacle, et il lui semble, à tort ou à raison, qu'en introduisant quelque variété dans l'appareil théâtral, on pourra se rapprocher d'un idéal qu'en fait on n'atteint jamais.

Ces diverses raisons font donc une loi de ne pas laisser les œuvres classiques s'éterniser dans le même état représentatif. Après les avoir fait figurer un an ou deux au répertoire courant, il est bon de les démonter complètement pour la plupart, et d'attendre quelque temps avant d'en faire une reprise.

D'ailleurs le procédé qui consiste à renouveler les rôles un à un, soit par le moyen de doublures, soit en utilisant les nouvelles acquisitions du théâtre, est utile s'il ne s'agit que de remédier à un accident imprévu ou de favoriser les débuts d'un acteur ; mais en soi il est mauvais, parce qu'il porte le trouble dans un ensemble habilement combiné, et parce qu'il ne permet pas de plus larges corrections qu'autorise seule une nouvelle mise en scène. C'est ainsi qu'à l'heure

actuelle il me paraît nécessaire de retirer *Phèdre* du répertoire de la Comédie-Française (nous en verrons plus loin les raisons), et d'attendre un certain temps avant d'en faire une reprise étudiée.

S'il s'agit, non plus de pièces grecques ou romaines, mais d'une œuvre dramatique dont le sujet a été pris dans le monde contemporain de l'époque où elle a paru pour la première fois à la scène, il faut distinguer si l'œuvre est ancienne ou moderne. Les pièces qui datent d'une époque de l'histoire pour laquelle le temps a fait son office, en créant des types généraux qui sont aujourd'hui à peu près fixes, sont plus faciles à monter parce que déjà ces types ont été réalisés sur la scène et que d'autres arts, la peinture, la gravure et la sculpture, en ont en quelque sorte vulgarisé la connaissance. On a vu cependant, par l'exemple que nous avons cité du *Misanthrope*, qu'il y a place, même dans ces cas-là, pour des écarts considérables.

La difficulté est quelquefois plus grande pour des œuvres modernes, dans lesquelles il faut précisément réaliser pour la première fois des types qui commencent à se former dans notre esprit, et dans lesquels il y a encore prédominance de traits particuliers, variables dans la mémoire de chacun de nous. Cette question a été justement agitée récemment à propos de la reprise d'*Antony*. C'est le cas de remarquer combien il est heureux que toute mise en scène soit de sa nature destructible; car si par impossible on avait conservé celle d'*Antony* et qu'on nous l'eût remise aujourd'hui sous les yeux, on aurait pu sans

doute espérer piquer jusqu'à un certain point la curiosité d'une partie du public, mais très certainement elle aurait produit un effet définitif désastreux et aurait été contre le but qu'on s'était proposé et qui ne pouvait être que celui de nous toucher et de nous émouvoir. Il nous aurait été impossible de prendre au sérieux une gravure de mode surannée ; et le ridicule du spectacle aurait été en nous un obstacle insurmontable à l'épanouissement de la sympathie.

Mais en fait la mise en scène d'*Antony* n'existait plus et il a fallu la recréer de toutes pièces. La difficulté était précisément dans le grand nombre de traits précis et particuliers dont, relativement à cette époque peu éloignée de nous, notre imagination est encore encombrée. Il fallait, pour le costume d'*Antony*, éviter le ridicule auquel il ne prêtait pas jadis et auquel il ne devait pas non plus prêter aujourd'hui. Il fallait créer, comme cela s'est fait, de soi-même et insensiblement, pour des époques plus anciennes, un type général qui eût le caractère du temps sans être le personnage à la mode de telle ou telle année. On devait donc avoir grand soin de ne pas feuilleter les gravures de modes, les journaux illustrés, mais de s'inspirer de portraits, de bustes, de gravures, c'est-à-dire, en un mot, d'œuvres d'art. Leur examen collectif devait offrir un certain nombre de caractères communs et fournir les traits généraux du type à réaliser. En tout cas, ce dont il fallait bien se pénétrer, c'est que le costume d'Antony ne devait être ni une copie ni une réminiscence, mais une création au sens artistique du mot.

A l'Odéon, on n'a pas fait une étude suffisamment artistique de la mise en scène. On a tout simplement modernisé le costume d'Antony en modifiant la forme de ses collets, de ses cols et de sa cravate; on a été jusqu'à lui permettre le gant Derby; on a de même modernisé la coiffure des femmes et trop allongé leurs robes. Toutefois, je reconnais qu'on a réussi à éviter le ridicule que n'eût pas manqué d'exciter une résurrection exacte des costumes de 1830. Seulement on n'a pas réussi, ce qui demandait un effort artistique, à constituer le type théâtral d'Antony.

Ajoutons d'ailleurs que pour cette pièce tous les détails de mise en scène n'ont qu'une importance très secondaire, par la raison qu'*Antony* est un chef-d'œuvre, qui restera tel au milieu des transformations scéniques que lui imposera le goût des générations successives. La postérité commence seulement pour cette œuvre extraordinaire, qui est destinée tôt ou tard à faire partie du répertoire courant de la Comédie-Française. Les types et les costumes se fixeront d'eux-mêmes, sans qu'il soit besoin d'un travail critique réfléchi. Ce drame, pathétique et humain, rajeunira de lui-même à mesure que la société française vieillira.

En résumé, la mise en scène est un art qui n'échappe pas aux conditions auxquelles sont soumis les autres arts. C'est une imitation visible et non déguisée de la nature, mais libre et synthétique, et partant créatrice, et qui est, par rapport aux choses et aux êtres pris comme modèles, ce que sont toutes nos idées par rapport aux objets ou aux phénomènes souvent innom-

brables qui ont contribué à les former en nous. Faire de la mise en scène une copie servile de la réalité serait d'abord une impossibilité matérielle, et ensuite, quand le temps est un des facteurs de la question, un non-sens artistique, puisqu'elle serait en perpétuelle contradiction avec les lentes, mais inéluctables transformations que les lois de l'esprit imposent à toutes nos idées. Enfin il faudrait que chaque objet du monde extérieur eût une représentation identique dans chaque cerveau humain. Quelques auteurs modernes qui se piquent d'une exactitude scrupuleuse se leurrent eux-mêmes, parce qu'ils ne se rendent pas compte que ce qu'ils prennent pour la réalité n'est qu'une image et qu'une interprétation de la nature, modifiable suivant le tempérament, la constitution physique et l'adaptation physiologique de chacun de nous.

Il faut reconnaître que la réalité est en soi quelque chose qui échappe à la certitude humaine, et que pour un même objet il y a autant d'images différentes de cet objet que d'observateurs. Et, en effet, ce que nous appelons réalité n'est en fait qu'une œuvre d'art qui a pour auteur l'artiste que la nature a caché au fond de chacun de nous. La prétention qu'a l'école réaliste d'être plus vraie que l'école idéaliste n'est, chez beaucoup de ses adeptes, qu'une infirmité intellectuelle qui consiste à croire les images qui se forment dans notre œil plus ressemblantes que celles qui se forment dans l'œil de nos semblables. Où la théorie réaliste ou naturaliste reprend de sa valeur et de son importance, c'est lorsqu'elle nous fait une loi

de substituer la vue directe et immédiate des objets à leur vue indirecte et médiate, c'est-à-dire de repousser l'interposition, entre la nature et nous, de tempéraments artistiques différents de notre propre tempérament.

Ajoutons que beaucoup de personnes restreignent la vérité à la particularité. Or une idée générale n'est pas moins vraie qu'une idée particulière ; l'une s'applique à un plus grand nombre d'objets, l'autre à un plus petit nombre, voilà tout. Un décor représentant un paysage ne sera pas en contradiction avec la vérité parce qu'il laissera de côté un nombre plus ou moins grand de détails particuliers faciles à constater dans tel ou tel paysage réel. Seulement il est une œuvre artistique et correspond exactement, par son degré de généralité, à ce qu'est une idée dans l'ordre intellectuel. De même un costume de théâtre doit être une œuvre d'art et nous donner l'idée du costume d'une époque, ce à quoi il parviendra sans être tel ou tel costume particulier de cette époque. C'est d'ailleurs là un sujet que des pages ajoutées à des pages n'épuiseraient pas. En ces matières, il est inutile de chercher à convaincre ceux qui ne se sont pas rendu compte de la manière synthétique dont se forment les idées dans leur esprit. Nous y reviendrons au surplus dans la suite, quand nous nous occuperons plus particulièrement de la mise en scène des personnages de théâtre.

CHAPITRE XXIII

De la représentation des œuvres classiques. — Du plaisir théâtral.
— De la sensation du beau. — Analyse de cette sensation.

J'aborde un sujet dont l'intérêt ne le cède pas à l'importance : la mise en scène des chefs-d'œuvre classiques de la littérature française. Sujet vaste, qu'il faut s'empresser de limiter, en écartant autant que possible tout ce qui dans l'étude esthétique de ces œuvres dramatiques ne se rapporte pas à la mise en scène. Dès les premières pages de ce volume, nous avons dit l'intérêt supérieur qui s'attache à la représentation des œuvres classiques. Elles marquent le niveau supérieur où s'est élevé le génie français, ou mieux le point culminant qu'a pu atteindre en France l'art dramatique, sous sa forme la plus simple et la plus sévère. Pour les poètes, c'est un exemple toujours présent, qui domine leurs efforts, ne les laisse jamais satisfaits de leurs propres ouvrages et les pousse dans la voie indéfinie du progrès. Corneille, Racine et Molière servent de conscience, soyons-en sûrs, à ceux-là mêmes

qu'enivre la popularité, et que semble aveugler le contentement de soi-même.

Ces représentations ne sont pas moins salutaires au public; et n'auraient-elles que le mérite de former et de purifier son goût, d'élever et d'agrandir son esprit, qu'elles contribueraient ainsi à la culture générale des lettres, au maintien des bonnes mœurs et aux insensibles progrès de la civilisation. C'est surtout en se demandant comment les représentations classiques forment et épurent le goût qu'on met en évidence l'attrait qu'elles ont seules le privilège d'exercer et la raison secrète de l'empire qu'elles prennent sur ceux qui ont une fois senti le plaisir particulier qu'elles procurent. Depuis plusieurs années j'ai assisté à un très grand nombre de ces représentations, et c'est un point que je me suis efforcé d'éclaircir, en analysant mes propres impressions et en les comparant avec celles que me semblait éprouver la salle tout entière.

Il est certain que les hommes ne vont chercher au théâtre que des sensations, ce qu'en un mot nous appelons du plaisir. Personne n'entre à la Comédie-Française avec la prétention de se rendre meilleur, de former son goût, d'élever son esprit. A cet égard notre amour-propre, qui souvent se contente de peu, nous fait juger notre esprit assez élevé, notre goût suffisamment délicat et nous entretient dans l'estime de nous-mêmes. Les salles de théâtre seraient vides si elles ne devaient se remplir que de personnes qu'y amèneraient des motifs aussi louables. Non, le mobile qui nous pousse au théâtre n'est pas aussi désinté-

ressé qu'on le pense ; nous voulons y goûter du plaisir dans toute la force du terme et y éprouver des sensations réelles, qui mettent en émoi notre organisme tout entier. On se tromperait d'ailleurs si on croyait que nous sommes ici en contradiction avec ce que nous avons dit dans le commencement de cet ouvrage, car il y a un ordre de sensations auxquelles on ne parvient que par un effort constant et une puissante application de l'esprit, et que par conséquent la moindre distraction empêcherait de naître en nous.

Tous les jours il peut nous arriver d'assister à des comédies plus spirituelles ou plus amusantes que les comédies de Molière, à des drames plus intéressants ou plus poignants que les tragédies de Corneille et de Racine. On outrepasserait la vérité en voulant prouver que toutes les pièces le cèdent en gaieté ou en force dramatique aux œuvres classiques : ce n'est pas vrai. Pour moi, j'avoue très humblement m'être souvent beaucoup plus amusé à certaines pièces du Palais-Royal, du Vaudeville ou des Variétés qu'à la représentation des *Femmes savantes* ou du *Misanthrope;* et en dépit d'une rhétorique froide et gourmée il faut reconnaître que le rire, le fou rire même, est un plaisir que nous recherchons et dont il ne faut pas rabaisser la valeur. De même, à des drames de l'Ambigu ou de la Porte-Saint-Martin, j'ai éprouvé des sensations de pitié, de terreur ou d'anxiété beaucoup plus fortes que celles que m'ont jamais causées les héros ou les héroïnes des plus belles tragédies ; et ces impressions ont pour nous des voluptés auxquelles nous goûtons

avidement et qui nous arrachent des applaudissements et des cris. Or ce qu'il faut bien comprendre, c'est que les sensations que nous font éprouver les œuvres classiques sont tout aussi réelles, mais qu'elles sont d'un autre ordre, et d'un ordre supérieur. C'est donc précisément leur réalité qu'il faut mettre en évidence, car c'est par leur réalité que ces jouissances artistiques ont du prix pour les hommes, les attirent et les sollicitent avec une force qu'elles n'auraient pas si elles n'avaient à leur offrir qu'un semblant de plaisir idéal et platonique. Or, à l'égard de cette réalité, il n'y a pas de doute à avoir.

Quand commence une représentation tragique les spectateurs sont d'abord simplement attentifs, les uns parce qu'ils se disposent à un plaisir ineffable qu'ils connaissent, les autres par l'intuition qu'ils ont de ce plaisir, un certain nombre enfin par respect, par convenance ou même seulement par imitation. La plupart n'entrent que très peu dans les raisons longuement déduites de l'exposition et ne s'attachent que médiocrement aux préliminaires de l'action. Mais peu à peu l'intérêt s'accroît, à mesure que la passion se dégage et que sous le personnage historique ou légendaire apparaît le type humain créé et mis en scène par le poète, c'est-à-dire à mesure que l'art se manifeste et que le génie du poète, s'essayant à un jeu divin, infuse dans les fantômes qu'il évoque à nos yeux la vie et toutes les passions qui en font le charme ou l'horreur. Alors, pour peu que la décoration soit décente, que le jeu et la déclamation des acteurs s'accordent avec le texte

poétique, il arrive un moment, une scène, une situation où l'art se manifeste sous sa plus parfaite expression, où tous les moyens si patiemment combinés, où tous les efforts si longuement accumulés aboutissent enfin, et où l'idée, arrachée de l'esprit, de l'âme et des entrailles du poète, se dégage de ses langes et se dresse à nos yeux, éclatante de vérité et toute palpitante de vie, belle dans sa nudité sans défauts comme l'Anadyomène antique. A ce moment un trouble profond et délicieux envahit notre être tout entier, une angoisse inquiète, haletante nous étreint, pareille à l'émotion de l'amant qui surprend un signe adoré; un besoin d'air et d'espace infini semble nous soulever, comme ces rêves qui nous donnent des ailes; puis à cette volupté étrange et rapide succède un attendrissement qui se résout en larmes, et bientôt la lassitude qui suit ce moment de plaisir suprême nous permet de mesurer la puissance de la commotion dont tout notre être a été ébranlé. Or cette sensation, ce n'est pas la pitié que nous inspire Iphigénie qui nous la donne, ni la double anxiété de Chimène, ni l'enthousiasme contagieux de Pauline, ni la rage d'Hermione; non, cette sensation, dont le dieu nous secoue après avoir secoué le poète, n'est autre chose que la sensation du beau, c'est-à-dire ce trouble presque superstitieux de stupéfaction et d'admiration qui s'empare de nous, lorsque nous voyons une ébauche faite de main d'homme se revêtir soudain des signes supérieurs de la vie dont la volonté divine a marqué le front de ses créatures.

Cela est si vrai que cette sensation pourtant si forte peut être éprouvée, identique dans tous ses effets, aussi bien à la représentation d'une comédie de Molière qu'à la représentation d'une tragédie de Corneille ou de Racine, ce qui ne se concevrait pas si on devait en chercher la source dans le pathétique des situations, au lieu d'y voir un effet de la puissance de la poésie et du jaillissement de la vie, en un mot une manifestation du beau idéal, c'est-à-dire du beau conçu par l'esprit et enfermé par l'artiste dans un simulacre humain. C'est donc en résumé cette sensation réelle et tout organique qui constitue le plaisir particulier que nous allons demander aux œuvres classiques. Si elle paraît plus intense à la représentation des œuvres tragiques, c'est que celles-ci exaltent notre sensibilité, et, comme d'une corde plus tendue, nous arrachent des tressaillements plus aigus.

Cette sensation ne se produit pas toujours, soit par suite de nos dispositions personnelles, soit par suite de celles des comédiens. Mais quand une fois on l'a ressentie, on en conserve un souvenir impérissable; on constate en soi ce goût des grandes œuvres dont nombre de personnes parlent sans le connaître, et on se sent en possession d'un plaisir ineffable qui surpasse de beaucoup celui que pourraient nous procurer les situations dramatiques les plus émouvantes. Quand on s'efforce d'élever et de purifier le goût des jeunes gens, de leur ouvrir l'esprit, de leur faciliter l'accès des œuvres immortelles qui sont la gloire de l'esprit humain, on travaille en définitive (que n'en sont-ils

persuadés!) à leur procurer des plaisirs réels, des émotions aussi vraies, moralement et physiquement, que toutes celles auxquelles ils aspirent et enfin cette sensation du beau, qui est la jouissance suprême de l'être humain et la raison dernière de l'art.

Mais les hommes, ai-je besoin de l'ajouter, sont de complexion différente. Aux uns, c'est la poésie qui procure seule cette sensation du beau; aux autres, c'est la peinture, à ceux-ci c'est la musique, à ceux-là c'est la nature. Dans le domaine littéraire, on peut la ressentir à l'audition ou à la lecture des œuvres les plus diverses, et elle est d'ailleurs variable d'intensité. Si je n'ai parlé que des chefs-d'œuvre classiques, c'est d'abord qu'eux seuls nous font éprouver cette sensation dans toute son intégrité et qu'ensuite je n'ai pas la prétention de juger sommairement les écrivains et les poètes de mon époque. Il me sera permis toutefois d'ajouter que j'ai éprouvé cette sensation du beau à la représentation (pour m'en tenir au théâtre) de la plupart des œuvres d'Alfred de Musset, dont le génie sait découvrir et ouvrir cette source de vie dont le jaillissement inonde notre âme.

Pour conclure, je dirai que c'est cette sensation du beau qui est la raison des représentations classiques, et la justification des subventions que l'État accorde à l'Odéon et à la Comédie-Française. Est-il un but plus noble que celui de convier à un plaisir aussi parfait et aussi pur un peuple récemment affranchi, mais libre, hélas! pour le mal comme pour le bien, échappé à la discipline avant la fin de son éducation intellec-

tuelle et morale, et porté naturellement à toutes les satisfactions des sens? N'est-il pas à espérer que parmi ce peuple, ceux qui auront une fois goûté et apprécié un plaisir si délicat se sentiront moins entraînés vers des plaisirs grossiers? C'est là qu'est la moralité de l'art et la raison de son influence sur la destinée humaine et sur la marche de la civilisation.

CHAPITRE XXIV

De la mise en scène tragique. — Ce qu'elle était jadis en France.
— Ce qu'elle était chez les Grecs. — Notre imagination seule
crée la mise en scène tragique. — Du caractère général de la
décoration et des costumes. — La mise en scène n'est pas
immuable.

Nous savons maintenant à quoi tendent les représentations classiques, le but qu'elles poursuivent et la sensation suprême qu'elles s'efforcent de faire éprouver à tous les spectateurs. Sans doute, tous ne sentent pas le beau avec une force égale, et ne sont pas d'ailleurs disposés ou préparés à subir le joug du poète; mais par l'effet physiologique de la contagion, qui se produit dans toute foule humaine, les plus indécis et les plus tièdes sont ébranlés par le spectacle de l'émotion que leur donnent les plus ardents, et bientôt il s'établit, entre ces spectateurs de tout âge et de toute condition, une sorte de communion émotionnelle, qui fait qu'une salle tout entière fond en larmes au même instant ou éclate en applaudissements.

Il y a dans toute œuvre dramatique un ou plusieurs

moments psychologiques où doit se produire cette commotion, qu'il ne faut pas confondre avec celle qui est due au pathétique des situations. Elle se fait souvent sentir dès le second acte, et il suffit d'une idée, d'un vers, d'un mot, d'un geste, d'un regard, pour déterminer ce jaillissement de vérité et de vie qui nous atteint en pleine âme. Mais, dans les belles œuvres, ces deux commotions du pathétique et du beau se résolvent enfin en une seule, qui se fait sentir, en général, au quatrième acte, après lequel il ne reste plus au poète qu'à apaiser l'émotion soulevée dans l'âme du spectateur, à ramener l'équilibre dans son esprit, et à lui laisser du spectacle tragique une impression complète en soi, dont le souvenir est destiné à s'associer avec une idée de plaisir organique et de joie morale. Ce double souvenir, qui retentit longtemps au fond de nous-mêmes, nous dispose à venir de nouveau savourer cette sensation exquise ; et cette disposition est précisément la marque d'un goût qui s'aiguise au souvenir et à l'espoir d'un plaisir, dans lequel se combinent également l'intelligence et la sensibilité.

Les moments psychologiques déterminés, et ils ne le sont guère d'une façon certaine qu'après une suite de représentations, à moins que des reprises antérieures ne les aient traditionnellement fixés, tout doit concourir à faire produire au drame son plein et entier effet. Il arrive assez souvent que les effets attendus et prévus ne se manifestent pas, soit par suite de la défaillance d'un ou de plusieurs acteurs, soit par suite des dispositions du public ou de la composition de

la salle. D'autres fois, il y a déplacement dans les points de plus grande intensité, par suite de la prépondérance inattendue que le jeu d'un acteur donne à l'un des personnages. En dehors du succès personnel que recueille cet acteur, il n'y a pas généralement lieu de s'en féliciter; car, si on admettait de pareilles transpositions, le succès des représentations serait abandonné au hasard. Le théâtre ne peut véritablement s'applaudir que lorsqu'aux moments précis les effets attendus se manifestent dans toute leur intégrité. Dans ce cas, assez fréquent d'ailleurs dans une troupe d'élite comme celle de la Comédie-Française, on sent longtemps d'avance se dessiner le succès; il suffit au commencement de la représentation d'une intonation particulièrement juste, d'un geste d'une saisissante précision, pour établir entre la scène et la salle ce courant sympathique qui électrise en même temps les acteurs et les spectateurs. Le jeu des acteurs s'assure et s'harmonise, leur voix prend des intonations chaudes et puissantes; ils semblent possédés du génie du poète dont les pensées et les vers franchissent incessamment la rampe; les spectateurs, de leur côté, sentent leur esprit se tendre sans fatigue, leurs sens devenir plus subtils, et leur cœur prêt à battre plus rapidement sous l'étreinte du poète. A mesure que la sensibilité des spectateurs s'accentue, les acteurs, tout en sentant leur être vibrer avec plus d'intensité, deviennent plus sûrs et plus maîtres d'eux-mêmes; ils se possèdent d'autant mieux que le public se possède moins; et, dans ces moments décisifs,

quand les spectateurs sont en quelque sorte emportés hors d'eux-mêmes, c'est à la puissance sur soi-même que se reconnaissent précisément les grands acteurs.

Mais on conçoit que pour faire produire à la représentation d'une œuvre classique tout ce qu'elle doit donner, il faut une savante et minutieuse préparation. Or existe-t-il ou a-t-il existé quelque part un modèle que nous devions nous efforcer de reproduire dans la mise en scène tragique? Voilà, il semble, la question dont la réponse déterminera la direction de nos efforts dans la préparation d'une représentation théâtrale. Eh bien, on peut affirmer que ce modèle n'existe et n'a jamais existé que dans notre imagination. Tout d'abord, si nous remontons le cours de notre propre histoire littéraire, nous verrons comment ce modèle imaginé a été long à se former en nous. La mise en scène s'est bien lentement perfectionnée et nos idées sur le costume datent à peu près de la fin du siècle dernier. Le costume tragique était jadis de pure fantaisie, un mélange d'éléments modernes et anciens, un composé de plumes, de velours, de soie, le tout s'agençant en forme de tunique à l'antique, retombant sur des cnémides resplendissantes. Quant à la décoration et à la mise en scène, elles étaient ce qu'elles pouvaient au milieu des spectateurs privilégiés qui encombraient la scène. Ce n'est donc pas sur notre propre théâtre que nous pourrions trouver le modèle que nous cherchons. Pouvons-nous espérer, en remontant le cours du temps, le rencontrer sur la scène tragique elle-même où furent représentés les drames

de Sophocle et d'Euripide? Nos recherches ne seraient pas couronnées de ce côté de plus de succès.

Nous n'avons que des idées assez confuses sur l'organisation des théâtres antiques; et le peu que nous en savons suffit pour nous démontrer que dans l'antiquité la décoration et le costume des acteurs étaient en partie fantaisistes et en partie hiératiques. Quant à ce que nous appelons la couleur locale et la vérité historique, les anciens ne s'en préoccupaient nullement. D'ailleurs leurs personnages tragiques appartenaient à un passé purement légendaire et épique, et étaient en réalité des créations de leur imagination. En pouvait-il être autrement? C'est précisément le caractère de l'art d'être un jeu, et c'est par là qu'il mérite de charmer et d'embellir la vie. Comment donc ces mêmes personnages, qui composent encore aujourd'hui notre personnel tragique, prendraient-ils à nos yeux une consistance historique qu'ils n'ont jamais eue? Ce qui nous trompe, et ce qui en cela fait le plus grand honneur à l'art, c'est la vérité et la puissance des passions auxquelles les acteurs prêtent l'apparence matérielle de leurs corps. Il ne faut donc pas s'y méprendre : il n'y a pas et il n'y a jamais eu de milieu historique concordant expressément avec ces figures tragiques. La mise en scène doit se composer non pas avec ce qui a été ou ce qui a pu être, mais avec les images qui, dans notre imagination, forment et composent le monde antique. Quelque parti que nous prenions, quelles que soient les recherches savantes et archéologiques dont

nous nous fassions guider, jamais notre scène, avec ses personnages de création toute poétique, ne nous offrira un tableau véritable de la vie antique; pas plus d'ailleurs que les personnages héroïques qu'ont peints Homère et Eschyle n'ont jamais ressemblé aux êtres historiques dont un savant moderne, dans sa foi ardente, exhume les restes à Mycènes et à Troie. Les Grecs contemporains de Sophocle ne reconnaîtraient certainement pas la tragédie du plus grand de leur poète dans l'*Œdipe roi* qu'on joue actuellement à la Comédie-Française. Elle est pourtant une traduction aussi fidèle que possible, et la mise en scène en a été réglée avec un goût parfait. Ils seraient choqués de voir les héros et les rois descendus de leurs cothurnes et ramenés à la taille des marchands d'Athènes, et de les entendre parler sans masques d'une façon aussi simple et aussi peu mélodique. Quant aux chœurs, ils se demanderaient par quelle aberration du goût on ose leur faire déclamer des strophes sur une musique qui ne s'y adapte pas métriquement. C'est que les Grecs concevaient de leur propre antiquité une image toute différente de celle que nous nous en formons, et avaient sur l'art tragique des idées très différentes des nôtres. Maintenant qu'ils sont devenus eux-mêmes l'antiquité, ce sont eux qui nous intéressent, et, à la distance où nous sommes d'eux, nous les confondons volontiers avec leurs héros et avec leurs dieux mêmes, ce qui prouve bien que ce monde mythologique, héroïque et historique n'existe à l'état décoratif que dans

notre propre imagination. Cela n'empêche pas d'ailleurs que la tragédie grecque et la tragédie française n'obéissent au même principe essentiel, qui est la caractéristique du théâtre grec et du théâtre français, à savoir la prédominance constante de l'idée sur le fait et du développement moral sur l'acte matériel.

Dans la mise en scène d'une œuvre tragique, il est donc sage d'abandonner toute prétention à une restauration antique, inutile et impossible. On se perdrait immanquablement dans des essais aussi vains que puérils. Ce que l'on prend d'ailleurs souvent pour des restaurations ne sont que des caricatures décoratives : c'est ainsi qu'il y a quelques années on avait une tendance générale à jouer dans des décors de style pompéien les tragédies dont l'action nous reporte au delà des temps historiques de la Grèce. Il faut donc s'efforcer d'effacer les traits particuliers et s'en tenir aux grandes lignes générales, se contenter d'une architecture simple et grande tout à la fois, de hauts et sévères portiques, peu surchargés d'ornements. Le vaste espace est de tous les milieux celui qui convient le mieux à la grandeur tragique. Quant aux costumes, il faut non sans doute s'en tenir à ceux dont se contente la statuaire, qui est l'art du nu par excellence, mais ne pas s'en écarter de parti pris, et s'en inspirer, dans le choix des tissus, auxquels on doit demander de beaux plis sculpturals. Tout en évitant la monotonie dans les couleurs et la constante uniformité des vêtements blancs, on ne

doit pas rechercher des contrastes trop accentués, ni ce bariolage de tons crus auxquels il faut la brillante lumière de l'implacable soleil. L'éclairage plus que médiocre de nos scènes modernes n'admet pas l'abus du style polychrome.

En un mot, c'est nous, hommes du XIXe siècle, qui créons tout cet appareil théâtral par la puissance de notre imagination ; nous projetons au dehors de nous et nous objectivons les images du monde antique qui se sont formées lentement en nous par la contemplation des statues, des vases, des médailles, des œuvres des peintres de toutes les écoles et de tous les temps, par le souvenir de tout ce qui nous a été fourni par l'enseignement et par la lecture. L'idée du monde antique est en nous le résultat d'une synthèse qui a combiné en types généraux tous les éléments divers qui se sont tour à tour enregistrés en nous. Mais, puisque tout cet appareil théâtral n'est que le produit de notre imagination actuelle, il en résulte que la mise en scène de nos œuvres classiques n'est pas en soi immuable, et qu'elle est susceptible de changer comme change de génération en génération l'image que les hommes se font du monde antique. Chacune de ces œuvres doit donc, après un certain temps, être retirée du répertoire, pour y reparaître plus tard dans un nouvel état, plus conforme aux idées nouvelles.

Nous dirons de plus, au sujet des costumes, que, quelle que soit la vérité présumée de ceux que l'on choisit, ils ne peuvent être jugés et considérés à

part de la personne même de l'acteur ou de l'actrice. Il est, en effet, à penser qu'une modification au costume sera nécessaire chaque fois que le rôle changera de titulaire ; car la première loi du costume de théâtre, c'est d'être en rapport avec l'âge, la stature et l'air de la personne qui doit le porter. Pour produire un effet d'une puissance égale, il est nécessaire que le costume change suivant l'apparence de l'acteur. Le point fixe, immuable, c'est l'effet à produire ; ce qui est mobile et changeant, c'est le moyen de produire cet effet. N'est-ce pas d'ailleurs la loi naturelle? Les femmes qui veulent plaire n'ajustent-elles pas leurs toilettes à l'air de leur visage? Les acteurs et les actrices sont soumis à la même loi. La première condition de tel costume est de donner à celui qui le porte un air majestueux, et non d'être *à priori* de telle forme et de telle couleur. D'ailleurs, au théâtre, un acteur ne se substitue pas à un autre, il lui succède ; et il y a toujours au moins dans l'ajustement du costume quelque détail à modifier. Je ne parle bien entendu que des rôles importants, et je ne tiens pas compte des cas fortuits ou de force majeure.

Mais je me hâte d'abandonner les généralités, car je crois plus profitable de prendre un exemple particulier, qui me fournira l'occasion d'agiter plusieurs questions intéressantes et importantes pour l'art de la mise en scène. Je vais donc passer en revue la mise en scène de la *Phèdre* de Racine, telle qu'elle est réglée actuellement à la Comédie-Française.

CHAPITRE XXV

Étude de la mise en scène de *Phèdre*. — Le décor. — Comparaison avec les théâtres des anciens. — De l'ornementation. — Du matériel figuratif. — Son influence sur la composition du rôle de Thésée.

Si j'ai choisi *Phèdre*, ce n'est pas que cette tragédie offre une occasion exceptionnelle d'étude et fournisse une plus riche moisson d'exemples que toute autre; c'est uniquement qu'au moment même où je m'occupais de la mise en scène j'ai pu assister à plusieurs représentations de cette tragédie. Si toute autre, au lieu de *Phèdre*, eût fait partie du répertoire courant c'est celle-là que j'eusse choisie. J'en profiterai pour agiter quelques questions générales à mesure qu'elles se présenteront. Pour mettre un certain ordre dans l'ensemble des faits que nous devons passer en revue, j'examinerai successivement le décor, le matériel figuratif, les costumes et les dispositions scéniques; et ce que je chercherai surtout à mettre en lumière, c'est le rapport direct qu'a la mise en scène avec l'interprétation du drame, c'est-à-dire son influence sur le jeu et la diction des acteurs, et

par conséquent sur le résultat final et total de la représentation.

Nous commencerons par examiner la décoration. « La scène est à Trézène, ville du Péloponèse. » Telle est la seule indication portée par Racine en tête de *Phèdre*. Le théâtre représente le péristyle du palais de Thésée, entouré d'un portique à colonnes élevées. L'aspect du décor a de la grandeur et convient à l'action héroïque du drame. A travers la colonnade du fond, on aperçoit une haute colline que couronnent trois temples. Comme nous n'avons que des idées fort confuses sur ce que pouvait être la demeure d'un Thésée, je ne ferai aucune difficulté d'accepter l'architecture du décor, bien qu'elle pût convenir à toute autre tragédie grecque et même à une tragédie romaine. Mais je fais peu de cas d'une exactitude archéologique qui n'est pas vérifiable ; et si l'on joue d'autres tragédies dans ce même décor, je n'y trouve rien à blâmer. Les Grecs, qui étaient des artistes, jouaient en général leurs drames devant la façade d'un palais à trois portes, décor banal et toujours le même ; la porte du milieu donnait accès dans l'appartement du roi ou du maître du palais, celle de droite dans l'appartement consacré aux hôtes et aux étrangers, celle de gauche dans la partie du palais réservée aux femmes. Cette disposition éclairait immédiatement le public sur le rang et le rôle du personnage qui paraissait. Nos décorations ont perdu cet avantage. Dans *Phèdre*, les portes de gauche et de droite donnent accès dans les appartements. Celui de Phèdre

est à gauche et celui d'Aricie à droite. Je ne ferai à cela aucune chicane archéologique, bien que dans les maisons antiques l'appartement réservé aux femmes ait dû être dans une même partie de la maison.

Si l'architecture me paraît heureusement appropriée, je ne saurais en dire autant de la toile du fond, qui, en définitive, représente l'acropole d'Athènes, ou une colline sainte qui lui ressemble à s'y méprendre. Trézène, comme toutes les villes grecques, avait son acropole bâtie sur une éminence qui dominait la ville. Le décor n'est donc pas fautif en soi, mais il peut dérouter le spectateur en éveillant dans son imagination le souvenir de l'acropole par excellence, qui est celle d'Athènes. Sans doute le lieu de l'action est clairement indiqué dès le début de la tragédie :

> Le dessein en est pris : je pars, cher Théramène,
> Et quitte le séjour de l'aimable Trézène,

dit Hippolyte en entrant. Mais précisément ces deux vers et la toile du fond offrent au spectateur des associations d'idées contradictoires. Il y a donc là une modification nécessaire à faire, d'autant plus que dans la pièce on parle d'Athènes à différentes reprises, et que par suite cette toile de fond doit légèrement brouiller les idées d'un certain nombre de personnes.

L'ornementation du décor consiste principalement en statues dont une seule serait utile, celle de Neptune. Comme grandeur elle est, il est vrai, la princi-

pale ; malheureusement elle est mal placée, reléguée qu'elle est au fond à droite, sur un plan reculé. Il serait donc désirable qu'on la changeât de place, et qu'on la mît, par exemple, au premier plan, à droite. De la sorte, lorsque Thésée invoque Neptune, l'acteur pourrait s'adresser directement au simulacre du dieu, et ne serait pas contraint de lui tourner le dos, comme cela a lieu actuellement, étant admis qu'il est plus poli de tourner le dos à un dieu qu'au public. Ce déplacement aurait en outre l'avantage de forcer à l'enlèvement d'un hémicycle dont nous parlerons plus loin. Dans nos pièces modernes, chaque fois qu'un personnage s'adresse à la divinité, il se tourne vers son image, si celle-ci figure dans la décoration. Il n'y a qu'un cas où l'acteur peut tourner le dos à celui qu'il évoque ou qu'il invoque, c'est lorsque celui-ci est un fantôme qui n'a de réalité que dans l'imagination du personnage. C'est alors pour le public qu'on objective une apparition qui est entièrement subjective pour le personnage. Mais chaque cas doit d'ailleurs être étudié en lui-même. Je ne ferai pas d'autre observation en ce qui concerne la décoration et je passe au matériel figuratif.

On sait ce qu'un homme d'esprit disait d'un distique qu'on venait de lui lire : il est fort joli, mais il y a des longueurs ! Eh bien, le matériel figuratif consiste en trois sièges et l'on peut dire qu'il est excessif. A gauche on a placé un fauteuil, à droite un tabouret et un banc en forme d'hémicycle. Le premier siège est indispensable, car c'est lui que les suivantes de

Phèdre approchent de leur maîtresse, lorsque, à son entrée, au premier acte, elle est près de défaillir. Le second peut être admis; et c'est lui qui servira à Thésée, si l'on croit, ce qui est pour moi un point douteux, qu'il soit nécessaire à celui-ci de s'asseoir. Mais c'est, à mon avis, une faute de mise en scène que d'avoir installé à droite, au premier plan, un banc en forme d'hémicycle. On pourrait tout d'abord insister sur le peu de convenance architecturale de cet hémicycle, attendu qu'il n'est pas nécessité par une forme particulière du mur du péristyle. Il n'est pas probable qu'un hémicycle ait jamais été placé de la sorte sous un portique. Mais toutes les raisons qu'on pourrait faire valoir dans cet ordre d'idées ne seraient que des raisons d'architecte ou d'archéologue, et par conséquent seraient les plus vaines du monde, si cet hémicycle était imposé par la mise en scène et favorisait, soit le développement de l'action, soit le jeu des acteurs.

Or, et c'est là la seule raison valable en fait de mise en scène, cet hémicycle, non seulement est inutile au développement de l'action, mais encore nuit au jeu des acteurs et a la plus funeste influence sur l'attitude de Thésée. L'acteur, en effet, supposant qu'un siège est fait pour s'en servir, a la malencontreuse idée de s'asseoir sur cet hémicycle. Malheureusement la forme semi-circulaire n'est pas favorable à la sévérité de l'attitude et favorise au contraire une certaine nonchalance qui manque de grandeur au théâtre et nuit au caractère majestueux que doit con-

server Thésée aux yeux des spectateurs. En outre, en offrant ainsi au héros un siège aussi défavorable, le metteur en scène devient en partie responsable de l'interprétation défectueuse du rôle. En dehors du cinquième acte, où Thésée écoute le récit de Théramène, accablé et par conséquent assis, il n'y a qu'un moment dans la tragédie où l'on puisse supposer que Thésée prenne un siège; c'est au commencement du quatrième acte. Quand la toile se lève, Thésée est assis (pour cela le siège sans bras suffit); et cette attitude résulte du sentiment qu'éprouve le héros. Il vient d'entendre l'accusation portée par Œnone, et il interroge celle-ci, méditant sur la cruauté de ce coup du destin qui l'attendait à son retour dans son palais. Toute cette première partie de l'acte a un caractère délibératif qui permet à Thésée d'être assis. L'agitation du héros est interne et ne deviendra en quelque sorte externe que lorsque le sentiment qui l'anime, de délibératif qu'il était, deviendra résolutif. Or, le discours de Thésée prend décidément le caractère actif et résolutif aux premiers mots que lui adresse Hippolyte. Le héros se dresse alors et jette à son fils ce vers qui l'accable :

Perfide ! oses-tu bien te montrer devant moi ?

A partir de ce moment, jusqu'à celui où Thésée tombe sur son siège en apprenant la mort de son fils, jamais il ne doit plus s'asseoir. Le courroux aveugle qui s'est emparé de lui, l'exaspération nerveuse qui

l'agite et qui s'échappe au dehors, comme une flamme d'une fournaise ardente, a pour premier effet une très forte tension musculaire qui s'oppose au fléchissement nécessaire à l'action de s'asseoir. Prendre un siège c'est, pour l'acteur qui joue le rôle de Thésée, mettre son état physique en contradiction avec l'état moral du personnage, car ce serait l'indice d'une détente dans la colère du héros. Si Thésée s'asseyait, c'est qu'il réfléchirait ; et s'il réfléchissait, il suspendrait les imprécations qu'il lance contre Hippolyte. Si au quatrième acte il ne s'assied point, c'est qu'à la colère a succédé l'inquiétude, nouveau sentiment qui maintient son agitation et appelle encore de nouvelles décharges nerveuses sur le système musculaire.

Au lieu de ce jeu naturel, dicté par l'état physiologique de Thésée, l'acteur qui remplit ce rôle a le tort, pendant une partie de la scène avec Hippolyte, tantôt de s'asseoir sur l'hémicycle, qui le force à une attitude abandonnée, absolument contradictoire, tantôt de jouer debout sur la marche de l'hémicycle : or Thésée, dans l'état d'agitation où il se trouve, ne pourrait supporter d'être ainsi rivé à un aussi étroit espace. Concluons donc que si on avait pensé que cet hémicycle ne pût servir on ne l'aurait pas placé au premier plan ; il dénote, par conséquent, une fausse conception du rôle de Thésée, et c'est ainsi que la mise en scène pousse un acteur à une fâcheuse interprétation de son rôle.

Cet exemple est de nature, il me semble, à faire saisir toute l'importance de la mise en scène. Un objet,

insignifiant à première vue, prend souvent une valeur considérable et agit alors fatalement sur le jeu des acteurs et sur l'effet général du drame. Les quelques réflexions que nous inspirera l'examen des costumes nous conduira à la même conclusion.

CHAPITRE XXVI

Du costume tragique. — Accord du costume avec les péripéties du drame. — Du costume de Théramène. — L'uniformité de costume concorde avec l'unité passionnelle d'un rôle. — Du costume de Thésée. — Les accessoires doivent convenir au texte et à l'action. — Du costume d'Hippolyte.

La réforme du costume tragique commencée par Lekain et M^{lle} Clairon a été achevée par Talma. Aujourd'hui, toute tragédie est jouée avec des costumes qui sont censés reproduire ceux de l'époque à laquelle se passe l'action. Il ne faut pas toutefois, ainsi que nous l'avons déjà dit, s'exagérer la vérité de ces costumes, qui n'est jamais que relative. On atteint une vraisemblance et une exactitude suffisantes quand les images que l'on produit aux yeux des spectateurs s'accordent avec les types qui se sont formés dans l'imagination de la plupart des hommes de notre temps. Toute recherche d'archéologie est vaine si elle contrarie l'idée que nous avons des costumes de telle ou telle époque. Les documents sur lesquels on peut s'appuyer, tels que statues, vases, camées, médailles, bas-reliefs, peintures, etc., sont déjà des œuvres d'art,

c'est-à-dire qu'ils ne nous offrent qu'une vérité idéale et des combinaisons purement imaginatives. Si par impossible on pouvait arriver à une vérité absolue et nous représenter nos tragédies dans les véritables costumes des contemporains de Thésée ou de Périclès, de Tarquin ou d'Auguste, nous ne les trouverions nullement ressemblants à ceux que nous propose notre imagination, et l'artiste en nous réclamerait avec raison contre ce mépris et cet oubli de l'idéal.

Qu'on ait encore et toujours à faire quelques progrès dans la composition et dans le port de ces costumes de théâtre, cela se conçoit, surtout si on ne perd pas de vue l'essentiel, c'est-à-dire l'harmonie générale. On peut dire toutefois qu'à notre époque l'art du costume a atteint un très haut degré de perfection, et que s'il se commet quelques fautes de goût ce n'est jamais que dans des cas isolés. Ce ne sont donc pas les costumes en eux-mêmes qui nous offrent un sujet d'étude intéressant, mais le rapport du costume à l'action et à la situation des personnages et son influence sur le jeu des acteurs. En se plaçant à ce point de vue, on s'aperçoit bien vite que l'art du costume tragique a encore un progrès nécessaire à faire pour que la réforme soit complète et que la mise en scène s'accorde avec les conceptions dramatiques.

C'est précisément ce que nous allons voir en examinant les costumes de *Phèdre*. Il est admis que les costumes de confidents sont faits d'étoffes de couleur, et généralement de tons bruns ou jaunes. Le blanc sied aux grands rôles et la pourpre est particulière-

ment réservée aux rois. Dans *Phèdre*, Œnone et Théramène ont des costumes appropriés à leurs conditions. Toutefois celui de Théramène a un aspect un peu biblique, qui conviendrait mieux à un apôtre qu'au gouverneur d'un prince grec. Théramène paraît descendre d'une toile de Poussin. Mais ce n'est là qu'une critique peu importante. Le point plus intéressant sur lequel je crois devoir appeler l'attention, c'est sur la modification de costume qui s'impose à Théramène au cinquième acte. Est-ce vraiment dans cet accoutrement flottant, sans chapeau et sans armes, que Théramène accompagnait Hippolyte? Il semble qu'il vienne de faire une promenade idyllique autour du lac de Génésareth. Si on ne croit pas devoir adjoindre à son costume un chapeau de voyage et des armes, il est au moins essentiel que, lorsque bouleversé et atterré il reparaît aux yeux de Thésée, il porte son long et ample vêtement de dessus relevé et serré à la ceinture. Cette modification de costume (celle que j'indique ou toute autre produisant un effet analogue) concorderait avec la série des actes accomplis par Théramène; et, lorsqu'il se présente devant les spectateurs, son aspect seul indiquerait qu'il n'est pas demeuré dans le palais, et que, parti avec Hippolyte, il a précipité son retour pour apprendre à Thésée la mort de son malheureux fils. Voilà donc une modification de costume qui résulte des péripéties de la pièce; car il est nécessaire que Théramène porte et conserve ainsi la trace de l'événement tragique auquel il a été mêlé directement.

Si nous passons à l'examen du costume de Thésée, nous verrons la marche de l'action exiger, au contraire, une uniformité absolue, sans modification aucune. En soi, ce costume ne me paraît approprié ni à la situation ni au caractère du héros grec. Quand il entre en scène, on est frappé de l'aspect magnifique de son costume, surtout de ses cnémides brillantes et de son casque à cimier que surmonte un panache éclatant. L'aspect n'est pas tel qu'il devrait être. Si on nous représentait Thésée au cours d'un de ses exploits amoureux, il ne saurait être trop magnifiquement vêtu; mais ici il nous apparaît comme un émule d'Hercule, un coureur d'aventures héroïques, un rude guerrier, à peine échappé des prisons d'Épire. L'aspect de Thésée doit être fruste et farouche, et ne pas éveiller en nous l'idée d'un Agamemnon majestueux et glorieux; il ne nous apparaît pas au milieu d'un camp, entouré de son peuple et escorté de héros, mais accompagné de quelques compagnons rudes comme lui, portant la trace des revers qu'il vient d'essuyer. Rien dans son costume ne doit sentir la parade. Son casque doit être sans panache ni cimier; ses armes, ses cnémides, fortes, d'un aspect plus solide que brillant. Par-dessus sa tunique, j'aimerais lui voir une casaque de guerre, sur laquelle pourrait alors flotter le royal manteau de pourpre. Surtout ce manteau devrait être taillé dans un tissu un peu épais, afin d'avoir l'aspect d'un vêtement de campement, propre aux embuscades et aux nuits passées dans les gorges sauvages des montagnes. Mais tel qu'il apparaît au

début de la pièce, tel il doit rester jusqu'au dénouement. Une tragédie domestique l'attend au seuil de son palais ; et l'inceste se dresse devant lui, sans lui laisser le temps de la réflexion. Son aspect farouche doit d'ailleurs imprimer dans l'esprit des spectateurs une idée de rudesse inexorable ; or modifier quoi que ce soit dans le costume sous lequel il nous apparaît, substituer à ce vêtement de soldat un plus riche costume de roi, ce serait en quelque sorte laisser planer l'espoir d'une magnanimité qui n'est pas dans son caractère entier et violent. La marche de l'action exige donc l'uniformité dans le costume de Thésée, ce qui est admis d'ailleurs, mais réclame qu'on en éteigne tous les éclats.

Le costume d'Hippolyte ne me paraît pas prêter à la critique ; il est ce qu'il doit être, jeune et élégant dans sa simplicité. Il consiste uniquement dans une tunique de laine blanche. Mais il est un détail sur lequel j'appellerai l'attention de l'acteur chargé de ce rôle, et dont je dois parler, puisqu'il se rapporte précisément à la mise en scène. Hippolyte paraît deux fois, son arc à la main, notamment dans la première scène, lorsqu'il ouvre la tragédie avec ce vers :

Le dessein en est pris, je pars, cher Théramène.

C'est même sans doute ce vers qui est cause de l'erreur. Hippolyte fait part à Théramène du dessein qu'il a formé de partir à la recherche de son père, et de partir sans délai, voulant se soustraire aux charmes

de la jeune Aricie ; mais son char n'est pas disposé, ses chevaux ne sont point attelés, ses gardes ne sont point prêts à l'accompagner : tous ces soins regarderaient précisément Théramène, son gouverneur. D'ailleurs Hippolyte n'a point revêtu le costume de voyage. Pourquoi dès lors tient-il son arc à la main, ses armes étant la dernière chose qu'il ceindra ou qu'il prendra avant de monter sur son char ? J'ajouterai que cet arc est plutôt une arme de chasse qu'une arme de guerre et se trouve par suite en contradiction avec ce vers de la tragédie :

Mon arc, mes javelots, mon char, tout m'importune.

C'est donc une faute de mise en scène que de faire paraître Hippolyte un arc à la main. Si on voulait nous le montrer en tenue de départ (ce qui est contraire à la situation), il aurait fallu lui mettre à la main une de ces lances que les vases grecs donnent aux héros, aux Ajax et aux Diomède.

CHAPITRE XXVII

Rapport du costume avec la personnalité. — Le costume doit s'accorder avec les états psychologiques d'un personnage. — Du costume de Phèdre. — Influence du costume sur le jeu et sur la diction. — Les costumes d'*Iphigénie*.

Nous arrivons à l'examen du costume le plus important de la tragédie, celui de Phèdre elle-même. Nous avons vu, à propos du rôle de Théramène et de celui de Thésée, que la variété ou l'uniformité de costume dépend d'une loi qui a sa raison d'être dans le développement de l'action dramatique. Le rôle de Phèdre nous montrera, avec bien plus de force encore, la nécessité d'achever la réforme du costume tragique, en l'associant en quelque sorte plus étroitement aux mouvements des passions.

Dans le monde, aussi bien que sur le théâtre, le costume est une partie visible de nous-même ; c'est lui qui, avec notre figure et nos mains, compose notre aspect extérieur. C'est ainsi, les mains et la figure nues, mais couverts de leurs vêtements habituels ou de costumes de circonstance, que se fixent dans notre souvenir toutes les personnes qui appartiennent à

notre vie intime, à celle de notre âme. Nous ne les voyons jamais dans leur nudité sculpturale; le nu est un état sous lequel nous ne les connaissons pour ainsi dire jamais et sous lequel, le cas échéant, nous ne les reconnaîtrions pas. Chez tous les peuples civilisés, qui ne vivent point sous des climats brûlants, le costume s'est superposé au corps, nous en voile les formes, un grand nombre de mouvements, et se substitue à lui dans les images qui se forment d'une façon durable dans notre esprit. Il est donc impossible que le costume n'ait point part à toutes les modifications physiques et morales auxquelles nous sommes soumis incessamment.

Et de fait il en est ainsi. Un homme vif, actif, ne s'habille pas ou ne porte pas ses vêtements comme un homme lent et paresseux. Une femme parée de sa dignité mondaine n'a pas le même aspect extérieur que la même femme, sous les mêmes vêtements, prête à s'abandonner dans l'intimité à l'entraînement de son cœur. Son corps, auquel sa fierté donnait une sorte de rigidité, ploie et assouplit ces mêmes vêtements sous l'effort du mouvement passionné qui l'agite. Voici un homme, il y a quelques heures correct dans sa tenue d'homme du monde, dont une nuit de jeu a pâli et bouleversé les traits : est-ce que ses vêtements ne porteront pas la trace de son anxiété fiévreuse et ne prendront pas, comme son visage, un aspect dévasté ? A plus forte raison la femme languissante et malade ne s'habillera pas comme la femme qui recherche l'admiration des hommes et brave la jalousie des autres femmes.

Il est inutile d'insister, car ce sont là en quelque sorte des lieux communs. Il me reste à faire remarquer que, précisément, notre théâtre contemporain tient grand compte, même parfois avec excès, de ces nuances psychologiques de costume. A la scène, les comédiens modifient leur costume selon les différents actes de la vie; et les femmes, soit qu'elles recherchent un effet de similitude ou de contraste, ajustent les couleurs de leurs robes à celles de leurs pensées. Aussi les personnages y prennent un caractère remarquable de vérité et de naturel. Comment se fait-il que dans la tragédie on n'ait pas davantage senti la nécessité d'ajuster l'aspect des personnages aux divers états psychologiques qu'ils traversent? Sans doute, il faut le faire avec une grande sobriété et ne pas se laisser entraîner à l'unique représentation de faits matériels qui jouent un rôle très restreint dans la tragédie; mais quand un état moral est de nature à agir sur tout l'être, l'unité absolue de costume peut être parfois un contresens et avoir une influence funeste sur la composition d'un rôle.

Dans la tragédie de Racine, telle qu'on la représente, Phèdre est vêtue d'une simple tunique rattachée sur l'épaule par des agrafes, serrée à la taille par une ceinture et tombant jusqu'aux talons. Phèdre est à demi décolletée et ses bras sont nus jusqu'aux épaules. Au premier acte, un simple voile de gaze est fixé sur sa tête. Sauf le voile, c'est le vêtement qu'elle conserve pendant tout le cours de la représentation. En soi, le costume est heureusement combiné, gracieux

et en même temps d'une élégante sévérité. Mais, néanmoins, l'aspect de Phèdre, lorsqu'elle paraît sur la scène, n'est pas tel qu'il devrait être. Lorsque son chagrin inquiet l'arrache de son lit, est-ce bien là le costume d'une femme mourante et qui cherche à mourir? Phèdre, surexcitée par la pensée qui l'obsède sans trêve, agitée par la fièvre qui la dévore, a voulu quitter sa couche, revoir la lumière du jour, peut-être retrouver quelques traces fatales de cet Hippolyte dont le fantôme habite sa pensée. Ses femmes obéissent à ce caprice impérieux d'une malade; elles la lèvent, rattachent ses cheveux avec des épingles d'or, lui passent une large et chaude tunique qui couvre son cou, ses épaules et ses bras, et elles l'enveloppent d'une étoffe de laine ample et moelleuse qui la couvre entièrement. C'est même cette pièce d'étoffe qui devrait remplacer le voile, et que Phèdre devrait avoir ramené sur son front. Cette ample pièce d'étoffe, d'un caractère bien antique, ne joue pas, dans la mise en scène de nos tragédies, le rôle qui devrait lui appartenir. Les actrices trouveraient, dans le maniement de cette draperie toujours libre, flottante ou serrée à leur gré, l'occasion de beaux plis ou de gracieux enveloppements. Mais il faudrait apprendre à s'en servir et faire du port du costume antique une étude attentive.

Pour en revenir à Phèdre, c'est ainsi qu'elle doit sortir de son appartement, pâle et enveloppée de la tête aux pieds, succombant dans sa faiblesse sous le poids de sa coiffure et de ses vêtements. L'importance

de ce costume de Phèdre est beaucoup plus grande qu'un examen superficiel ne permettrait de le croire. Dans un autre ouvrage, dans le *Traité de Diction* que j'ai publié il y a deux ans, j'ai insisté sur la nécessité pour un acteur de se composer un extérieur physique en rapport avec le sentiment moral du personnage qu'il représente. Or, nous avons dit que le costume fait partie de notre aspect extérieur; il faut donc le composer de manière qu'il réagisse, comme les traits du visage, sur la diction et sur le jeu qui conviennent au personnage. Dans son costume actuel, Phèdre nous apparaît, sous ses couleurs naturelles, le cou et les bras nus, vêtue d'une tunique légère qui ne pèse d'aucun poids sur ses épaules : or, il est certain que l'actrice qui remplit ce rôle ne se sentira gênée ou retenue dans ses mouvements par aucun obstacle, et que cet affranchissement de toute entrave matérielle laissera à sa personne, et par suite à ses gestes et à sa voix, une liberté qui formera contraste avec la triste réalité de la situation décrite par le poète. Si, au contraire, l'actrice sent le poids de sa coiffure, si ses bras ont quelque peine à soulever les plis du pallium qui l'enveloppe, relevé sur le sommet de la tête comme un voile; si ses pas traînent avec un certain effort la longue tunique qui descend jusqu'à ses pieds, alors elle laissera naturellement retomber sa tête; sa démarche trahira la lassitude qui l'accable; ses bras appesantis chercheront un appui sur les femmes qui l'accompagnent; ses gestes seront lents et languissants, et sa voix, sa diction prendront le

caractère corrélatif de cet état physique qu'elle aura incliné vers celui qui convient au personnage de Phèdre.

Avec un costume mieux approprié à la situation, l'actrice jouera plus facilement son rôle et le jouera mieux. Ses gestes seront plus rares, car le petit effort qu'il lui faudra faire sera un obstacle suffisant à la plupart de ceux qui ne sont pas le fait d'une volonté déterminée, et ceux qu'elle aura la résolution d'achever seront d'un effet beaucoup plus saisissant, parce qu'ils trahiront l'effort.

Dans tout le premier acte, Phèdre est sous l'empire du mal qui la tue, et l'actrice en exprimera facilement tous les sentiments, si elle a en quelque sorte revêtu l'aspect extérieur du personnage. Mais à la fin du premier acte, combien change la situation! En apprenant la mort de Thésée, Phèdre reste saisie, immobile, silencieuse, ouvrant l'oreille aux perfides conseils d'Œnone, qui ne vont que trop au-devant du coupable espoir qui lui fait horreur. Au second acte, elle n'est plus la femme mourante, qui, tout à l'heure, se traînait sur le seuil de son appartement. L'animation de la vie a de nouveau coloré ses joues. Sa tête ne ploie plus sous les tresses savantes d'une chevelure que serre une bandelette d'or. Elle a quitté le pallium qui l'enveloppait et elle paraît sur la scène couverte seulement de cette tunique légère qui laisse voir son cou et ses bras, nus jusqu'aux épaules. Ici, le costume de Phèdre, tel qu'il est composé à la Comédie-Française, a bien le caractère qui lui convient. Il décèle, chez

la femme, l'espoir inavoué de toucher peut-être le farouche Hippolyte. Le contraste entre ce costume et celui du premier acte prépare la scène entre Phèdre et Hippolyte, et le jeu comme la diction de l'actrice en reçoivent une animation immédiate. En revêtant ce nouvel aspect, elle en prend le caractère. Ses gestes ne sont plus désormais emprisonnés dans ses voiles, et c'est avec toute la furie d'une femme embrasée des feux de Vénus, qu'après avoir fait au fils de son époux l'aveu de sa coupable passion, ramenée à l'horrible réalité, elle saisira le glaive d'Hippolyte pour le tourner contre elle-même.

Il est étonnant qu'on n'ait pas dès longtemps senti la nécessité des modifications qui s'imposent dans le costume de Phèdre, au premier et au second acte. La raison en est certainement dans une fausse conception du costume tragique. En voulant pousser trop loin l'unité de costume, on crée, comme à plaisir, des contradictions entre l'aspect extérieur des personnages et les sentiments qui les font agir. Or, au point de vue théâtral, de telles contradictions entraînent une diction défectueuse et des gestes qui ne sont pas en situation. Entre l'aspect et le moral d'un personnage, il y a un lien qu'il n'est pas permis de briser; car, au théâtre, prendre l'aspect physique d'un être humain c'est, pour un acteur, disposer son âme à avoir le sentiment de l'état moral du personnage et se rendre capable d'exprimer les passions qui l'agitent.

Si nous nous sommes étendu sur *Phèdre*, cette tragédie n'est cependant qu'un exemple entre beau-

coup d'autres, qui nous a permis de mettre en lumière une loi générale de la mise en scène, relative au costume. *Iphigénie en Aulide* se fût aisément prêtée à des remarques non moins importantes. La mise en scène de cette tragédie, telle qu'elle est actuellement réglée à la Comédie-Française, exigerait de nombreuses corrections. Laissant de côté les dispositions scéniques, qui ne sont pas toujours irréprochables, je ne dirai que quelques mots des costumes, qu'on a tort de ne pas mettre d'accord avec la marche de l'action et avec la situation des personnages.

Au second acte, Clytemnestre et Iphigénie doivent porter des costumes simples; mais, si Clytemnestre, qui ne quitte pas la tente d'Agamemnon, conserve jusqu'à la fin le même vêtement, il ne doit pas en être de même d'Iphigénie, qui au troisième acte doit paraître le front couronné de fleurs et enveloppée jusqu'aux pieds d'un voile d'une éblouissante blancheur, dont au cinquième acte, en s'abandonnant aux mains des soldats, elle se couvrira le visage.

Plus importantes encore sont les modifications qu'exigerait le costume d'Agamemnon. On peut, au premier acte, admettre et conserver celui qu'il porte actuellement. C'est la nuit, tout dort dans le camp des Grecs. Seul, Agamemnon veille dans sa tente, en proie à l'insomnie; il a débouclé sa cuirasse et déposé son casque et ses armes. Loin des yeux des soldats, il est redevenu père, et s'abandonne aux mouvements généreux de son âme. Mais, au second acte, le jour s'est levé; Agamemnon va paraître aux regards de l'armée,

et il ne le fera que sous l'appareil imposant qui convient à celui que les Grecs ont nommé le roi des rois. Autour de ses jambes sont attachées de riches cnémides que maintiennent des agrafes d'argent. Sa poitrine est couverte d'une cuirasse, formée de bandes de métal, alternativement d'or et d'acier bruni. Trois dragons d'azur rayonnent jusqu'au col. Son glaive, brillant de clous d'or, est renfermé dans un fourreau d'argent, que soutient un baudrier tissu d'or. Sur son front se pose un casque étincelant : d'abondantes crinières s'échappent des quatre cimiers, et l'aigrette qui le surmonte s'agite en ondulations terribles. Sur ses épaules flotte la pourpre des rois. Voilà le costume homérique sous lequel doit apparaître aux spectateurs le chef suprême des Grecs. Ce costume, splendide et majestueux, amortirait heureusement le trop juvénile éclat de celui d'Achille. Dans la superbe scène du quatrième acte, où les deux héros se mesurent, on aurait devant les yeux une scène digne de l'*Iliade*. Sous les dehors trompeurs d'une querelle de famille, on verrait apparaître une rivalité guerrière, prélude des longues dissensions des Grecs sous les murs de Troie. Cet appareil formidable hausserait le génie tragique de l'acteur; et le spectateur aurait alors la sensation nécessaire de l'ambition démesurée et de l'indomptable orgueil d'Agamemnon.

Après cette courte digression, je reviens à *Phèdre*, dont il me reste à examiner quelques-unes des dispositions scéniques, en les rattachant à une étude générale.

CHAPITRE XXVIII

Des salles de spectacle. — De la scène. — Des zones invisibles. — De la ligne optique. — Du lieu optique. — Éléments de statique théâtrale. — Exemples. — Des mouvements scéniques dans *Phèdre*.

Nos salles de spectacle sont extrêmement défectueuses. Les théâtres des anciens leur étaient sans doute inférieurs sous le rapport de l'acoustique, mais ils étaient construits dans des conditions optiques très supérieures, attendu que le centre de convergence optique coïncidait presque avec le centre de figure. Dans nos théâtres, si tous les spectateurs étaient assis et dirigeaient leurs regards, comme cela serait désirable, normalement aux courbes parallèles des galeries et des loges, il y aurait un grand nombre d'entre eux qui n'apercevraient même pas la scène. Si l'on suppose une ligne horizontale, perpendiculaire à la rampe et passant par le trou du souffleur, et si l'on mène, par supposition, un plan vertical passant par ce grand axe du théâtre, ce plan sera dit le plan de symétrie optique. C'est sur ce plan que se trouveront les points d'intersection des regards

des spectateurs de droite et de gauche, tandis que les regards des spectateurs faisant face à la scène lui seront parallèles. Mais en fait une partie des spectateurs prend une position oblique et tous ceux qui occupent le second rang des loges sont obligés de se lever et de se pencher d'une façon très sensible et très fatigante. Il est impossible que la mise en scène ne tienne pas compte de la disposition de nos salles de théâtre et des conditions optiques défectueuses dans lesquelles sont placés les spectateurs.

La scène est un trapèze à peu près invariable dans le sens de la largeur, mais très variable dans le sens de la hauteur et de la profondeur. A gauche et à droite sont deux zones qui sont plus ou moins invisibles, celle de gauche à un certain nombre de spectateurs placés du côté gauche, celle de droite à un certain nombre de spectateurs placés du côté droit. Ce qui diminue toutefois un peu l'étendue de ces zones, c'est l'obliquité qu'on donne aux décors et le fréquent usage des pans coupés. Le point de l'axe du théâtre situé devant le trou du souffleur est par excellence le point de convergence optique. Quant aux spectateurs placés de face, ils échappent aux conditions médiocres ou mauvaises dont se plaignent ceux de gauche ou de droite. Pour eux toutefois le point de convergence optique représente encore une moyenne de distance et d'obliquité. Ces dispositions étant reconnues, supposons qu'un acteur, placé au point de convergence optique, s'éloigne dans le sens de l'axe du théâtre : chaque pas l'éloignera des spec-

tateurs et le soustraira de plus en plus à la lumière de la rampe ; si, au contraire, il marche, soit à gauche, soit à droite, parallèlement à la rampe, à mesure qu'il s'avancera il se soustraira aux regards d'un nombre toujours croissant de spectateurs, selon qu'il se rapprochera de la zone invisible de gauche ou de droite ; s'il s'éloigne obliquement, les deux effets se composeront. Tous les jeux de scène qui auront lieu sur un même plan parallèle à la rampe seront pareillement éclairés, tandis que ceux qui auront lieu sur des plans de plus en plus reculés recevront une lumière proportionnellement dégradée, ou passeront de la lumière de la rampe, qui les éclaire de bas en haut, sous une gerbe de lumière tombant du cintre sous un angle de 45 degrés.

Il résulte donc des dispositions de la scène et des effets qui en sont la conséquence que la mise en scène doit établir un rapport de valeur entre l'importance d'un jeu de scène et l'endroit du théâtre où il faut l'exécuter, et que dans une scène, et par suite dans un acte, les positions relatives des personnages sont liées à l'importance qu'ils prennent alternativement dans le développement de l'action. Dans la plupart des cas, l'intuition, le goût, l'habitude suffisent pour décider si telle ou telle disposition fait bien ou mal ; mais souvent la question mériterait d'être étudiée et soumise au raisonnement. Pour abréger, je donnerai à la ligne de convergence optique le nom plus court de ligne optique. Quant au point de convergence optique, c'est un point mathématique situé

à l'intersection de l'axe du théâtre et d'une ligne perpendiculaire à cet axe, passant devant le trou du souffleur. Ce point est le centre d'un cercle, auquel je donnerai le nom de lieu optique, qui a à peu près pour diamètre le tiers de la largeur de la scène, et dont tous les points également éclairés sont facilement accessibles aux regards de tous les spectateurs. C'est le lieu scénique par excellence, d'où l'acteur tient le public sous son empire et d'où sa voix porte sans effort jusque dans les profondeurs de la salle.

Posons maintenant quelques principes généraux de statique théâtrale. Dans toute péripétie ou dans tout dénouement, le personnage en qui se résume l'intérêt doit être placé dans le lieu optique, le plus près possible du centre optique, ou tout au moins sur la ligne optique si l'action l'exige. Ainsi, dans le dénouement de *l'Aventurière*, Clorinde est sur la ligne optique, tandis que les autres personnages sont placés à droite et à gauche de la porte par laquelle elle va sortir. Au deuxième acte du *Misanthrope*, dans la scène des portraits, Célimène occupe le centre optique; mais au dénouement, au cinquième acte, c'est Alceste qui prend cette place, tandis que Célimène est à gauche, correspondant au groupe de Philinte et d'Eliante qui occupe la droite. Dans *l'Ami Fritz*, c'est sur la ligne optique que Sûzel vient se jeter dans les bras de Fritz. Dans *les Rantzau*, les deux frères vont au-devant l'un de l'autre et s'embrassent au centre optique. C'est encore sur la ligne optique que les soldats déposent le lit de Mithridate mourant, etc.

Quand il y a dualité de personnages, les deux personnages ou les deux groupes s'équilibrent, placés à peu près à la même distance de la ligne optique. Au troisième acte du *Marquis de Villemer*, celui-ci est à droite évanoui sur le canapé, et Mlle de Saint-Geneix est à gauche devant la table de travail et le regarde. La toile tombe sur ce tableau qui est ainsi très bien pondéré. Dans ces cas de dualité, il y a quelques précautions à prendre. Ainsi, si l'on voulait représenter la mort du duc de Guise, et que l'on s'appliquât à reproduire le tableau de Paul Delaroche, la mise en scène serait très défectueuse par la raison que le corps du duc de Guise à droite, et surtout le roi qui soulève la tapisserie à gauche seraient dans les zones invisibles. Au théâtre, on serait obligé de disposer la scène autrement, soit qu'on rapprochât les deux groupes de la ligne optique, soit qu'on obliquât la scène en plaçant dans un pan coupé la porte dont le roi soulèverait la portière.

En résumé, il y a toujours une raison esthétique qui dans les dénouements rapproche ou écarte plus ou moins les personnages de la ligne ou du centre optique. Il en est de même dans les scènes successives; car chacune d'elles a en quelque sorte ses péripéties et son dénouement. On voit ainsi que le rythme scénique suit dans tous ses mouvements le rythme esthétique, et que les déplacements des personnages ne sont pas arbitraires. Il faut naturellement tenir compte des rapports qui enchaînent les personnages à des objets fixes, placés à droite ou à gauche, tels qu'un

bosquet, une table, un canapé, un autel, etc. Toutefois, dans ces cas-là, il faut user d'artifice autant que possible dans la disposition et dans la plantation du décor. Dans *Il ne faut jurer de rien*, la scène charmante du dernier acte entre Valentin et Cécile se passe sur un banc, au pied d'une charmille placée malheureusement un peu trop près de la zone invisible de gauche. Il serait désirable que l'on pût tant soit peu rapprocher la charmille du lieu optique. Dans le dernier acte du *Monde où l'on s'ennuie*, très habilement mis en scène, les deux bosquets de droite et de gauche sont le lieu de scènes épisodiques qui s'équilibrent ; mais la scène entre Roger et Suzanne se noue et se dénoue dans le lieu optique. Il y a là une heureuse hiérarchie dans les effets.

Je ne puis, on le comprendra, qu'effleurer un sujet très complexe dans lequel chaque cas demanderait à être étudié en lui-même, ce qui serait d'un détail infini. Mais le peu que j'ai pu dire suffit à montrer que le mouvement scénique, la disposition et le balancement des groupes, les modifications successives des plans qu'occupent les personnages constituent un art qui s'appuie sur la connaissance psychologique du sujet. Il arrive souvent qu'une disposition scénique se trouve en contradiction avec la valeur relative des personnages : dans ce cas, l'effet sur lequel on comptait ne se produit pas, parce que la mise en scène a contrarié et amoindri l'effet dramatique. C'est pourquoi le sens particulier que les poètes ont de leur œuvre leur donne une autorité dont il ne faut pas

s'affranchir légèrement quand il s'agit de régler la mise en scène; et c'est pourquoi l'instinct dramatique est de toutes les qualités celle qui est la plus précieuse dans un metteur en scène.

Je reviens maintenant, avant de clore ce chapitre, à la mise en scène de *Phèdre*, qui me fournira l'occasion de présenter une application des principes de statique théâtrale. La disposition scénique du premier acte ne me paraît pas heureusement conçue. La place qu'occupe Phèdre, à gauche de la scène et non loin de la zone invisible, n'est nullement en rapport avec l'importance psychologique et dramatique du personnage dans cet acte. C'est d'ailleurs une faute, à mon sens, que de faire entrer Phèdre par la gauche et de la faire asseoir du même côté, de telle sorte que l'acte s'achève sans que le personnage principal, non seulement de cet acte, mais encore du drame tout entier, ait mis le pied sur le centre optique. Cette place à gauche est celle qui lui conviendra au cinquième acte, lorsqu'elle sort mourante de ses appartements. Les moments lui sont précieux, c'est pourquoi Phèdre, soutenue par ses femmes, s'affaisse sur le premier siège à gauche qui se trouve à sa portée. Au surplus à ce moment, et par le fait seul qu'elle meurt et que, sinon son corps, son âme et son esprit du moins quittent la scène, tout le poids du drame retombe sur Thésée qui alors occupe justement le centre optique.

Mais la situation est absolument différente au premier acte. Si d'ailleurs mes souvenirs me servent bien, il me semble que jadis Rachel venait occuper

précisément le centre optique, qui est la place psychologique de Phèdre, et celle qui s'offre à elle le plus naturellement. En effet, Phèdre sort de ses appartements et veut revoir la lumière du jour ; mais à peine a-t-elle fait quelques pas, soutenue par ses femmes, que ses forces l'abandonnent. C'est sur la ligne optique, qu'épuisée et ne se soutenant plus; elle s'arrête soudain et refuse d'aller plus loin. Dès lors, il est inadmissible que ses femmes la traînent jusqu'à ce siège qui est à gauche, lorsqu'il leur est si facile et si naturel de l'approcher. Alors Phèdre se laisse aller sur ce siège vers lequel elle n'aurait pas eu la force de marcher ; et c'est ainsi, par le jeu de scène le plus simple, que Phèdre se trouve assise au centre optique, concentrant sur elle tous les regards des spectateurs de même qu'elle concentre sur elle tout l'intérêt du drame.

Comme on a pu s'en rendre compte, une grande partie de la science de la mise en scène consiste dans l'oscillation des jeux de scène autour du centre optique ou à droite et à gauche de la ligne optique. C'est une science comparable à celle qui préside à la composition et à la disposition d'un tableau. Quand il s'agit d'une scène complexe à plusieurs personnages, auxquels s'ajoute une figuration nombreuse, il faut déterminer le centre de gravité de la scène, si je puis me servir de cette expression, de façon qu'il se trouve le plus rapproché possible du centre optique. On sent bien d'ailleurs qu'il ne s'agit point ici d'équilibre entre des nombres, non plus que d'une sorte d'équi-

libre visuel, mais d'un équilibre moral et dramatique. La mise en scène, considérée à ce point de vue, est non seulement un art, mais une science dont le fondement est pour ainsi dire mathématique. Tous les arts se rejoignent et ont pour point de départ commun les lois mêmes de la nature. Un metteur en scène et un directeur de théâtre doivent donc posséder une connaissance étendue des principes des arts et surtout de leurs fondements scientifiques, car ceux-ci sont dans l'art théâtral et particulièrement dans la mise en scène d'une application constante. Pour terminer par un exemple qui illustre la théorie, je ferai observer que la Comédie-Française doit certainement à la compétence artistique de son administrateur actuel la perfection de mise en scène qui depuis plusieurs années fait l'admiration du public.

CHAPITRE XXIX

De la figuration. — De son rôle actif. — *Athalie.* — De son rôle passif. — *OEdipe roi.* — Des mouvements orchestriques. — Des figurants de tragédie. — Règles à observer.

A un point de vue général, la figuration est soumise aux lois qui règlent la disposition hiérarchique des personnages sur la scène. Elle entre dans le rythme scénique et concourt à la composition du tableau dont presque toujours elle occupe les derniers plans. Il faut donc la traiter comme un peintre traite les masses, c'est-à-dire sacrifier le détail particulier à l'ensemble. Si le metteur en scène se préoccupe à juste titre des places relatives que doivent occuper individuellement les personnages du drame, il a aussi à s'occuper de grouper la figuration, de la diviser en parties harmoniques, de telle sorte qu'elle produise un effet général où s'efface toute individualité. Sur la scène de l'Opéra, ce qui régit la composition des groupes, c'est la répartition des voix; mais, dans une œuvre dramatique, il y a lieu de se préoccuper de l'effet optique, de l'importance des groupes par rapport à la situation et à la

marche de l'action, et surtout du rôle qui est dévolu à la figuration à laquelle je donnerai souvent le nom de *chœur*, qu'elle avait chez les anciens.

Le rôle du chœur, en effet, est tantôt actif, tantôt passif. Il est actif quand la présence du chœur est un élément de l'action dramatique, quand il agit sur les personnages du drame et qu'il impose une direction aux sentiments moraux et aux passions qui les agitent. Dans ce cas, il faut obtenir de la figuration une grande sobriété de mouvements, de gestes et d'attitudes ; car pour le public l'intérêt n'est pas dans le chœur lui-même, mais dans le personnage et dans son évolution morale à laquelle nous assistons et à laquelle nous participons. On peut citer comme exemple le rôle de la figuration au cinquième acte d'*Athalie*. Au moment où Joad s'écrie :

Soldats du Dieu vivant, défendez votre roi,

le fond du théâtre s'ouvre. On aperçoit l'intérieur du temple et les lévites armés s'avancent sur la scène. On a tort, à la Comédie-Française, de ne pas exécuter entièrement cette mise en scène. Le fond du théâtre devrait s'ouvrir derrière le trône où est placé Joas ; et le public devrait apercevoir, jusque dans les derniers plans du théâtre, les masses nombreuses des lévites armés. Au lieu de cela, on voit simplement entrer par les côtés un certain nombre de lévites tenant un glaive à la main. Cette figuration manque de grandeur et n'est pas de nature à faire sentir au public le poids

dont la sainte armée devrait peser sur l'orgueil et sur la colère d'Athalie. Et ici ce sont bien les sentiments par lesquels passe Athalie qu'il faut nous faire comprendre et partager. Un glaive à la main des lévites ne suffit pas; il faudrait un appareil plus formidable, et surtout éviter l'entrée successive des lévites par les bas côtés. Au moment où le fond du théâtre s'ouvre et où l'on aperçoit les rangs pressés des lévites hérissés d'armes, le mouvement orchestrique devrait consister en une marche d'ensemble, de deux ou trois pas seulement, de toute cette troupe armée, divisée en deux groupes, l'un à gauche, l'autre à droite du trône. Cette double poussée imposante agirait avec une puissance que doublerait l'ensemble du mouvement; et nous participerions au sentiment de surprise et d'effroi qui s'empare de l'esprit d'Athalie. On peut d'ailleurs juger de la puissance d'effet que possède un mouvement d'ensemble par les ballets italiens dont c'est à peu près le seul mérite.

Quand le chœur est appelé à jouer un rôle passif, ce qui avait lieu en général chez les anciens, la mise en scène demande plus de soins encore et plus de science; car, dans ce cas, c'est le chœur lui-même qui devient le personnage complexe auquel nous nous intéressons et avec lequel nous sympathisons. Il exprime alors les sentiments divers qui doivent passer dans notre âme et nous agiter comme lui-même. Tout le public participe à la situation du chœur, et le triomphe du poète est de réussir à troubler l'âme du spectateur des mêmes émotions qui sont censées troubler l'âme

des personnages qui composent la figuration. On en a un exemple saisissant dans l'*Œdipe roi*, tel qu'on le joue à la Comédie-Française où il est admirablement mis en scène.

Au lever du rideau, le peuple est à genoux, tendant ses mains suppliantes vers le palais d'Œdipe. Les sentiments qu'il exprime et qui l'agitent sont ceux-là mêmes qui doivent pénétrer dans notre âme. C'est donc de l'attitude de la figuration que dépend l'impression que recevra le public. Cela demande une préparation savante, et une très grande sévérité de discipline. La difficulté est d'ailleurs moins grande quand le chœur est en majorité composé de femmes; car la femme a une faculté d'assimilation et d'imitation très supérieure à celle de l'homme. Le premier soin est de déterminer l'attitude du corps, le mouvement des bras, des mains, et d'exiger que les regards ne quittent pas le point fixe sur lequel ils sont dirigés. On obtient de la sorte l'attitude suppliante, qui détermine chez les femmes agenouillées une disposition morale conforme à leur aspect physique. A son tour, cette disposition morale se réfléchit et donne à leur attitude cette ressemblance frappante avec la nature qui agit sur nous par une sorte d'influence identique. Il s'établit ainsi, chez les femmes agenouillées, un double courant qui va du physique au moral et qui retourne du moral au physique, double courant dont il ne faut qu'aucune distraction vienne interrompre le circuit. Le public subit, comme nous l'avons dit, l'influence du tableau qu'on compose pour ses yeux, et ses dispositions mo-

rales se conforment à celles que les figurantes doivent à leur propre attitude. On voit que la science de la mise en scène a là un point de contact remarquable avec la physiologie.

Au dernier acte d'*Œdipe roi*, le rôle du chœur est plus important encore. Il est réglé à la Comédie-Française d'une manière tout à fait remarquable, et les mouvements de la figuration peuvent s'y comparer aux évolutions savantes et mesurées des chœurs antiques. Le peuple de Thèbes est groupé au fond du théâtre, devant le palais d'Œdipe. Il vient d'apprendre la mort violente de Jocaste et d'entendre le récit lamentable de l'attentat d'Œdipe sur lui-même. Le misérable, en effet, s'est enfoncé dans les yeux une épingle d'or arrachée au cadavre de la reine. Mais l'infortuné s'approche. Alors le chœur s'ébranle, entraîné par ce mouvement de poignante curiosité qui pousse les foules au-devant des spectacles tragiques. Dans une suite de mouvements successifs, en quelque sorte musicalement mesurés, le chœur monte et envahit les marches du palais. Soudain l'effroi s'empare de cette foule dès qu'elle aperçoit le malheureux que le public ne voit point encore, et un mouvement de recul se dessine, harmonieusement mesuré. Le peuple alors, marche à marche et en des temps égaux, redescend les degrés du palais, s'écartant devant un spectacle horrible; et c'est lorsque le public a participé à ce double sentiment de curiosité anxieuse et d'effroi qu'apparaît le spectre aux yeux sanglants. Spectacle véritablement tragique, mais qui n'est si

grand que parce que notre douloureuse sympathie a été préalablement éveillée par les angoisses du chœur qui se sont répercutées dans notre âme. Voilà de la véritable science de mise en scène. Élevée à ce degré, la mise en scène est un art qui n'a rien à envier à l'orchestrique des anciens, et la Comédie-Française est en cela égale, si ce n'est supérieure, aux théâtres d'Athènes.

Chez les anciens, le rôle du chœur était bien plus considérable que ne l'est jamais chez les modernes la figuration. Le chœur fut d'abord le personnage principal et pour ainsi dire unique du drame; après Eschyle, à l'époque de Sophocle, d'Euripide et d'Aristophane, il conserva encore, sinon sa prépondérance dramatique, au moins toute sa magnificence et toute sa puissance poétique. Ce fut en lui que se résuma toujours la beauté du spectacle, qui en fit l'attrait et qui constituait la difficulté de la représentation. C'était, en effet, dans les évolutions du chœur que consistait presque toute la mise en scène. Écrites suivant les lois et les mètres de la poésie lyrique, les strophes étaient dansées, mimées et chantées; ou du moins, pour être plus exact, tandis qu'on les récitait sur un rythme musical, on marchait en mesure en appuyant le récit lyrique de gestes appropriés. On conçoit que la formation d'un chœur, son instruction musicale et orchestrique exigeaient de longues études et de nombreuses répétitions. Aujourd'hui, c'est tout le contraire; le chœur n'est qu'un accessoire, et parfois même on le supprime sans beaucoup de façons. C'est ainsi que dernièrement, à l'Odéon, à une représen-

tation d'*Andromaque*, j'ai vu supprimer la figuration dans la dernière scène du cinquième acte, ce qui est absolument contraire au texte de Racine, ce qui nuit à l'effet représentatif de cette suprême scène et ce qui en outre entraîne la suppression des quatre derniers vers de la tragédie.

C'est, en général, quand la pièce est sue et prête à être jouée que l'on forme et que l'on façonne la figuration. Les figurants, il est vrai, n'ont plus à réciter les chœurs de Sophocle, d'Euripide et d'Aristophane, qui comptent parmi les plus beaux morceaux que nous ait laissés la poésie lyrique. Aussi le dommage est-il moindre. Cependant pendant longtemps les figurants ont déparé la tragédie française. Jadis, on faisait généralement avancer les soldats grecs et les licteurs romains en une sorte de file indienne ; puis ils faisaient front, face au public, comme nos conscrits sur le terrain d'exercice. Or une marche de flanc est aussi dangereuse au théâtre qu'à la guerre, car le ridicule tue aussi bien et aussi sûrement qu'un boulet de canon. Et de fait, le public accueillait presque toujours ces pauvres licteurs d'un rire moqueur qui avait pour premier inconvénient de détruire son propre plaisir. Aujourd'hui, la tragédie est dans son ensemble beaucoup mieux jouée qu'autrefois, même que du temps de Rachel, que nous n'avons plus, hélas ! La raison en est dans le soin que l'on prend de ne confier les rôles secondaires qu'à des acteurs capables de les tenir dignement et aux précautions qu'on prend pour éviter aux figurants leur antique mésaventure.

Voici à ce sujet les deux prescriptions les plus importantes. Dans la tragédie, premièrement, les soldats, les gardes, les licteurs doivent se présenter sur la scène en groupe irrégulièrement serré, en ayant soin d'éviter toute disposition pouvant présenter l'apparence de files ou de rangs; deuxièmement, ils ne doivent jamais exécuter un mouvement ayant une apparence de manœuvre. Au surplus, on n'aurait eu, pour découvrir cette règle bien simple, qu'à regarder les médailles antiques, qui sont des objets d'art, et comme tels en laissent apercevoir les procédés. Or toujours, dès qu'il y est figuré des soldats à pied ou à cheval, que ce soient des licteurs, des porte-étendards, des archers ou autres, ils sont formés en groupes irréguliers, présentant une disposition artistique bien plus que militaire. C'est là ce qu'il fallait imiter, et ce qu'on s'est décidé à faire par intuition peut-être plutôt que conduit par le raisonnement. Quand un groupe de figurants, soldats ou licteurs, arrive sur la scène, il doit se présenter vivement, en ayant l'attention de ne pas prendre l'allure cadencée du pas militaire, et s'arrêter franchement sans se préoccuper de la régularisation des rangs; s'il entre par le fond et s'il doit faire face au public, il faut que le mouvement soit un et jamais décomposé en deux mouvements. Si le chœur a défilé de flanc sous les yeux des spectateurs, il doit, en s'arrêtant, conserver, si c'est possible, cette position et ne pas exécuter le mouvement de front. Si l'on ne peut éviter ce mouvement, il faut qu'il soit accompli librement et vivement par chaque figurant,

sans que son allure semble liée à celle de son voisin. Moyennant ces quelques précautions, on évitera ce que jadis l'entrée de ces figurants avait toujours de ridicule.

Il restera encore de grandes difficultés à faire manœuvrer un personnel nombreux, surtout à présenter décemment au public une image de ce qu'on appelle le monde, et à figurer par exemple une soirée ou un bal. On se heurte en quelque sorte à des impossibilités, car on n'a pas la faculté de donner à ses figurants la jeunesse, la beauté et la distinction des manières. On relègue bien la figuration dans les derniers plans; on en masque autant que possible la vue, en ne la montrant que par échappées; mais il faut que le texte se prête à ces subterfuges. On peut donc désirer que les poètes n'abusent pas de ces représentations qui sont de nature à nuire à leurs œuvres. Dans les théâtres comiques, on prend résolument le taureau par les cornes, et l'on figure le bal le plus élégant au moyen de six ou huit figurants piètrement habillés. Le public se contente ici d'un signe abrégé, ce qui est possible dans un genre où l'on ne recherche la vérité que dans l'humour et dans l'esprit du dialogue.

CHAPITRE XXX

Des actes et des tableaux. — Confusion fréquente. — Unité dramatique des actes. — Du théâtre espagnol, anglais, allemand. — Les changements de tableaux impliquent des changements à vue.

Dans les cinquante dernières années, l'esthétique dramatique s'est modifiée. Jadis l'action devait être une, se dérouler dans le même lieu pendant l'unité de temps qui est le jour de vingt-quatre heures. L'action se divisait en général en cinq actes qui représentaient cinq moments successifs. Toutefois, la règle des trois unités, qui a fait couler des flots d'encre, n'a jamais été respectée que chez les Français. Chez les Espagnols, chez les Anglais, et enfin chez les Allemands, les poètes ne s'en sont jamais préoccupés. Entraînés par leur exemple, les Français à leur tour ont brisé cette triple entrave, ou plutôt ils n'en ont conservé qu'une seule, l'unité d'action. On a si bien transgressé l'unité de temps que parfois, en dépit de Boileau qui le reprochait au théâtre étranger, un personnage, enfant au premier acte, est barbon au dernier. Quant à l'unité de lieu, non seulement le lieu

a pu changer d'acte en acte, mais encore, à l'exemple de ce qui a lieu dans Shakspeare, les différentes scènes d'un acte se passent la plupart du temps dans des lieux différents. Je ne m'arrêterai pas à discuter les lois de cette esthétique nouvelle et à en peser les avantages et le mérite : cela est complètement en dehors du sujet que je traite. Je n'ai à m'occuper que de la mise en scène, et en particulier de la représentation des drames empruntés au théâtre des Anglais, des Espagnols et des Allemands.

Sur nos affiches, nous voyons à chaque instant annoncé un drame en cinq actes et douze tableaux. Je dis *douze* pour prendre un exemple quelconque. Conformément aux principes de l'esthétique, les douze tableaux devraient se répartir dans les cinq actes, de telle sorte que la représentation mît en lumière et imposât à l'esprit des spectateurs les rapports que doivent avoir entre eux les tableaux renfermés dans un même acte. Or, en général, il n'en est absolument rien, et il est facile de constater que si les spectateurs savent à tout instant à quel tableau en est la pièce, ils perdent rapidement la notion des actes et sont dans l'impossibilité de dire à quel acte appartient tel ou tel tableau. Cela tient à ce que les tableaux sont presque toujours séparés les uns des autres par des entr'actes, absolument comme s'ils étaient des actes. Il n'y a que demi-mal quand il s'agit de pièces modernes, où le mot *acte* et le mot *tableau* sont si fréquemment confondus, et où l'expression de *cinq actes* n'est qu'une phraséologie de convention. Dans ce cas,

il faudrait mieux indiquer simplement le nombre des tableaux, comme dans *Nana Sahib*, qui était dénommé par son auteur *drame en sept tableaux*. Mais, alors, pourquoi pas *drame en sept actes ?* C'est un hommage tacite rendu à l'antique division dramatique.

Ainsi nous constatons une confusion constante entre les actes et les tableaux, et il est manifeste que parfois on emploie le mot *tableau* uniquement parce que la durée paraît un peu petite pour un acte, ce qui est une très mauvaise raison, un acte n'ayant pas en soi de durée déterminée. D'un autre côté, la même confusion éclate quand il s'agit de la représentation des chefs-d'œuvre étrangers. *Hamlet* est un drame en cinq actes et vingt tableaux ; *Othello*, un drame en cinq actes et quinze tableaux. Or, pour les adapter à la scène française, on modifie la physionomie de ces œuvres par la préoccupation qu'on a de diminuer le nombre des tableaux et d'éviter ainsi des frais et des difficultés de mise en scène. C'est ainsi que l'*Othello* de M. de Gramont, représenté il y a deux ans à l'Odéon, est dénommé drame en cinq actes, huit tableaux. On a fait une économie de sept tableaux, qui sont, il est vrai, les moins importants ; mais, ce qui est plus grave, c'est que l'on a modifié la division de l'action dramatique, de telle sorte qu'*Othello* est devenu une pièce en huit actes. Il est clair ici que je ne m'en prends pas à l'auteur qui n'a fait en somme que se plier aux exigences théâtrales. C'est donc à la mise en scène que j'en ai.

Un acte est une division dramatique qui doit avoir un commencement et une fin, dont toutes les parties sont indissolubles, et dont par conséquent la représentation ne doit pas offrir de solution de continuité pour les yeux, puisqu'elle n'en offre pas pour l'esprit. Dans un entr'acte, si court qu'il soit, un poète peut faire tenir un temps quelconque si grand qu'il soit. En généralisant le phénomène, on peut dire que dans un temps réel infiniment petit nous pouvons faire tenir un temps imaginaire infiniment grand. On en a une preuve dans ce fait que dans une seconde de sommeil le rêve fait entrer une suite considérable d'événements. La durée des entr'actes est donc sans rapports avec le temps supposé écoulé par le poète et avec le nombre d'événements qu'il imagine s'être passés entre deux actes. Donc, en allongeant un entr'acte, nous ne rendons nullement plus plausible l'intervalle plus ou moins grand de temps, supposé écoulé entre les deux moments de l'action au milieu desquels il s'intercale. La durée d'un entr'acte n'est pas proportionnelle à l'accroissement du temps. Voilà une des faces du phénomène; examinons l'autre.

Quand le rideau tombe, l'esprit du spectateur, dégagé de l'étreinte du poète, redevient immédiatement libre. Il y a dans cette chute du rideau, dans cette disparition absolue du spectacle, un signe manifeste de l'interruption de l'action dramatique. Une partie de cette action est dès lors accomplie, et l'esprit du spectateur est prêt à franchir l'espace de temps que voudra le poète, mais non à accepter, quand le rideau

se relèvera, une contiguïté entre les deux tableaux, et une continuation, après interruption, du moment précédent de l'action. Un acte représente une suite de sensations étroitement associées ; si donc, entre deux tableaux appartenant à un même acte, on intercale un entr'acte, on brise un anneau de la chaîne des sensations, qui doivent se succéder sans interruption pour se fondre dans une sensation générale et totale. L'esprit du spectateur est donc obligé de reconstruire rétrospectivement la suite interrompue de ses sensations, de revenir de lui-même sur l'idée de fin qui s'était formée en lui : au lieu d'un mouvement en avant, il éprouve donc, non seulement un temps d'arrêt, mais encore un mouvement de recul. L'action du drame, au lieu d'avancer, rétrograde, et l'impression de ralentissement se fait sentir à notre esprit, bien qu'elle ne résulte pas des dispositions imaginées par le poète. C'est par conséquent, dans ce cas, la mise en scène qui est responsable de ce sentiment de lenteur qui nous fait juger sous un jour faux l'action ininterrompue tracée par le poète.

C'est une impression que, sans pouvoir l'expliquer, j'avais souvent éprouvée, quand de temps à autre on remontait sur une scène française un des drames de Shakspeare. Il me semblait que par moments l'action ne marchait pas et je n'étais pas loin d'en accuser le génie dramatique du poète. Cependant la lecture me donnait une impression tout autre. Mais, dès que mon attention se porta sur la mise en scène, je ne fus pas long à découvrir que l'ennui, provenant d'une

action qui semblait trop lente ou stagnante, avait pour véritable cause les procédés de notre mise en scène appliqués aux drames de Shakspeare. Le rythme et la mesure de l'œuvre se trouvaient altérés, absolument comme si dans une phrase musicale on eût intercalé mal à propos un temps de silence. Je n'ignore pas que la division en actes des drames de Shakspeare est postérieure au poète. A cela on peut toutefois répondre que la représentation devait forcément opérer la division des tableaux, dont la répartition en cinq actes a été le résultat d'un travail critique réfléchi, peu de temps après la mort de Shakspeare, et à laquelle il est assez raisonnable de nous tenir. En tout cas, il ne peut y avoir plusieurs manières également bonnes d'opérer cette division. Au surplus, à défaut de l'exemple de Shakspeare, il resterait celui de Gœthe et de Schiller, et celui de Sheridan dans le théâtre anglais.

Pour conclure, je crois que l'on pourrait procurer un plaisir dramatique très vif aux spectateurs français, en montant sur nos scènes les plus belles œuvres des théâtres étrangers, espagnols, anglais et allemands, à la condition qu'on respectât la division générale et qu'on n'altérât pas l'intégrité de chaque acte par l'introduction d'entr'actes entre les divers tableaux qui le composent. Il faudrait dans ce but prendre le parti d'une mise en scène spéciale et sommaire qui permît de faire à vue, entre les tableaux d'un même acte, tous les changements de décorations nécessités par les changements de lieux. Grâce à la continuité du spectacle, ces drames conserveraient leur physio-

nomie propre, l'action son allure réelle et les différents moments de cette action leur marche ininterrompue. Dans ce système, il faudrait renoncer à toute somptuosité de mise en scène, autre que celle qui résulterait des décorations peintes. Je ne vois pas où serait l'inconvénient, ces drames ayant presque tous par eux-mêmes une puissance représentative très grande.

Quant à nos pièces modernes, il me paraît nécessaire que les auteurs mettent un terme à la confusion qui dure depuis trop longtemps entre les actes et les tableaux, et qu'ils réservent le nom d'*acte* à toute suite de scènes formant un tout dramatique partiel, terminé par cette interruption du spectacle qu'on appelle un entr'acte. Dans ce système, qui est le seul logique, il faudrait faire abnégation de toute mise en scène exigeant entre les tableaux un entr'acte pour la plantation du décor.

La vérité dramatique et la logique de l'action opposent donc des bornes naturelles à l'exagération de la mise en scène. C'est un fait important à constater, puisqu'il nous montre que les progrès de l'art dramatique sont loin d'exiger un luxe disproportionné de mise en scène, et que souvent c'est en s'effaçant modestement que la mise en scène mérite le nom d'art. Ce qui entraîne souvent les poëtes, c'est que les changements les plus compliqués n'exigent d'eux qu'un trait de plume ; et que leur imagination élève ou renverse des palais avec une rapidité telle qu'elle n'altère en rien la contiguïté des différents moments d'une action partielle qui pour leur esprit reste une et indis-

soluble. L'art pour eux n'est qu'un jeu de leur imagination ; et de même qu'ils ne nous doivent que l'apparence des êtres, de même ils ne nous doivent que l'apparence des choses. Mais alors il ne faut pas que la mise en scène s'attarde à remuer d'énormes machines ; il faut qu'elle se fasse alerte et quelque peu féerique pour répondre aux coups d'aile de l'imagination poétique.

J'ajouterai une remarque générale pour clore ce chapitre. Les directeurs ont le défaut de faire les entr'actes trop longs. La plupart du temps sans doute le spectateur n'éprouve qu'un ennui que dissipe le lever du rideau ; mais quelquefois la longueur de l'entr'acte nuit à l'effet dramatique. Je citerai comme exemple le drame d'*Antony*. Si, entre le second et le troisième acte, ainsi qu'entre le quatrième et le cinquième, on n'intercalait qu'un entr'acte d'une ou deux minutes, juste le temps de changer les décors par des procédés rapides, on doublerait la puissance du drame en ne laissant pas au spectateur le temps de recouvrer son sang-froid et de se dégager de l'étreinte du poète. Mais, objectera-t-on, au lieu de finir à minuit le spectacle finirait à onze heures : on me permettra, je pense, de mépriser absolument cette objection. Au surplus, quand je dis qu'entre deux actes, liés par le pathétique d'une même situation, l'entr'acte doit être réduit à la plus petite durée possible, ce n'est pas un conseil discutable que je donne, mais une règle indiscutable que j'énonce et qui s'impose au nom de principes artistiques qui ne souffrent pas d'objections.

CHAPITRE XXXI

De l'imitation de la nature. — De la présentation et de la représentation d'un phénomène. — De la représentation de la mort. — Toute représentation est conditionnée par l'imagination du spectateur. — Le jugement du public est subordonné à l'idée qu'il se fait de la réalité.

L'auteur, dans la mise en scène qu'il imagine, le décorateur et le metteur en scène, dans celle qu'ils réalisent, les comédiens dans leur diction et dans leur jeu ainsi que dans leurs costumes, ont nécessairement pour légitime ambition d'arriver à une ressemblance frappante avec la nature qui est leur modèle. Tout le monde en convient; mais alors ne semble-t-il pas que cette direction imprimée à tant d'efforts divers soit contradictoire avec le jugement défavorable que l'on se croit en droit de porter sur la théorie réaliste? Ou bien y aurait-il un degré d'approximation que l'art ne doive pas franchir? Nous touchons là à l'éternelle question sur la nature et sur le but de l'art, question que je crois fort inutile de relever dans ce petit ouvrage où elle ne pourrait occuper qu'une place incidente. Je la ramènerai à

des proportions plus modestes, et je la limiterai au sujet spécial que je traite. Je vais donc m'occuper de rechercher jusqu'à quel point le metteur en scène et l'acteur peuvent pousser la perfection de l'imitation, et si, dans les efforts qu'ils font pour y atteindre, ils ne doivent pas être dirigés par une méthode générale et un ensemble de règles suffisamment précises.

Ce problème est dominé par un mot dont il faut bien comprendre le sens et la portée; c'est le mot *représentation*. Tous les faits quelconques dont nous sommes chaque jour les témoins oculaires se présentent à nous; tandis que, lorsque le souvenir de ces mêmes faits nous revient à la mémoire, ceux-ci se représentent à notre esprit. Or, entre la présentation et la représentation d'un fait, il existe une différence qui consiste en ce qu'un nombre variable de détails d'importance diverse, plus ou moins bien observés dans la présentation, ne se retrouvent plus dans la représentation. En outre, si un même fait se présente à nous à différentes reprises, offrant chaque fois quelque variété dans l'ordre ou l'intensité des phénomènes, il est clair que les représentations successives que nous aurons eues de ces faits semblables varieront dans leurs caractères particuliers, mais se ressembleront dans leurs caractères généraux. Par suite, la synthèse de ces diverses représentations offrira donc à notre esprit une nouvelle représentation, rassemblant et fixant les caractères communs de toutes les représentations antérieures et laissant dans le vague une masse flottante, indécise de traits parti-

culiers. Cette nouvelle représentation n'est autre chose que l'idée que nous avons acquise d'un certain ordre de faits.

Prenons pour exemple la représentation de la mort, qui est le phénomène naturel dont le théâtre nous offre le plus fréquemment la représentation. Il est peu de personnes qui n'aient assisté à la mort d'un être quelconque : l'un a vu mourir un vieillard, l'autre un enfant ou une femme ; celui-ci a vu tomber des soldats sur le champ de bataille, celui-là a assisté à l'agonie de malades dans un hôpital ; les uns ont observé la mort lente ou violente d'animaux, les autres la leur ont causée volontairement ; tous enfin ont vu les mêmes phénomènes généraux se reproduire dans des conditions extrêmement variables. Si l'on ajoute à ce nombre plus ou moins grand d'expériences personnelles la description si souvent faite de ce même phénomène, on comprendra comment il s'est formé dans l'esprit de chacun de nous une idée de la mort, idée qui se compose des caractères communs à toutes les présentations de ce phénomène suprême, et qui pour chacun de nous est la même dans ses traits généraux et ne peut différer que par un certain nombre de traits particuliers d'importance secondaire. Or, c'est uniquement cette idée ou cette image (ce qui revient au même), qui est seule artistiquement représentable.

Transportons-nous dans une salle de théâtre où nous assisterons à un drame dans lequel un acteur ou une actrice doit nous donner le spectacle de la

mort, et examinons bien les conditions du problème scénique à résoudre. L'acteur doit produire l'apparence de la mort, et son art consiste à atteindre un degré frappant de ressemblance. Mais de ressemblance avec quoi? Avec la mort d'un parent à laquelle il aura assisté dans sa famille ou d'un moribond d'hôpital dont il aura par scrupule été étudier l'agonie? Nullement; mais de ressemblance avec l'idée de la mort que possèdent les quinze cents spectateurs qu'il a devant lui. Si l'image qu'il évoque devant toute une salle est semblable dans ses caractères généraux à l'idée que chacun se fait de la mort, les quinze cents spectateurs déclareront à l'unanimité que le jeu de cet acteur est admirable de vérité, ce qui sera exact puisque l'art de l'acteur consiste précisément à objectiver devant les yeux du spectateur l'image ou l'idée que celui-ci a dans l'esprit. Et son jeu, qu'on le remarque, sera d'autant plus vrai qu'il sera moins réel, c'est-à-dire moins compliqué de détails particuliers et spéciaux, non observés par la majorité des spectateurs.

Si, en effet, un acteur s'ingéniait à reproduire trait pour trait telle façon extraordinaire de mourir, observée par lui-même, il s'exposerait, tout en étant plus réel, à paraître moins vrai, car l'image qu'il offrirait serait dissemblable à celle qu'ont dans l'esprit la plupart des quinze cents spectateurs. Nous pouvons donc conclure que, si le réel est le vrai dans la présentation des phénomènes, il n'est pas toujours le vrai dans la représentation de ces mêmes phéno-

mènes. Or comme au théâtre il ne s'agit jamais que de la représentation de la vie et de tous les actes qui la composent, ni l'auteur, ni le metteur en scène, ni les acteurs ne doivent s'attacher à reproduire la réalité, mais seulement l'image qui est la représentation idéale du réel.

Un acteur doit donc être un observateur de la nature, non pour transporter servilement ses observations sur la scène, mais pour enregistrer en lui tous les traits communs dont se compose synthétiquement l'idée ou l'image qu'il s'efforcera de reproduire. C'est pour cela que dans la carrière du comédien l'intuition lui est d'un si grand secours; car, après le travail inconscient de généralisation qui se produit en lui, cette faculté d'introspection lui permet d'avoir une vue très nette de l'image intérieure qui s'est formée dans son esprit; et c'est précisément cette vue très claire des idées qui fait les grands comédiens. Si l'un d'eux doit représenter une scène de folie, ira-t-il à Bicêtre étudier un fou particulier dont il s'efforcera de reproduire identiquement les airs, les gestes et toutes les manies? Non pas; mais il cherchera dans une visite générale à rassembler dans sa mémoire les traits communs qui se retrouvent dans tous les fous d'une même catégorie; surtout il s'efforcera, par une attention toute subjective, de tirer des ténèbres de son esprit l'idée qu'il se fait d'un fou et de bien se pénétrer, pour les reproduire, des traits qui composent cette image idéale. C'est précisément dans la fixation de cette image subjective

et dans la difficulté de la transformer en une image objective que les comédiens ont toujours quelques progrès à faire. C'est cette image qui est le modèle dont le théâtre nous doit la plus frappante copie.

Autrement, s'il s'agissait au théâtre de réalité, comment le public serait-il apte à juger de la vérité, lui qui la plupart du temps n'a pas directement observé cette réalité? Au contraire, transportez-le au milieu de civilisations éteintes ou étrangères, dans un milieu populaire, bourgeois ou aristocratique, étalez devant ses yeux les crimes les plus monstrueux, les actes vertueux les plus rares, il s'écriera ingénument : comme c'est nature! comme c'est vrai! et vous, poètes et comédiens, vous savourerez cette manifestation de son admiration, et c'est pour mériter cet éloge que vous donnez toutes vos forces à un travail qui souvent vous tue. Or, d'où le public tiendrait-il cette compétence que vous lui reconnaissez, s'il ne devait formuler son jugement que d'après l'observation personnelle et directe du phénomène? S'il a le droit de porter ainsi l'éloge ou le blâme sur vos travaux, sur vos conceptions et sur les résultats de vos longues et pénibles études, c'est qu'il rapporte la représentation que vous lui offrez à l'idée qu'il se fait du phénomène et à l'image qu'il possède en lui-même; et ce qu'il applaudit, ce n'est pas la reproduction d'une réalité qu'il ne lui a pas été donné d'observer directement, mais le degré de ressemblance de l'image que vous dessinez à ses yeux avec l'idée qu'il s'est formée du fait représenté.

CHAPITRE XXXII

De l'acteur. — De la formation subjective des images. — Rapport de la création de l'acteur avec l'idéal du public. — Toute évolution idéale implique une modification dans l'image représentée. — C'est la généralité d'un phénomène qui justifie sa représentation. — *Smilis*. — L'acteur doit éviter l'accidentel.

Le metteur en scène et l'acteur doivent donc s'attacher à bien déterminer les traits généraux des êtres dont ils doivent exposer aux yeux du public la représentation théâtrale, et les caractères communs de tous les phénomènes particuliers qui composent l'idée qu'ils veulent rendre sensible et visible. Dans toute nouvelle création, leur mérite consiste, surtout pour l'acteur, dont l'art est plus fécond et plus personnel, à amener la représentation scénique à son point de perfection, c'est-à-dire à déterminer jusqu'où ils peuvent pousser la réalisation de l'idée dont ils possèdent en eux l'image subjective. A mesure que le temps s'écoule, que les générations se succèdent, il y a des images qui s'affaiblissent et d'autres qui, au contraire, s'éclaircissent et se précisent. Les idées qui flottent dans l'imagination des hommes sont semblables aux images

que nous tenons dans le champ de notre lorgnette et qui, selon les dispositions relatives que nous donnons aux foyers des lentilles, se rapprochent et se précisent ou s'éloignent en se diffusant. Le comédien doit donc s'efforcer de bien discerner les traits dont se composent les idées des spectateurs ; et son ambition constante est de découvrir quelques-uns des caractères communs, si faibles qu'ils soient, que ses prédécesseurs ont négligé de mettre en évidence ; enfin de se rendre compte des modifications que le temps ou des circonstances particulières ont apporté à ces idées. C'est en ce sens que le comédien doit toujours étudier la nature ; car il est nécessaire qu'il compare, le plus souvent possible, la présentation et la représentation des phénomènes, afin de discerner si les traits dont il revêt ses imitations ont bien tous le caractère général qui sera pour tous les spectateurs la marque de la vérité, et de découvrir peut-être quelque trait nouveau qui soit de nature à rendre la ressemblance plus parfaite.

Si, par suite de circonstances fortuites, les hommes d'une génération ont été à même d'observer plus souvent ou mieux que ceux qui les ont précédés un certain ordre de faits, l'idée qu'ils en conçoivent sera sensiblement différente de celle qu'en possédaient les générations antérieures; et le comédien, s'il a de l'intuition et de la pénétration, ne se contentera plus pour les représenter des traditions de métier, mais modifiera son jeu de manière à reproduire l'image actuelle et à trouver sa ressemblance exacte. Suppo-

sons qu'une actrice, ayant créé il y a vingt ans le rôle d'une convulsionnaire, dût de nouveau en créer un semblable aujourd'hui, devrait-elle se contenter de reproduire identiquement le jeu de scène qui lui a valu jadis un succès ? Nullement, car les idées que nous avons aujourd'hui sur les névroses sont sensiblement différentes de celles que nous avions il y a vingt ans. On s'est beaucoup occupé de cette question ; les journaux l'ont agitée, ont rendu compte avec force détails des nombreuses expériences faites avec éclat sur l'hystérie ; et l'idée que nous nous faisons actuellement d'une convulsionnaire a des formes plus nettes et plus accusées. L'actrice devra donc procéder à une nouvelle mise au point, ajouter à son jeu d'autrefois et le mettre en harmonie avec l'idée actuelle des spectateurs, avec discernement, d'ailleurs, et sans exagération, car les idées humaines n'ont que de lentes évolutions. Mais enfin tel trait qui, dans son jeu, eût paru extravagant il y a vingt ans, paraîtrait aujourd'hui vrai et naturel. Ce n'est pas la réalité cependant qui a changé, mais l'image idéale qu'en possède l'esprit des spectateurs. On voit en quels sens divers le talent d'un comédien peut toujours progresser par l'observation ; c'est un art qui n'est jamais immobile, mais qui se renouvelle constamment et qui, dans son évolution, suit les évolutions des idées humaines.

La méthode de travail du comédien se résume donc en deux points : premièrement, détermination des traits généraux de l'image qui est la synthèse idéale

d'un ensemble de phénomènes particuliers et réels ; deuxièmement, retour fréquent à l'observation de la nature, afin de découvrir si l'examen comparé des phénomènes ne lui fournira pas quelque caractère commun jusqu'ici négligé ou inaperçu, ou si, dans les présentations fortuitement fréquentes d'un phénomène, la réapparition d'un trait particulier ne l'élève pas à l'importance d'un trait général. Ce deuxième point est extrêmement délicat, car il est toujours tentant d'ajouter quelque chose au jeu de ses prédécesseurs ou de ses émules ; et c'est presque toujours par excès que pèchent les comédiens, par suite de l'attention que plus que tout autre ils apportent à l'observation des phénomènes. Quand, dans le jeu d'un comédien, un trait paraît contraire à la nature, on peut presque toujours être certain que ce trait a cependant été observé et pris sur la nature par le comédien, dont l'erreur a uniquement consisté à lui attribuer un caractère général qu'il n'avait pas, et par conséquent à évoquer aux yeux des spectateurs une image différant par excès de l'idée qui a pu se former dans l'esprit du plus grand nombre d'entre eux.

Voici entre autres un exemple. Dans un drame intitulé *Smilis*, joué récemment à la Comédie-Française, on voyait, au premier acte, deux vieux amis, l'un amiral, l'autre commandant, se retrouvant après une longue séparation, tomber dans les bras l'un de l'autre. Or les acteurs avaient cru devoir ajouter le baiser à l'accolade, baiser franchement donné et reçu, et entendu de tous les spectateurs qui ne pouvaient

réprimer un sourire, témoignage instinctif de leur étonnement. C'est qu'en effet c'était une faute de mise en scène de la part des deux excellents comédiens, provenant précisément d'une judicieuse et réelle observation : beaucoup de personnes savent que les militaires et les marins ont l'inoffensive habitude de s'embrasser fraternellement quand ils se retrouvent dans leur carrière aventureuse. Mais les comédiens avaient eu le tort de relever un trait particulier ne s'accordant pas avec l'idée générale que se forme le public de deux hommes qui se jettent dans les bras l'un de l'autre. L'embrassade, en effet, n'admet, dans la vie réelle, que le simulacre du baiser, qui aux yeux de la plupart des hommes est un acte entaché d'un peu de ridicule. Voilà donc une légère faute de mise en scène qui a précisément pour cause l'observation exacte de la nature dans certains cas particuliers; et la faute a consisté dans la substitution d'une image particulière à l'image générale qui seule répondait à l'idée que se faisaient du fait représenté les dix-huit cents spectateurs.

A un autre point de vue, d'ailleurs, on peut dire qu'au théâtre, en dehors de certains cas particuliers, comme par exemple dans l'expression du sentiment filial, le baiser n'est toléré que s'il est donné ou reçu par une femme. En général, les acteurs n'en doivent jamais faire que le simulacre. *Le Mariage de Figaro* nous facilite la détermination de la limite au delà de laquelle on choquerait la bienséance. Au cinquième acte, lorsque Chérubin, croyant embrasser Suzanne,

embrasse le comte Almaviva, tout spectateur attentif à ses propres impressions s'apercevra que la réalité du baiser serait choquante si le rôle de Chérubin était rempli par un homme, et que si elle ne l'est pas, c'est qu'il sait que sous les traits et sous le costume du page c'est une femme qui donne ce baiser à l'acteur qui joue le rôle du comte.

La loi que nous avons cherché à élucider sur la représentation des idées nous permet d'expliquer certains jeux de scène dont la portée soi-disant conventionnelle dépasse de beaucoup la portée absolue. Le mot de convention, dans ces cas-là, ne me paraît cependant juste que si on lui donne uniquement sa signification véritable, qui est celle d'accord entre les manières de voir, et que si on n'y attache pas une idée d'arbitraire. Or, l'accord entre les manières de voir n'est autre chose que la possession commune d'une image générale identique. Dans le code du monde, par exemple, un homme est considéré comme outragé si un adversaire ou un ennemi ose lever la main sur lui et il se battra pour venger son honneur. Voilà l'idée générale. Cependant il y aura des hommes qui ne se sentiront outragés et qui ne se battront que s'ils ont reçu réellement le soufflet. Voilà l'idée particulière. Or le théâtre ne peut en toute sûreté aborder que la représentation de l'idée générale, de telle sorte que, si le cas particulier devait être représenté, il faudrait de la part de l'auteur beaucoup d'habileté et de préparation pour le faire admettre par le public. Quand nous apprenons qu'un mari a trouvé un homme aux

pieds de sa femme, ou qu'au moment où il est entré il a surpris cet homme embrassant la main de sa femme, nous concluons avec certitude que cette femme trahissait son mari, le plus ou le moins étant sans valeur relativement à la conclusion morale. On se sert souvent, dans ce cas, du mot assez curieux de conversation criminelle, euphémisme qui n'est en somme qu'une idée générale, très suffisante dans l'espèce, et qui répond par conséquent à l'image générale, la seule dont le théâtre nous doive la représentation. Dans la réalité, au moment où le mari apparaît, l'amant a pu être surpris se livrant à tels ou tels actes plus ou moins caractéristiques; mais ce sont là des cas particuliers et des circonstances accidentelles qui n'ajoutent rien au fait fondamental, qui est la trahison de la femme. Ce n'est donc pas sans y avoir profondément réfléchi qu'un acteur pourra se croire permis d'ajouter quelque trait particulier à l'acte simple qui est la représentation de l'idée générale.

On pourrait citer un plus grand nombre d'exemples. Ainsi, dans la comédie, quand une jeune fille pleure elle porte son mouchoir à ses yeux, et son air ainsi que le mouvement de sa poitrine suffisent à dessiner l'image du chagrin, parce que ces différents traits sont généraux et se retrouvent à peu près dans l'expression de toutes les douleurs de l'âme. Dans la réalité cependant que de traits particuliers et variables viennent s'y joindre, selon la nature de chacun, l'abondance des sanglots et des pleurs, les cris de timbres différents, les mouvements souvent désor-

donnés, l'abandon de soi-même, etc. On ferait également de semblables remarques au sujet de l'expression de la joie, où l'image générale suffit, sans qu'on y ajoute les images disgracieuses qui déparent souvent les plus jolis visages.

Mais il est inutile de multiplier ces exemples; les deux que nous avons choisis plus haut suffisent. Il faut mieux donner à réfléchir que de tout dire. Il est juste d'ajouter que, dans beaucoup de cas, la dignité personnelle du comédien doit entrer en ligne de compte; mais c'est là une raison de sentiment qui me semble secondaire. Les raisons que nous avons présentées sont artistiques et comme telles de plus grande valeur.

CHAPITRE XXXIII

De la composition d'un rôle. — Des traditions. — De l'intuition et de l'introspection. — Développement des images initiales. — Rapport ou contraste entre les images initiales de différents rôles. — *Le Demi-Monde.* — *Le Gendre de M. Poirier.* — *Mademoiselle de Belle-Isle.*

Dans les chapitres précédents, nous avons parlé du jeu de scène, en le considérant comme un acte isolé, détaché d'un ensemble dramatique ou comique. Nous avons pris l'action dans un moment particulier. Nous devons maintenant examiner, au moins succinctement, la mise en scène d'un rôle et son rapport avec le développement de l'action, mais en nous préoccupant exclusivement de l'aspect du rôle et en laissant de côté tout ce qui touche à la déclamation.

Il n'y a, dans les arts, qu'un petit nombre de principes; nous ne devons donc pas ici rechercher et rencontrer de lois esthétiques différentes de celles que nous avons déjà mises en lumière. Ce qui, d'ailleurs, fait l'excellence d'une règle, c'est de ne pas être restreinte à un fait spécial : l'exiguïté du cercle où se meut une règle est un signe certain d'empirisme ; et,

dans ce cas, la règle prend le nom de procédé. Les procédés, je l'accorde, ont leur utilité et même leur prix, surtout lorsqu'ils portent ce beau nom de traditions, usité à la Comédie-Française. Dès qu'une pièce a fourni une longue carrière, et lorsque des acteurs ont particulièrement brillé dans certains rôles, il est très compréhensible que les nouveaux venus, qui plus tard sont chargés de reprendre ces rôles, s'ingénient à reproduire les effets qui ont si bien réussi à leurs prédécesseurs. La façon de dire ces rôles et d'exécuter tel ou tel jeu de scène, de faire tel geste, de prendre telle attitude, de faire même telle correction au texte, etc., donne donc lieu à ce qu'on appelle des traditions, soit que ces procédés aient été scrupuleusement notés, soit que le nouveau venu ait pu se rendre compte par lui-même du jeu de son prédécesseur, soit qu'ils se soient uniquement transmis de mémoire. Il y a, à la Comédie-Française, un assez grand nombre de jeux de scène qui n'ont pas d'autre raison d'être, et dont on se contente de dire pour les justifier qu'ils sont de tradition. En résumé, la tradition est une expérience accumulée dont il faut tenir grand compte. Il y a certaines façons exquises de dire, certains gestes empreints d'une éloquente grandeur, qui sont tout ce qui nous reste des grands artistes du passé. Toutefois, il ne faut pas que la tradition soit un esclavage, car nous avons vu précisément que quelques rôles peuvent changer d'aspect avec le temps dans la mesure où les idées elles-mêmes des spectateurs se modifient sous l'influence de circonstances

fatales ou fortuites. Il faut donc maintenir la tradition au-dessous de la règle, et se dégager du procédé dès qu'on vient à s'apercevoir qu'il est en contradiction avec l'idée actuelle. C'est donc ici la règle qui nous importe, et ce sont uniquement les principes qui doivent nous arrêter. Un ouvrage spécial sur les traditions conservées à la Comédie-Française serait d'un très grand intérêt; mais il ne pourrait être entrepris que par quelque esprit attentif, appartenant depuis longtemps à la maison de Molière. On pourrait y joindre un assez grand nombre de faits extraits de mémoires ou conservés dans les ouvrages qui concernent l'art dramatique. Je serais, quant à moi, absolument incompétent en pareille matière. C'est donc là un sujet que je dois écarter de ma route; et je reviens à l'examen des principes, auquel d'ailleurs doit seul s'attacher un ouvrage théorique.

Si nous passons d'un jeu de scène particulier au rôle qui le contient, nous ne faisons que remonter de l'examen de la partie à celui du tout, et un moment de réflexion suffit pour conclure que tous les jeux de scène, toutes les attitudes, tous les gestes, toutes les inflexions doivent être dans le caractère du rôle. A cinquante ans, on n'aime pas comme à vingt-cinq, ou, si on est affecté de la même complexion amoureuse, on est qualifié différemment. Il y a telle occurrence où un magistrat ne se conduira pas comme un militaire. L'éducation, l'instruction, le commerce avec nos semblables nous inculquent certaines façons de penser, de dire, d'agir, qui varient suivant le milieu où nous

avons vécu. Il y a donc dans tout rôle un aspect permanent et persistant dont le comédien doit se pénétrer.

C'est ici que l'intuition, au sens exact et étymologique du mot, prend une importance de premier ordre. Si le comédien est bien doué, il possède en lui-même une riche collection d'observations, souvent inconscientes, suites et séries d'images qui peuplent son imagination. A la première connaissance qu'il prend du rôle, il obéit à un mouvement naturel tout subjectif : il regarde en lui-même, et de cet examen intuitif résulte une image initiale, sur laquelle il concentre alors son esprit de toute la force de son attention. C'est là son modèle ; il s'efforce d'en bien concevoir les formes lumineuses, qui se dessineront dans la chambre noire de sa pensée. De la clarté de l'image dépendent la netteté et la sérénité du jeu. Quelquefois l'image est lente à se former, surtout à se compléter, et quelques acteurs ont en quelque sorte besoin de l'objectiver ; il leur faut plusieurs répétitions pour en porter la représentation au point de perfection qu'ils sont capables d'atteindre. Quelquefois, au contraire, elle jaillit du cerveau sans effort, et, dans ce cas, l'artiste se sent dès le premier jour absolument maître de son rôle. Mais cette première phase intuitive d'un rôle est suivie d'une seconde phase plus laborieuse ; car l'image apparue à l'esprit de l'artiste n'est, si je puis m'exprimer ainsi, qu'une image centrale, autour de laquelle oscillent un certain nombre d'images similaires, correspondant aux différents moments de l'ac-

tion. C'est la variété qu'il s'agit dès lors d'introduire dans le rôle sans en détruire l'unité.

Tous les jeux de scène, toutes les attitudes, tous les gestes, toutes les inflexions de voix ne sont et ne doivent être que des idées secondaires, dérivées de l'idée première, ou autrement des images en rapport de ressemblance avec l'image initiale. Tout cela, bien que ne présentant aucune difficulté, se comprendra mieux encore au moyen d'un exemple. Dans *le Demi-Monde*, si nous mettons en regard le rôle d'Olivier de Jalin et celui de Raymond, l'un homme du monde, l'autre militaire, il est clair que les comédiens chargés de ces deux rôles ont immédiatement vu surgir à leurs yeux, des profondeurs de leur esprit, les images initiales de ces deux personnages. C'est alors que pour tous deux a commencé un travail de détail très difficile et très minutieux, consistant à déduire de cette image intuitive toute une série d'images secondaires reproduisant toujours la même personnalité. Ils n'auront jamais une attitude identique, Olivier s'abandonnant sans effort à une aisance familière, Raymond gardant toujours une certaine rectitude de maintien ; ils ne feront pas un geste semblable, ni dans le même mouvement ; ils ne s'assoieront pas, ne se lèveront pas, ne marcheront pas de même, et ils ne parleront pas sur des rythmes similaires.

Dans toutes les pièces, tous les rôles ont ainsi leur physionomie propre que l'acteur ne doit jamais perdre de vue. Cela paraît tout simple au spectateur qui ne paraît nullement s'en étonner, et qui n'y voit proba-

blement aucune difficulté. Sans doute, la composition du rôle est relativement facile quand la personnalité des personnages est nettement déterminée, comme dans l'exemple que j'ai choisi ; mais que le lendemain les deux mêmes comédiens aient à remplir les rôles de Montmeyran et du marquis de Presle, dans *le Gendre de M. Poirier*, la transition, pour ne pas être brusque, n'en sera que plus délicate ; et le spectateur, s'il y pense, pourra commencer à s'apercevoir de toute la difficulté qui préside à la mise en scène d'un rôle. Montmeyran est un militaire comme Raymond ; mais le second a fourni une image initiale aux contours un peu secs et tranchants, tandis que le premier se révèle sous les traits d'une image aux angles adoucis. La ressemblance entre les deux sera surtout dans une certaine rectitude morale. Le marquis de Presle est un homme du monde comme Olivier de Jalin, mais avec un peu plus de morgue et de hauteur ; il s'est moins usé à tous les contacts de la vie, et il a gardé la part de préjugés qu'Olivier a, dès longtemps, échangés contre une aimable philosophie. Eh bien, ces nuances qui différencient les images initiales de ces rôles, il faut ne pas les laisser perdre ; elles doivent se retrouver à tous les moments de l'action, dans toutes les attitudes, dans les moindres gestes, dans la façon d'entrer et de sortir. Que le surlendemain les deux mêmes acteurs reparaissent dans *Mademoiselle de Belle-Isle*, sous les traits du duc de Richelieu et du chevalier d'Aubigny, voilà encore des images initiales qui sont dans un certain rapport, d'une part, avec le

marquis de Presle et Olivier de Jalin, d'autre part, avec Montmeyran et Raymond, mais qui se distinguent cependant par des nuances multiples d'une grande importance, auxquelles s'ajoute la différence des époques, des costumes, des milieux, des caractères historiques, etc. On comprendra, dès lors, que si l'intuition fournit aisément aux comédiens les images initiales de chacun de ces rôles, la réflexion, l'étude, la comparaison leur seront nécessaires pour arriver laborieusement à fixer toutes les images dérivées, dans lesquelles le spectateur doit toujours retrouver l'image initiale.

Il semble résulter de ce que nous venons de dire, sur la façon dont on procède à la composition d'un rôle, que la première qualité pour un comédien est l'imagination, accompagnée de cette faculté d'introspection qui lui permet d'apercevoir et de dégager les images subjectives inconsciemment accumulées dans son esprit. Viennent ensuite l'intelligence et le travail, au moyen desquels il pousse la représentation de ces images au degré désirable de fini et de ressemblance. Un jeune homme ou une jeune fille peuvent avoir en partage un physique heureux, une voix enchanteresse, une intelligence très fine, et faire présager un comédien ou une comédienne de talent; mais ils ne posséderont pas de véritable génie dramatique s'ils n'ont pas d'imagination et si par conséquent ils ne possèdent pas cette faculté d'intuition qui en découle. C'est pourquoi les débuts sont si souvent trompeurs; on y fait montre de qualités charmantes et même supérieures,

mais le véritable comédien ne se révèle que le jour où, abandonné de ses maîtres, seul vis-à-vis de lui-même, il aborde la création d'un rôle. C'est là que la faculté maîtresse se dévoile ou se montre décidément absente. On ne serait pas embarrassé de citer grand nombre d'acteurs qui ont parcouru une carrière honorable, qui se sont même distingués dans leur emploi, mais qui en réalité n'étaient pas fatalement destinés à être comédiens, et qui n'ont réussi que grâce à la mise en œuvre de qualités très estimables, mais secondaires au point de vue de l'art et qui auraient pu trouver leur emploi dans toute autre carrière. Ces acteurs tiennent cependant une grande place et une place méritée dans l'histoire dramatique; car instruits, attentifs, scrupuleux et toujours égaux à eux-mêmes, ils sont les gardiens les plus fidèles des traditions et forment ensuite les meilleurs professeurs.

CHAPITRE XXXIV

Aptitude à jouer certains rôles. — De la personnalité scénique de l'acteur. — Complexité et hétérogénéité des rôles modernes. — Leur influence sur l'art dramatique et sur l'art théâtral. — Déformation du talent de l'acteur.

Si on examine un certain nombre de rôles avec quelque attention, on s'apercevra que les uns et les autres sont à quelque degré semblables ou dissemblables entre eux, et qu'ils peuvent se répartir en diverses classes plus ou moins séparées les unes des autres. Ainsi, si nous revenons aux exemples que nous avons cités dans le chapitre précédent, nous trouverons que les rôles d'Olivier de Jalin, de Gaston de Presle et du duc de Richelieu forment une certaine classe et que ceux de Raymond de Nanjac, de Montmeyran et du chevalier d'Aubigny en forment une autre. Dans chaque classe, les rôles ont entre eux quelque analogie, quelque rapport plus ou moins proche, quelque affinité secrète, tandis que d'une classe à l'autre ce sont des dissemblances qui s'affirmeront, des oppositions plus ou moins fortes et plus ou moins saillantes. Par conséquent, toutes les images

initiales, qui sont les points de départ des rôles d'une même classe ayant quelques caractères communs, dériveront toutes d'une même image plus lointaine, plus générale, hiérarchie d'images absolument semblable à la hiérarchie des idées. Ces images générales constituent en quelque sorte des personnalités complexes.

De même on pourrait diviser une agglomération d'hommes en groupes plus ou moins nombreux, constituant des personnalités complexes, et dont tous les membres auraient entre eux un certain air de parentage. En faisant encore un pas, on pourrait dès lors établir une correspondance entre ces groupes d'êtres humains et ces classes dans lesquelles nous avons dit que se répartissaient tous les rôles ; et l'on verrait que le comédien, en tant qu'homme, appartenant à quelque groupe, porte en lui l'air de cette personnalité complexe à laquelle se rattache la sienne propre, et que par conséquent son aspect, son image a quelque rapport avec l'image générale de laquelle se déduisent les images initiales d'une série plus ou moins nombreuse de personnages de théâtre.

Un acteur possède donc par lui-même une aptitude particulière à remplir certains rôles. C'est cette aptitude, cette conformité naturelle que consultent surtout les auteurs et les directeurs de théâtre quand il s'agit de distribuer les rôles d'une pièce ; et l'importance en est tellement grande pour le résultat final, qu'il arrive à chaque instant aux auteurs, en concevant et en écrivant leurs pièces, de se composer une troupe idéale de comédiens connus, et, bien mieux encore, de con-

former l'image du rôle qu'ils dessinent à l'image personnelle de tel ou tel artiste. Bien entendu il ne faudrait pas restreindre cette concordance entre un artiste et un groupe de rôles à de simples similitudes physiques. Sans doute le physique n'est pas sans importance, mais en tout cas il ne peut s'agir que du physique tel qu'il est modifié par les conditions scéniques, et vu à la lumière de la rampe, dans la perspective du décor. Il est des acteurs que la scène grandit, d'autres qu'elle rapetisse; mais c'est surtout la physionomie que l'optique théâtrale modifie profondément, ce qui se conçoit aisément, puisque la lumière du jour et celle de la rampe avivent les mêmes traits en sens inverse. Mais cette concordance tient, en outre, à la prédisposition nerveuse qui est la source de la sensibilité, à l'inclination morale, à la qualité et au timbre de la voix, à l'expression du regard et à la plasticité générale. Dans la mise en scène, la distribution des rôles est donc d'une importance capitale. Une faute dans cette distribution est en tout point semblable à celle que commettrait un musicien qui se tromperait sur le caractère physiologique des instruments et ferait exprimer par les hautbois ce qui ne peut l'être que par les trompettes, ou voudrait forcer les clarinettes à nous faire éprouver les mêmes sentiments que les violoncelles.

C'est cette même concordance entre la personnalité scénique d'un acteur et les rôles du répertoire qu'il est si important de découvrir quand il s'agit d'un début. On se trompe souvent, soit que l'acteur ne donne pas

tout ce qu'il promettait, soit que la scène modifie complètement son image théâtrale. Quand il s'agit de discerner le meilleur emploi qu'il sera possible de faire de qualités moyennes et tempérées, il vaut mieux choisir de modestes rôles de début, afin de laisser le tempérament de l'artiste se révéler et s'affirmer peu à peu. Quand on croit avoir affaire à un tempérament personnel d'une certaine valeur, il est préférable de mettre l'artiste aux prises avec un grand rôle, dût ce premier essai ne pas être couronné de succès, car le contraste même, entre le rôle qu'il remplit et sa personnalité scénique, mettra celle-ci en pleine lumière et lui permettra de s'affirmer au grand jour de la rampe. Dans ce cas, même après un début malheureux, un directeur avisé aura la certitude d'avoir mis la main sur un artiste hors ligne et il aura du même coup déterminé vers quels rôles l'incline son tempérament.

Une troupe, quelque nombreuse qu'elle soit, présente toujours des lacunes, ce qu'on comprendra aisément après les explications qui précèdent. C'est pourquoi il se présente dans l'histoire d'un théâtre des périodes pendant lesquelles telle pièce ne produit pas tout l'effet qu'on en devrait attendre et quelquefois ne peut absolument pas être reprise. Souvent il se passe dix ans, vingt ans même, pendant lesquels un groupe de pièces ne peut être remonté avec succès, par suite du manque d'un acteur d'un certain tempérament. Cela se fait surtout sentir dans les pièces modernes, et cela tient à l'hétérogénéité des rôles qui tend et

tendra à s'accuser de plus en plus. L'art dramatique suit en cela l'évolution de la vie moderne, et de même que dans le monde chacun prend une personnalité de plus en plus distincte, de même dans le théâtre qui reflète le monde les rôles augmentent en nombre à mesure qu'ils se différencient les uns des autres. Et même, c'est par une sorte de tendance philosophique instinctive que les auteurs se laissent si facilement aller à composer des pièces entières pour tel acteur ou pour telle actrice. Ils profitent habilement d'une personnalité distincte et très particulière que leur offre bénévolement la nature, qu'ils s'ingénient à développer et à pousser dans ses différents sens, et ils composent toutes leurs pièces en vue d'une personnalité théâtrale que le hasard probablement ne leur offrira pas une seconde fois. C'est surtout dans les théâtres de genre que ce système tend à prévaloir, et on arrive réellement à produire sur le public des impressions piquantes et originales; mais le danger est dans la répétition trop souvent renouvelée du même procédé. Pour arriver à satisfaire le public et pour prévenir en lui la satiété, il faudrait un peu plus souvent casser et remplacer le joujou dont on l'amuse.

Cette hétérogénéité de l'art a pour conséquence une différenciation de plus en plus grande entre les images initiales des personnages du théâtre moderne; et, par suite, un acteur devient de moins en moins apte à remplir avec succès un grand nombre de rôles : son image s'associe avec des groupes de rôles de plus en plus restreints. D'où résulterait la nécessité d'accroître

indéfiniment le nombre d'acteurs composant une troupe de théâtre. Cette nécessité a pour conséquence immédiate : premièrement, la disparition des troupes de province ; deuxièmement, la fusion en une seule de toutes les troupes existant à Paris ; troisièmement, l'exploitation des théâtres de province par les troupes de Paris. La première conséquence s'est aujourd'hui entièrement réalisée : les quelques troupes qui résistent encore se ruinent ou se ruineront. Le moment approche où il n'y aura plus un seul théâtre de province vivant de sa vie propre. La seconde conséquence se fait déjà sentir. Les acteurs, pour la plupart, ne contractent plus que des engagements temporaires, qui se restreignent souvent à l'exploitation d'une pièce. Les acteurs passent d'un théâtre à l'autre sans se fixer définitivement. Les directeurs font des emprunts quotidiens aux troupes de leurs confrères : d'où naît une tendance naturelle à mettre en commun leurs ressources, c'est-à-dire leurs théâtres, leurs capitaux, leurs acteurs, leurs décors et leur matériel. La troisième conséquence a porté tous ses fruits : troupes d'hiver, troupes d'été, troupes de villes d'eau ou de villes de jeu, toutes s'organisent à Paris au moyen des disponibilités existantes en personnel et en matériel.

Quelles sont maintenant les conséquences de cette hétérogénéité sur l'art théâtral. Produit de l'analyse, elle pousse les artistes dans la voie de l'analyse. Les images ou idées, de générales qu'elles étaient, se décomposent en images ou idées particulières ; celles-ci

se différencient les unes des autres par des caractères qui, négligés jadis ou habilement fondus dans l'ensemble, s'accusent et prennent un relief inattendu: De là un travail incessant des comédiens pour mettre en saillie ces traits particuliers et spéciaux ; de là, la recherche du détail et par suite l'introduction de plus en plus fréquente du réel. Dans la comédie de Molière, pour prendre un exemple, l'argent ne s'est pas encore incarné dans un personnage spécial ; mais au XVIII° siècle nous voyons se dessiner l'image du financier. Aujourd'hui cette image, beaucoup trop générale pour nous, s'est décomposée et nous fournit les images du banquier, de l'agent de change, du quart d'agent de change, du boursier, du coulissier, etc. Ce qui distingue ces personnalités, issues d'une personnalité plus générale, ce sont, non des différences essentielles, mais des différences de surface, des détails pris sur le vif de la société actuelle, des traits de mœurs particulières. L'esprit d'analyse du comédien est obligé de s'affiner ; il creuse ses personnages, se met en observation, à l'affût des types particuliers qui se croisent sous ses yeux ; et, quand il monte sur la scène, il ressemble souvent à tel que nous venons de coudoyer une heure avant d'entrer au théâtre. Ce n'est plus le portrait à l'huile, peint largement, qui doit la flamme de la vie au tempérament de l'artiste : c'est l'implacable photographie qui fouille les rides, exagère les défauts et grossit les plus charmants détails.

De là, pour le comédien, naît une certaine ten-

dance à devenir caricaturiste, tendance qui s'affirme surtout dans les théâtres de genre. En outre, comme le nombre de représentations des pièces à succès a décuplé, et que telle qu'on aurait jouée autrefois une cinquantaine de fois arrive souvent aujourd'hui à la trois-centième représentation, il s'ensuit que cette répétition forcée des mêmes rôles tend à déformer le talent de l'artiste et à transformer en traits permanents des traits qui ne devraient être que passagers. Le comédien, malgré lui, sans d'ailleurs qu'il en ait conscience, est la proie d'une personnalité qu'il revêt trop souvent et dont la nature composée se substitue peu à peu par l'habitude à sa propre nature. Il arrive même un moment où l'acteur a perdu toute faculté de création nouvelle, et semble absorbé dans un rôle unique dont il ne pourra désormais se débarrasser, car il en a pris définitivement la ressemblance, la voix, le port, les allures, les manières et jusqu'aux tics particuliers. C'est la vengeance de l'art.

CHAPITRE XXXV

Complexité de la mise en scène moderne. — *L'Avocat Patelin ;
Bertrand et Raton ; Pot-Bouille ; la Charbonnière.* — Invasion
du réel. — Du procédé. — Retour nécessaire au répertoire
classique.— Son influence sur le talent des acteurs.— Nécessité
des théâtres subventionnés.

L'hétérogénéité, il faut en faire l'aveu, conspire en
faveur de l'école réaliste. Je ne sais si celle-ci se rend
bien compte de l'arme puissante que les révolutions
de l'esprit remettent entre ses mains. On peut le
croire, car elle pousse furieusement à l'envahissement
de la scène par le réel, et elle n'y réussit que trop bien.
Cette année, on a remonté à la Comédie-Française
Bertrand et Raton, dont un des actes se passe dans le
modeste magasin de soieries de Raton Burgenstaf.
Une décoration peinte suffit à l'amoncellement modéré
des étoffes, un comptoir de chêne s'étale sans orgueil,
un escalier de bois conduit au logement du gros
marchand de la Cour, et dans la boutique même
s'ouvre la porte de la cave : mise en scène très justement appropriée au théâtre de Scribe. Que nous
sommes déjà loin cependant des tréteaux sur lesquels,

dans l'*Avocat Patelin*, maître Guillaume vient étaler ses pièces de draps! Or la veille du jour où vous avez vu *Bertrand et Raton,* vous aviez pu voir *Pot-Bouille* à l'Ambigu et admirer le magasin des Vabre avec son élégant escalier en spirale, avec ses commis, ses acheteuses qu'un équipage réel attend à la porte; et le lendemain vous avez peut-être vu *la Charbonnière* à la Gaîté. Là se trouvait transplanté et formant décor l'escalier monumental d'un des plus grands magasins de Paris, spectacle extraordinaire pour les yeux, présentant l'encombrement et l'affolement d'un grand jour de vente, la presse des acheteurs, la foule des commis, un étalage savamment fait dans les règles du genre, les comptoirs, les caisses, et, dans l'angle de la décoration, un ascenseur, inutile à l'action, mais montant et descendant alternativement dans sa lente majesté, et semblant être l'organe respiratoire de ce mastodonte industriel.

On se demande, non sans inquiétude, où s'arrêtera la mise en scène? Sans doute, il y a des limites qu'elle ne pourra franchir, mais elle continuera à empiéter de plus en plus sur le domaine littéraire et déjà l'action qui relie tous les tableaux d'un drame est ténue et bien fugitive. Un obstacle qu'il lui faudra tourner est précisément la grandeur de la scène. En faisant monter les humbles et les déshérités sur le théâtre, en étalant à nos yeux les misères physiques et morales des dernières classes de la société, elle ne pourra rapetisser la scène à la taille d'une mansarde ou d'un bouge. Quoi qu'elle fasse, la chambrette de

Jenny ou la hutte du chiffonnier sera toujours plus grande que le salon d'un ministre. Toutefois la complaisance du public est admirable, et son imagination, dont l'école réaliste sera forcée d'accepter le secours, consentira à ramener la grandeur de la scène aux proportions que désirera l'auteur : l'espace et le temps resteront toujours au théâtre forcément conventionnels.

Mais l'hétérogénéité des rôles continuera à s'accentuer, et c'est là qu'est le danger croissant de l'art dramatique ; car, si l'on veut appliquer sa pensée à suivre cette progression ininterrompue, on verra peu à peu l'art descendre des hauteurs morales où règnent les idées générales, s'abaisser de plus en plus à mesure que les images se revêtiront de caractères plus particuliers, s'étendre à toutes les réalités, s'émanciper de toutes les conditions de règle, de choix, d'élection, et aller finalement s'absorber et disparaître dans la vie elle-même. C'est qu'en effet la croissance constante de l'hétérogénéité a pour limite extrême l'anéantissement de l'art. D'autres plus complaisants diront que ce sera la vie qui, en absorbant l'art, en recevra une beauté nouvelle. C'est bien loin pour décider. Mais d'ici là, quoi qu'il arrive, l'art dramatique aura ses jours d'épreuve. En ressortira-t-il rajeuni ? C'est une grave question que nous examinerons dans les derniers chapitres de cet ouvrage.

Nous entrons à peine dans la voie fatale, et c'est d'hier que l'antique homogénéité se désagrège : elle n'est pas encore réduite à l'état de poussière drama-

tique. D'ailleurs, si l'art nouveau est plein de dangers, il n'est pas toujours sans charmes, et nous nous laissons volontiers séduire de plus en plus par tous les traits, si exigus qu'ils soient, qui portent l'empreinte de la vérité. Nous-même, nous nous apercevons que notre esprit est moins homogène que celui de nos pères et qu'il est en proie à l'esprit d'analyse. Nous goûtons donc un art que nos pères n'auraient pas apprécié, et, en dépit de son infériorité, nous éprouvons des charmes secrets à pénétrer dans les replis des êtres et des choses. Malheureusement l'apparent et le matériel nous distraient de l'âme humaine : à trop partager son cœur, on abaisse l'idée que l'on se faisait de l'amitié. Au théâtre, l'artiste vise un but moins élevé ; il a mis l'idéal à sa portée. Mêlé à la foule, il imite Malherbe qui allait étudier sa langue au port au foin, et, à la poursuite du réel, il saisit la vérité partout où il la rencontre, dans les assommoirs aussi bien que dans les alcôves des femmes perdues. Certes il y fait des trouvailles originales ; et il met en saillie les caractéristiques de tous ces personnages nouveaux dans le monde de l'art et jusqu'à celles même des métiers les moins avouables. Je ne méprise nullement l'effort de l'artiste en quelque sens qu'il s'exerce ; cet effort n'est ni vain ni puéril, mais c'est l'histoire des chercheurs d'or : après avoir épuisé les mines aux filons éblouissants, ils tamisent la poussière d'or mêlée au limon que charrient les fleuves.

Peu à peu le métier dramatique s'encombre de formules qui vont en se compliquant de plus en plus, et

les règles d'autrefois se réduisent à une foule sans cesse grossissante de procédés. C'est là qu'est le danger immédiat ; car l'homme est l'esclave des choses plus qu'il ne le croit. Son physique et jusqu'à son moral, jusqu'à son intelligence, sont des matières plastiques qui prennent aisément la forme des moules où il les enferme. Le réel des pièces modernes disloque le talent des comédiens ; et quelques-uns gardent à perpétuité une souplesse d'acrobate. Dans l'intérêt de l'art moderne, dans l'intérêt même des plaisirs du spectateur, il est nécessaire de mettre un frein à cette poursuite aveugle du réel, et surtout à son influence sur le théâtre. Or il y a un remède efficace à la dégénérescence théâtrale qui nous menace ; et ce remède c'est le retour fréquent au répertoire classique. Nous avons parlé plus haut de son influence sur le goût public, de son importance au point de vue du plaisir le plus pur qu'il nous soit donné d'éprouver au théâtre. Nous n'y reviendrons pas ; mais il nous reste à dire un mot de son influence sur le talent des comédiens et de son importance au point de vue du métier dramatique.

Si le lecteur a suivi avec quelque attention ce que nous avons dit sur la manière dont l'acteur procède à la composition d'un rôle, sur l'image initiale qui se dresse dans son esprit et sur toute la série d'images associées, il se rappellera que ces images seront d'autant plus marquées de traits particuliers que le personnage dont il revêt la personnalité est un type moins général. En suivant le développement historique du

théâtre, qui se conforme aux révolutions sociales, on voit les types de théâtre se multiplier et se compliquer à mesure qu'on s'approche de l'époque actuelle, et au contraire diminuer et se simplifier à mesure qu'on remonte dans le passé. Plus les types sont généraux, et c'est le cas de la tragédie et de l'ancienne comédie, plus les images initiales sont générales. Pour traduire sur la scène les personnages classiques, le comédien doit donc éviter de marquer son attitude, son jeu, sa diction de trop de détails particuliers et caractéristiques, car il n'a que fort rarement à tenir compte des rapports du physique ou du moral avec une fonction sociale, une profession déterminée, une manière particulière de vivre. Tout le matériel, tout l'accidentel et le circonstanciel de la vie réelle n'entrent que pour fort peu de chose dans la représentation des personnages classiques. Ce sont surtout des passions héroïques ou criminelles et de grandes infortunes dans la tragédie, des vices et des travers généraux dans la comédie, qui demandent à être traitées synthétiquement, tandis que le théâtre moderne exige du comédien un esprit d'analyse toujours en éveil. La tragédie de Corneille et de Racine et la comédie de Molière commandent donc, sans appuyer ici sur l'étude psychologique des rôles, une grande largeur de diction, une élocution très nette dégagée des à peu près de la conversation courante, une science du geste d'autant plus grande qu'il est plus rare et qu'il a un rapport plus étroit avec le texte poétique, une attitude qui n'a jamais le droit d'être vulgaire ou qui, dans l'empor-

tement même des passions, ne doit jamais manquer de dignité. Les acteurs qui abordent ces rôles sont obligés d'exercer sur eux une contrainte sévère, de maîtriser tout mouvement qui pourrait trahir leur personnalité moderne, de tenir enfin leur être tout entier sous la dépendance de la passion dont ils prennent le langage ou du caractère général aux impulsions duquel se plie l'action dramatique.

Largeur, simplicité, sobriété, mais précision dans les effets, telle est la loi de composition de tous les rôles classiques. Il n'y a pas de meilleure école pour les comédiens ; et c'est l'influence permanente de l'ancien répertoire qui fait la supériorité incontestable de la Comédie-Française sur tous les autres théâtres. Tour à tour, entre les représentations d'une pièce moderne qui doit garder l'affiche pendant trois ou quatre mois, chaque sociétaire reprend la tunique d'Hippolyte ou les rubans verts d'Alceste, reforme son corps, son attitude, sa démarche, ses gestes à la sévérité sculpturale de l'antique ou à l'aisance aristocratique du grand siècle, et accorde de nouveau son oreille aux harmonies du vers de Racine ou aux larges mouvements aisément cadencés de la prose de Molière. Les comédiens qui passent par ces épreuves se corrigent ainsi incessamment du maniéré, du cherché, des gestes inconscients et des défauts de diction inhérents à la conversation courante. Quand ils abordent les rôles du théâtre moderne, ils en élargissent les effets, les haussent en quelque sorte d'un ton, et ne sont pas sans influence sur les auteurs qui écrivent

pour eux et qui par suite élèvent leur idéal et celui même de la foule qui les applaudit.

C'est par le commerce qu'elle entretient avec les grands écrivains du XVIIe siècle que la Comédie-Française maintient dans sa troupe d'élite les belles traditions et les principes les plus élevés de l'art dramatique, qu'elle agit à son tour sur les productions de l'esprit, et qu'elle exerce une influence intellectuelle et morale, non seulement sur la société française, mais encore sur l'Europe entière et sur tout le monde civilisé. C'est presque toujours à son école, au moins indirectement, que se sont formés les comédiens qui vont secouer le rire sur notre triste univers, et prouver par leur présence sur tous les points du globe l'universalité de la langue française et le charme encore triomphant de l'esprit français.

Concluons donc que dans notre société démocratique, où le nombre tuera l'idéal, s'il n'est conquis par lui, le maintien du répertoire classique à l'Odéon et à la Comédie-Française (joint à une réformation urgente de l'enseignement du Conservatoire) est en quelque sorte une mesure de rénovation sociale, de relèvement intellectuel et moral et de salut artistique. Mais ce n'est que par de larges subventions qu'on peut leur imposer le maintien de ce répertoire, qui exige des sacrifices permanents et d'incessants labeurs. Le jour où le Corps législatif, dans un esprit d'ignorance ou d'aveuglement, supprimerait ou diminuerait seulement ces subventions, il porterait du même vote un coup funeste à l'art français; il assu-

rerait à bref délai l'envahissement de tous les théâtres par les adeptes les moins scrupuleux de l'école réaliste et tarirait à l'avance dans les yeux de nos enfants la source des plus douces larmes qui se puissent verser ici-bas.

Abandonnons cette perspective heureusement lointaine et reprenons pied sur la scène. Rappelons que, parmi les acteurs qui, en dehors de la Comédie-Française, forcent l'admiration du public, les meilleurs sont ceux qui, au Conservatoire ou à l'Odéon, ont eu le bonheur de traverser le répertoire classique. Que ne peuvent-ils aller de temps à autre s'y retremper librement, y refaire leurs forces, s'y perfectionner dans l'art de bien dire; et, après avoir trop longtemps joué un personnage laid et vulgaire, que ne peuvent-ils, comme Mercure, s'en aller au ciel, avec de l'ambroisie, s'en débarbouiller tout à fait !

CHAPITRE XXXVI

Du rôle de la musique au théâtre. — La puissance musicale. — Le mélodrame. — Le vaudeville. — Évolution de l'art dramatique. — La musique devenue un personnage dramatique.

Dans ce chapitre et le suivant je voudrais, au point de vue de l'esthétique et de la mise en scène, dire quelques mots du rôle de la musique dans les représentations théâtrales. La musique est en soi un art complet, absolu, comme la poésie et comme la peinture, et ce n'est pas naturellement de cet art, considéré dans son ensemble, dont je puis avoir à m'occuper ici, non plus que des productions de cet art qui sont fondées sur le plaisir propre de l'oreille. Mais la musique tient dans son empire l'expression des sentiments, et en dehors du charme qu'elle exerce sur l'oreille, ou conjointement avec lui, elle provoque dans tout notre être, toujours par l'intermédiaire de l'oreille, un ébranlement qui se propage dans tout le système nerveux, et qui détermine en nous des états généraux identiques à ceux que nous éprouvons dans la tristesse, dans la joie, dans l'enthousiasme, dans la lan-

gueur, dans l'attendrissement, etc. Associée en nous-mêmes avec tous les sentiments que notre âme est capable d'éprouver, elle a le merveilleux pouvoir, en nous replaçant dans les mêmes conditions d'ébranlement nerveux, de les rappeler, de les faire renaître en nous, de troubler et de bouleverser tout notre être par le mouvement qu'elle imprime aux ondes nerveuses qui le parcourent. Bien des conditions contribuent à l'effet que produit sur nous la musique : la qualité des sons, leur hauteur, leur timbre, les rapports mélodiques des sons successifs, les rapports harmoniques des sons simultanés, le mouvement, le rythme, etc. Mais ne considérons ici que la hauteur des sons; le reste s'y ajoute naturellement et multiplie ou affaiblit, en tout cas modifie profondément l'effet produit par la hauteur.

Quand nous parlons, les syllabes successives que nous prononçons sont à des hauteurs diverses; pour y monter ou pour en descendre, notre voix se traîne rapidement de l'une à l'autre, et, ne franchissant pas d'un bond les intervalles qui les séparent, ne se fixant d'ailleurs à aucune des hauteurs qu'elle effleure, ne nous fait éprouver que des sensations sonores, mais non musicales, aucun des sons émis ne pouvant se rapporter exactement à une gamme quelconque. Sans doute certaines voix nous semblent et sont en effet plus musicales que d'autres; sans doute dans le langage d'un acteur, et surtout d'une actrice, il passe instantanément des syllabes qui ont une réelle puissance musicale et nous font tressaillir comme un coup

d'archet ; mais nous devons voir ici le phénomène dans sa généralité et nous sommes fondés à dire que, dans le langage parlé, les sons, en dehors des idées qu'ils expriment, ne nous causent que des sensations musicales très légères, et par conséquent ne déterminent en nous que des sentiments très fugitifs. Au contraire, dans le chant, l'effort que fait le chanteur pour tenir le son à une hauteur exactement musicale détermine en nous un ébranlement nerveux identique et correspondant et fait vibrer notre être à l'unisson de celui du chanteur. Ainsi quand la voix passe du langage parlé au chant, l'auditeur passe d'états non persistants et très légèrement sentis à des états persistants et profondément sentis.

Cela étant bien compris, voyons quel était jadis le rôle de la musique dans les représentations dramatiques. Deux genres faisaient alors un emploi constant de la musique, c'était le mélodrame et le vaudeville. Le mélodrame est un drame dont les situations pathétiques sont annoncées, soutenues et renforcées par la musique. C'est l'orchestre seul qui fait ici l'office de multiplicateur. Quand la situation est de nature à faire éprouver au spectateur un sentiment quelconque, l'orchestre s'en empare, ajoute à la sensation éprouvée toute la puissance musicale, détermine dans l'être du spectateur un ébranlement nerveux, jette l'âme dans un trouble profond et la tient sous l'empire d'un sentiment assez intense pour qu'elle ne puisse se soulager que par les larmes du poids qui l'oppresse. Telle est l'esthétique du mélodrame. La musique y vient donc

en aide au pathétique ; mais, point important à noter, elle reste complètement en dehors de l'action. C'est un moyen d'agir sur le système nerveux du spectateur, qui ne fait pas partie intégrante du drame ; et si, par impossible, on pouvait concevoir un rapport entre un courant électrique et les ondulations nerveuses corrélatives de nos sentiments, on pourrait parfaitement dans les mélodrames remplacer l'orchestre par une pile électrique.

Dans le vaudeville, l'union de la musique et de l'action est plus intime. Un vaudeville est une comédie mêlée de couplets. La musique y fait encore, comme dans le mélodrame, office de multiplicateur et d'amplificateur. L'orchestre souligne les situations qui tournent au sentiment, facilite aux acteurs le passage du langage parlé au chant, et en les accompagnant renforce leur puissance d'action sur l'âme du spectateur. Quant aux personnages, lorsque la situation détermine en eux l'apparition d'un sentiment de tristesse ou de joie, le chant qui succède chez eux au langage parlé donne à leur voix une qualité musicale corrélative de nos sentiments, et ajoute à la valeur de l'idée, exprimée par le couplet, l'expression intense qu'un genre aussi léger ne comporterait pas et que la musique ajoute sans transition, sans effort, par l'effet seul de sa puissance propre. Dans le vaudeville, la musique est donc un multiplicateur du sentiment qu'éprouvent ou qu'expriment les personnages. Mais, qu'on le remarque, elle n'a aucun pouvoir sur eux-mêmes ; c'est un procédé accessoire d'expression

qu'emploie l'auteur, aidé du musicien, pour donner à ses personnages plus d'action sur l'âme des spectateurs. Si la musique n'est plus ici, comme dans le mélodrame, en dehors du spectacle, elle n'en reste pas moins en dehors de l'action dramatique.

L'ancien vaudeville était presque toujours une pièce gaie, aimable, dans laquelle çà et là une pointe de sentiment, née de l'action, était habilement saisie par l'auteur, qui fixait ce sentiment dans un couplet et au moyen de la musique en multipliait l'effet. Puis le dialogue vif, alerte reprenait, et le vaudeville continuait sans grande ambition littéraire, éveillant ainsi de temps à autre la sensibilité du public. Spectacle aimable, sans fatigue, plaisir mêlé d'un attendrissement délicat et modéré, comme il sied à un public qui n'a pas besoin d'être violemment secoué. La vie était alors plus facile et plus unie ; le spectacle était une récréation qu'on goûtait innocemment, un jeu dont on connaissait l'artifice et auquel on s'abandonnait sans arrière-pensée, pour le plaisir du jeu lui-même. Tous les hommes qui sont au déclin de leur vie ont connu le vaudeville dans toute sa gloire, surtout s'ils ont commencé de bonne heure à aller au théâtre, et ont conservé un souvenir ineffaçable des douces émotions qu'il leur a fait éprouver. Et cependant sa gloire aussi a passé. Aujourd'hui, le vaudeville est mort à jamais, et ses quelques soubresauts sont ceux d'une agonie qui se prolonge. Les hommes de ma génération le regrettent, mais c'est en vain qu'ils espèrent pour lui un retour de fortune. Ce ne

pourrait être que le résultat d'une mode passagère. Le vaudeville a vécu ; et il ne ressuscitera pas plus que le génie dramatique de Scribe.

Mais d'où vient la disparition de ce genre particulier de la littérature dramatique ? Est-elle due au hasard ? Est-elle le fait de la volonté déterminée de quelques auteurs ? Est-ce par caprice ou par ennui que le public s'en est détourné ? Je crois peu au hasard dans la destinée des choses et très peu à l'influence des hommes sur l'évolution de leurs idées et les modifications de leur goût. Nous nous développons sous l'empire de causes et de lois qui nous échappent, et nous savons aujourd'hui, par exemple, que nos langues, quels que soient les efforts souvent contraires des savants, naissent, se développent, s'épanouissent et meurent suivant des lois inéluctables. C'est dans ce cas l'ignorant qui est l'instrument inconscient de la nature, et tout ce que nous pouvons savoir ou deviner, c'est que les races humaines, leurs idées, leurs langues et leurs arts obéissent comme tous les êtres, comme les plantes elles-mêmes, dans leur lente évolution, aux mêmes causes premières et présentent aussi leur époque de germination, de croissance, de floraison et de mort. Mais nulle part ici-bas la mort n'est un anéantissement dans le sens exact du mot ; c'est une dissolution de parties, une désagrégation suivie d'une redistribution des éléments suivant de nouvelles combinaisons, en un mot, une transformation de matière et un transport de forces. Si donc le vaudeville a disparu, il faut y voir non une perte abso-

lue, définitive, mais une transformation dans la matière plastique du drame et un transport ainsi qu'une redistribution nouvelle de la force émotionnelle.

Et en effet, le vaudeville a disparu dans une évolution de l'art dramatique moderne, évolution qui a consisté en ce que la musique, d'extérieure et d'étrangère qu'elle était, est montée à son tour sur la scène et est devenue un personnage du drame. Jadis la musique était une puissance que le poète conservait dans la main, qu'il déchaînait directement sur le spectateur, renforçant ainsi les moyens dramatiques, et qu'il employait comme un résonnateur destiné à amplifier et à multiplier le pathétique. C'était toujours par rapport au drame une puissance objective. Aujourd'hui, la musique est devenue une puissance subjective; elle fait partie intégrante de l'action dramatique, et le point où s'applique directement cette force émotionnelle n'est plus dans l'âme du spectateur, mais dans l'âme même des personnages du drame. Art plus profond et plus élevé, puisque l'émotion que provoque en nous la musique n'est plus étrangère à l'action, mais au contraire naît en nous sympathiquement du trouble qu'éprouve l'être même du personnage et de l'état psychologique de son âme.

Il y a sans doute à cette révolution de l'art une cause profonde, qui semble être la nécessité d'une imitation plus transcendante de la vie et de l'être humain, au sein duquel s'opère la fusion de toutes les forces physiques, intellectuelles et morales. L'art dramatique avait jusqu'alors soustrait ses personnages

à toutes les forces naturelles qui assiègent l'homme et les avait uniquement soumis à l'empire des idées. La musique les soumet à l'empire des sensations. La révolution qui s'est opérée insensiblement et qui a fait pénétrer la puissance émotionnelle des sons dans le drame littéraire semble de même ordre que celle qui a fait pénétrer la puissance imaginative des idées dans le drame musical. De telles révolutions sont lentes et ne se font pas par de brusques changements à vue. Dans la nature, il en est de même : chaque goutte d'eau qui tombe ne laisse pas de trace visible, mais au bout d'un certain temps on s'aperçoit que le roc le plus dur s'est creusé sous l'effort incessant des gouttes d'eau. Dans l'art, on ne peut suivre pas à pas les progrès d'une évolution, mais on peut périodiquement mesurer le chemin parcouru. Aujourd'hui, on en sera frappé pour peu que l'on porte son attention sur ce point, il est incontestable que la musique joue un rôle considérable dans nos pièces de théâtre, et qu'elle y apparaît avec sa puissance propre. Tantôt elle agit directement sur l'esprit d'un personnage, tantôt elle prête sa voix à son âme émue et muette ; quelquefois, acteur elle-même dans le drame, elle évoque et dessine à nos yeux une image avec une puissance et une précision véritablement magiques et que n'atteindrait pas un récit littéraire. En un mot, la musique est devenue une puissance dramatique ; et, comme telle, elle s'associe à l'action, y contribue par l'émotion qu'elle développe dans le héros du drame, et transporte en nous l'émotion à laquelle il est en proie et

que sa voix serait lente ou impuissante à exprimer. Mais toujours elle fait partie intégrante du sujet ; elle en est en quelque sorte un personnage impalpable et invisible. C'est donc la façon dont les auteurs modernes comprennent la mise en scène de ce nouveau et poétique personnage qu'il nous faut éclaircir autant que possible par des exemples.

CHAPITRE XXXVII

De l'exécution musicale. — Des rapports de la musique avec l'action dramatique. — *Le Monde où l'on s'ennuie.* — Le théâtre de Victor Hugo. — *Lucrèce Borgia.* — *Ruy Blas.* — *L'Ami Fritz.* — Transport d'effet : *les Rantzau.* — *Les Rois en exil.*

Le premier résultat de cette révolution esthétique a été de proscrire l'orchestre des théâtres. Aujourd'hui, il a complètement disparu de la Comédie-Française, de l'Odéon, du Vaudeville et du Gymnase. Il n'a gardé sa place que dans les théâtres voués encore au mélodrame et dans ceux où l'on cultive les genres mixtes qui tiennent de l'opérette et de l'ancien vaudeville. La disparition de l'orchestre entraîne cette conséquence que, lorsque la musique doit jouer un rôle dans une pièce, ce sont les personnages eux-mêmes qui sont les exécutants, soit qu'ils chantent avec ou sans accompagnement, soit qu'ils jouent d'un ou de plusieurs instruments. Quand je dis que les personnages sont les exécutants, il faut ajouter que souvent ils ne sont que les exécutants apparents, ce qui suffit naturellement si l'acteur, qui est censé chanter ou jouer,

n'est pas sur la scène, mais ce qui aujourd'hui ne serait guère admis quand l'acteur est en scène. On le tolère encore quand il s'agit d'un instrument à cordes, lorsque, par exemple, dans le *Mariage de Figaro*, Suzanne accompagne sur la guitare la romance que chante le page ; mais une actrice qui ne serait pas musicienne ne saurait en général prendre un rôle comportant l'exécution d'un morceau de piano, tel que celui de Mlle de Saint-Geneix dans *le Marquis de Villemer*. Dans *Barberine*, le rôle peut être tenu par une actrice n'ayant pas de voix, puisque Barberine chante hors de la scène et peut être remplacée par une cantatrice. Il en est à peu près de même du rôle de François Ier dans *le Roi s'amuse*.

Le rôle de la musique dans l'action dramatique est multiple, mais tend toujours à produire un effet d'accord ou de contraste, et à mettre en évidence les sentiments les plus secrets et les plus profonds de l'âme humaine. Nous allons passer en revue quelques exemples qui feront ressortir clairement l'emploi que les auteurs modernes ont fait de la musique, soit dans le drame, soit dans la comédie. Prenons les effets les plus simples, d'abord, ceux qui résultent uniquement du caractère de la musique, et de son rapport avec le sentiment d'un personnage. Au premier acte du *Monde où l'on s'ennuie*, lorsque le sous-préfet et sa femme sont introduits et se trouvent seuls dans le salon de la duchesse de Réville, la jeune sous-préfète s'approche du piano ouvert et se met à jouer un air d'opérette. Cet air est représentatif, par son

caractère, de l'humeur enjouée de la jeune femme et de la gaieté du nouveau ménage. Survient un domestique : au moment d'être surprise, la sous-préfète passe habilement de ce motif léger à un thème de musique classique, qui est, lui, représentatif du sérieux affecté que tous deux croient devoir garder dans le monde où ils font leur entrée. Voilà donc immédiatement les deux personnages connus du public pour ce qu'ils sont et pour ce qu'ils veulent paraître, en même temps qu'est parfaitement déterminé le caractère du monde où va se nouer et se dénouer l'intrigue de la comédie. La musique est donc ici chargée de l'exposition dramatique et élevée au rang de confident. Elle facilite singulièrement à l'auteur la mise en marche de l'action, et évite aux personnages l'ennui de faire et au public celui d'entendre l'exposé de leurs sentiments les plus intimes. C'est d'ailleurs là un des rôles les plus fréquents et des moins complexes de la musique. Dans la même pièce, la jeune fille, jalouse et nerveuse, raye le piano d'un geste sec et fiévreux ; et les sentiments qui l'agitent se dévoilent instantanément. Ici l'intervention musicale passe au rôle d'excitateur dramatique, puisque c'est elle qui dévoile aux autres personnages le trouble profond de la jeune fille. Si nous nous transportons au cinquième acte d'*Hernani*, au moment où doña Sol voudrait entendre s'élever le chant du rossignol au milieu de cette belle nuit nuptiale, c'est le son inattendu du cor qui résonne au milieu de la solitude de la nuit et vient rappeler à Hernani qu'il est l'heure

de mourir. Ici le cor a une signification exacte et déterminée : c'est la voix même de Ruy Gomez, dont il évoque l'image menaçante aux yeux des spectateurs. C'est le cor qui déchaîne la mort dans cette nuit promise à l'amour et qui précipite le dénouement tragique. Mais on peut à peine dire que dans ce dernier cas il s'agisse d'une intervention musicale, car celle-ci est réduite à un son. Les cas précédents sont beaucoup plus nombreux au théâtre, et se ramènent tous à une jeune fille ou à une jeune femme révélant au public l'état de son âme par le choix de la musique qu'elle joue ou de la romance qu'elle chante. Les exemples que l'on pourrait citer sont innombrables. Dans tous les cas, la musique n'a pas d'influence directe sur le spectateur ; elle puise sa puissance émotionnelle dans l'âme du personnage qu'elle traverse avant d'arriver à celle du spectateur.

Victor Hugo a eu dès longtemps l'intuition du rôle nouveau qu'est appelée à jouer la musique au théâtre et l'a souvent introduite dans ses œuvres dramatiques. Qui ne se souvient de l'effet saisissant du *De profundis* qui glace d'effroi Gennaro et ses compagnons, à la fin du festin où Lucrèce Borgia vient de leur faire verser du poison ? Au premier et au second acte de *Marie Tudor*, la même romance chantée par Fabiani, qui s'accompagne sur une guitare, est employée comme une poétique formule d'amour. La musique est ici la caractéristique de la passion qui a jeté Fabiani aux pieds de la reine. Mais dans cet exemple la romance de Fabiani, quoiqu'elle résulte phy-

siologiquement, de l'état d'un cœur qui éprouve le besoin d'épancher son bonheur, ne joue que le rôle d'un *aparté* musical et n'est en quelque sorte qu'une confidence faite directement au public. Dans *Lucrèce Borgia*, au contraire, le *De profundis* ne nous émeut si profondément que parce qu'il terrifie les personnages du drame. Voilà le véritable emploi de la musique au théâtre. Nous éprouvons sympathiquement l'effroi de Gennaro, mais c'est sur lui que tombe directement la sensation musicale : c'est dans son âme que se joue le drame affreux dont nous attendons, haletants, la péripétie suprême ; et c'est, les yeux fixés sur lui et participant à toutes les poignantes émotions qui le traversent, que nous suivons d'une oreille attentive les versets du chant lugubre qui se rapproche.

Ruy Blas, au second acte, nous offre encore un bel exemple d'intervention musicale. Au moment où la reine, émue d'un amour inconnu qu'elle sent monter jusqu'à elle, exhale en tristes plaintes l'ennui que lui causent sa solitude et son royal esclavage, des lavandières passent en chantant dans les bruyères et leurs voix qui meurent en s'éloignant jettent dans son âme des paroles enflammées d'amour. Considéré en dehors de l'action dramatique, le chant des lavandières n'aurait pour le public que le charme d'une poésie pleine de délicatesse et de fraîcheur et ne lui apporterait qu'un plaisir purement poétique et musical, mais il devient d'une ineffable tristesse en passant par l'âme de la reine. C'est sa propre émotion, crois-

sant pendant tout le temps que dure la chanson des lavandières, qui se communique à nous sympathiquement. Ce n'est pas la musique qui fait couler nos larmes, ce sont celles qui tombent goutte à goutte des yeux et du cœur de la reine.

Nous pouvons déjà remarquer que la meilleure manière de mettre en scène la musique, c'est d'en masquer l'exécution et de soustraire les exécutants aux yeux du public. Il ne faut pas, en effet, que l'exécution musicale puisse nous distraire de l'émotion que la puissance des sons musicaux n'est que médiatement destinée à faire naître en nous. Et cela se conçoit, puisque l'intérêt n'est pas, en ce cas, dans le personnage qui chante, mais dans le personnage dont les sentiments s'épanouissent au contact de la sensation musicale.

L'Ami Fritz nous offrira encore un exemple remarquable de l'emploi de la musique au théâtre, emploi trois fois renouvelé et chaque fois d'une manière différente. Au commencement du deuxième acte, au moment du départ des moissonneurs pour les champs, se place la chanson de Sûzel, dont le chœur reprend le dernier vers :

Ils ne se verront plus !

Le chant de Sûzel se trouve amené naturellement dans la pièce, et cependant, en dehors de l'effet touchant qu'il prépare pour la fin de l'acte, il n'offre guère que l'intérêt de l'exécution musicale, puisque Sûzel est en scène; et à la Comédie-Française cet

intérêt est, il est vrai, très vif parce que l'actrice qui remplit ce rôle a une remarquable diction, aussi large et aussi pure quand elle chante, même sans accompagnement, que lorsqu'elle parle. Néanmoins, cette première scène de l'acte prépare surtout la dernière. En effet, quand Sûzel aperçoit de loin la voiture qui emporte Fritz, Fritz qui fuit éperdu, croyant guérir ainsi son inguérissable blessure, elle tombe anéantie sur un banc, et au même moment le chœur des moissonneurs, qui regagnent lentement la ferme, fait entendre de nouveau le dernier vers de la chanson de Sûzel, qui est ici d'une indicible mélancolie :

<blockquote>Ils ne se verront plus !</blockquote>

Ce chœur entendu dans le lointain semble le gémissement de la nature entière, qui pleure le cœur brisé de la pauvre fille et son bonheur détruit. Que pourrait dire Sûzel et quelles paroles vaudraient l'éloquence de cette phrase musicale, qui arrive au public grossie de tous les sanglots qui gonflent le cœur de l'abandonnée? C'est là une belle fin dramatique, où, il est vrai, le sentiment l'emporte sur l'idée, mais qui est conforme à l'esthétique du drame moderne.

Le premier acte de l'*Ami Fritz* présente un emploi de la musique plus remarquable encore, parce qu'il est plus rare : il s'agit de l'émotion produite uniquement par un morceau de musique instrumentale. Après une minutieuse exposition, dont tous les détails font ressortir l'épicurisme de Fritz et son égoïsme de vieux garçon, on s'est mis à table, et ce repas de

gourmand, digne couronnement de toute cette exposition, un instant interrompu par l'arrivée de Sûzel, se continue, les vins les plus fumeux succédant aux plats les plus succulents, lorsque soudain résonne un coup d'archet : c'est le violon du bohémien Joseph, qui tous les ans, le jour de la fête de Fritz, vient avec quelques-uns de ses compagnons exécuter un morceau sous les fenêtres de son ami. Les trois convives s'arrêtent, lèvent la tête et prêtent l'oreille à la voix vibrante des instruments à cordes. A ce moment, les dix-huit cents spectateurs qui emplissent la salle sentent l'âme de Fritz s'ouvrir aux accents pathétiques des instruments à voix humaine, et tout ce qu'il a fait de bien, de bon, de juste dans sa vie remonter à son cœur, et le reparer de sa beauté morale au milieu de cette scène de vulgaire sensualité. En même temps, l'âme de Fritz, soustraite soudain aux liens matériels de son existence, s'élève et s'unit, dans une commune émotion, avec celle de Sûzel que la belle musique fait toujours pleurer. L'attendrissement qu'éprouve le public ne lui vient pas directement des instruments, mais de la profonde émotion dont ceux-ci troublent l'âme de Fritz et celle de Sûzel. C'est là un très bel exemple du rôle pathétique que peuvent remplir des instruments à cordes dans le drame ou dans la comédie.

Une autre pièce des mêmes auteurs, *les Rantzau*, présente un curieux exemple de la musique employée comme ressort dramatique ; mais cette fois l'exemple est bizarre, plus peut-être qu'il n'est heureux. La

musique, en effet, y joue un rôle ingrat et n'a d'autre mérite, aux yeux de Jean Rantzau chez qui se donne un petit concert improvisé, que celui d'être un bruit désagréable et agaçant pour Jacques Rantzau. Jean insiste sur le but qu'il se propose et qu'il atteint, car soudain la colère de Jacques se traduit par le vacarme de sa batteuse qu'il fait mettre en mouvement. Les auteurs se sont trompés sur la mise en œuvre du ressort musical. Sans me préoccuper de l'action du drame, je dirai que c'est le tableau contraire qu'ils auraient dû présenter. L'intérêt dramatique de la scène aurait dû être dans la colère de Jacques Rantzau, et c'est le concert que lui donne son frère Jean qui aurait dû être placé hors de la scène. Il y a eu transposition d'effets. C'est à l'agacement progressif de Jacques que le public aurait dû participer, et non pas au concert qui n'a par lui-même aucun charme musical et qui n'est qu'un ressort ayant précisément le défaut d'être trop apparent. Ce qui doit toujours être mis au premier rang, sous les regards des spectateurs, c'est le personnage sur qui doit s'exercer l'action musicale.

Je ne puis résister au désir de citer un bel et dernier exemple, tiré d'une pièce toute moderne et essentiellement parisienne, *les Rois en exil,* que des susceptibilités politiques ont arrêtée trop tôt pour le plaisir de ceux qui sentent l'intérêt artistique qu'offrent tous les ouvrages de M. Daudet. C'est jour de grande soirée chez la reine d'Illyrie; sous l'apparence d'un bal, il s'agit d'une réunion politique où

vont se prendre des résolutions viriles. On attend le roi, celui en qui se résume les espérances de tout un parti. Soudain sur l'escalier d'honneur, supposé en dehors de la scène, éclate la marche nationale illyrienne. Au son de cette musique guerrière, tous les courages s'affermissent ; les cœurs se haussent et volent au-devant de ce roi qui s'apprête à tirer l'épée pour ressaisir sa couronne. C'est l'entrée triomphale d'un héros, d'un conquérant, du représentant et du sauveur de la monarchie. Tout ce que les accents de cet hymne national remuent chez la reine et chez ses fidèles de beau, de patriotique, de chevaleresque évoque dans l'imagination des spectateurs une figure noble et sans tache, une sorte d'archange royal prêt à couper les sept têtes de la Révolution de son épée flamboyante. C'est après quelques instants remplis d'une ardente espérance, sous tous les regards du public et sous ceux de la reine déjà anxieuse, que paraît enfin le roi. L'effet est foudroyant, implacable. Christian, le regard terne, la démarche légèrement avinée, entre, inconscient de l'écroulement définitif de sa fortune royale, hébété au milieu d'un désastre que rien ne peut plus conjurer. L'effet de contraste est irrésistible, entre ce viveur fatigué, ce protecteur de filles, protégé lui-même par des usuriers, et la figure de roi que la marche nationale illyrienne avait annoncée et parée d'avance d'une héroïque majesté.

Après ce dernier exemple, il ne nous reste plus qu'à ajouter quelques mots de conclusion sur ce sujet. Il ne serait pas impossible que l'introduction de la puis-

sance musicale dans le drame moderne eût pour cause initiale une influence germanique. Mais, à en juger d'après l'*Egmont* de Gœthe, le génie allemand accorde à la musique une puissance idéale et imaginative qu'elle ne peut avoir que dans l'opéra où le poète y ajoute un sens littéraire. Le génie français, fait essentiellement de clarté, n'a pas suivi le génie allemand qui lui avait peut-être suggéré cette tentative, et pour lui la puissance dramatique de la musique ne réside que dans la propriété qu'elle possède d'éveiller, de propager et d'exalter les sentiments.

CHAPITRE XXXVIII

Décadence de l'art dramatique. — Des conventions dans l'art classique. — Grandeur de l'art idéal. — De l'évolution démocratique. — Caractère de la sensibilité du public. — Son jugement artistique. — De l'école réaliste. — De l'esprit moderne. — De l'individuel et de l'exceptionnel. — Causes d'avortement.

J'ai parcouru les différentes phases du sujet que je m'étais proposé. Sans doute j'ai laissé beaucoup à dire et je suis loin d'avoir épuisé une matière qui est de sa nature inépuisable. Cependant j'aurai peut-être atteint le but si j'ai pu faire comprendre le sens assez marqué de l'évolution de l'art dramatique et de l'art théâtral. Tous les arts modernes, ainsi que toutes les sciences, ne cessent de croître en complexité et en hétérogénéité. La mise en scène ne peut que suivre ce mouvement, malgré les vaines réclamations d'une rhétorique, surannée, dit-on, avec laquelle je ne me sens moi-même que trop de liens. Par une habitude d'esprit, née de l'éducation et de l'instruction, nous accordons à la tradition un empire et un prestige que ne lui reconnaissent pas ceux qui ne l'ont pas reçue

toute formée des leçons d'un maître, ou ne l'ont pas puisée dans l'étude des chefs-d'œuvre des siècles passés. Il n'y a pas d'entente artistique possible entre un homme qui éprouve des émotions profondes à la lecture d'Homère ou de Sophocle et un homme qui n'a jamais connu leurs œuvres que par ouï-dire, ce qui cependant est déjà un progrès sur l'ignorance absolue.

Nous assistons donc à la décadence certaine de l'art, dans la forme du moins que nous avons été habitués à lui reconnaître et sous laquelle nous l'avons aimé, respecté et cultivé. Cet art était le privilège d'une élite peu nombreuse qui, dédaigneuse des spectacles vulgaires et ne recherchant que les sensations exquises, n'en respirait que la fleur et laissait tomber le reste en poussière. Tout drame ou toute comédie était un conflit psychologique et moral et mettait en présence des êtres qui, sous des apparences réelles, n'étaient qu'idéalement vrais. Sous les traits individuels que leur prêtaient les acteurs, les personnages de théâtre étaient des types généraux que la nature ne nous offre jamais et que l'esprit peut seul concevoir et se représenter. Aussi le point de départ essentiel de cet art transcendant était la convention. Ce qui, dans tout drame et dans toute comédie, était idéalement vrai, c'étaient les vertus, les vices, les caractères ou les passions. C'était là que portait tout l'effort de la création artistique, de l'observation philosophique et de l'imagination poétique ; et ces êtres, en quelque sorte abstraits, prenaient alors une intensité de

vie morale d'une puissance extraordinaire et véritablement surhumaine. Comparés aux personnages de théâtre, les êtres réels n'en paraissaient que des extraits incomplets et inachevés, à peine ébauchés. Jamais, en effet, l'humanité n'aurait pu les réaliser en entier. Seule la poésie pouvait créer de toutes pièces ces êtres dont la nature avait éparpillé tous les traits sur des milliers d'exemplaires humains. Mais quelle était alors la grandeur tragique ou la profondeur comique du spectacle qu'offraient aux esprits, longuement préparés à le comprendre et à le goûter, la rencontre et le conflit de ces personnages plus vrais que la réalité elle-même! L'intérêt de ce jeu poétique était si puissant, que le reste était de peu d'importance : ce n'était qu'une affaire de convention définitivement et préalablement réglée entre le poète et le spectateur.

Qu'importe d'où viennent et où vont Scapin, Lisette, Géronte, Éraste et Isabelle, réunis par le caprice du poète dans un même enchevêtrement d'événements, pourvu que nous riions des fourberies de l'un, de la malice de l'autre, de la sottise de celui-ci, et que nous assistions au triomphe final des amants! Qu'importe qu'ils se rencontrent ici ou là, dans un décor représentant un appartement ou une place publique! C'est par pure bonté d'âme que le poète daigne parfois nous apprendre que la scène se passe à Naples ou à Paris : nous n'avons que faire de le savoir, puisque ce sont les mêmes personnages qu'il transporte à son gré aux quatre coins du monde. Qui songe à reprocher à ces

personnages de s'asseoir et de discourir au beau milieu d'une place publique? Qu'importe, pourvu que ces personnages nous éblouissent des étincelles de leur esprit, que la vérité psychologique et que l'observation morale naissent du choc de leurs caractères et du conflit où les engagent leurs passions! Ce spectacle a le pouvoir magique d'offrir à nos méditations l'être humain, dégagé de toutes les réalités qui l'encombrent et le masquent. Mais, pour s'y plaire, il faut que l'esprit soit dès longtemps formé à l'abstraction et à la synthèse, et qu'il accorde au fait moral une supériorité constante sur le fait matériel. En un mot, il lui faut la foi, une foi en quelque sorte innée, pour croire à la vérité dégagée du réel, pour être convaincu que la peinture de l'idéal est l'unique raison d'être de l'art.

Les foules qui montent des ténèbres à la lumière et qui des bas-fonds de l'humanité s'élèvent à toutes les jouissances d'une vie sociale supérieure ne sont pas prédisposées par l'éducation, par l'instruction, par l'influence héréditaire que les générations exercent les unes sur les autres, à jouir d'un art qui s'est dégagé de la réalité, c'est-à-dire de ce qui leur semble être toute la vérité. Elles ne savent pas voir par les yeux seuls de l'esprit et sont dominées par les sensations directement perçues par les organes de l'ouïe, de la vue et du toucher. Toujours en contact avec la réalité, elles n'apprécient les objets qu'un à un, les estiment pour leur qualité visible ou tangible, et, ne s'élevant pas aux classifications générales, ne s'inté-

ressent aux êtres et aux objets que par leurs traits individuels et particuliers. Comme cependant elles ont une sensibilité très vive, d'autant plus vive qu'elle n'a pas été émoussée ou affinée par de fréquentes émotions esthétiques, elles prennent souvent plaisir aux spectacles tragiques ou comiques de l'art classique, mais dans des conditions intellectuelles et morales toutes particulières. Elles ne séparent pas l'action tragique ou comique de la possibilité réelle, ramènent les héros de la tragédie et les personnages de la comédie dans le cercle étroit de leur vue immédiate, et leur esprit en change singulièrement les proportions, en appliquant à ces créations idéales une sorte de compas de réduction. Elles s'intéressent non au développement poétique et moral des personnages, mais à l'acte qu'ils accomplissent; non à la vérité générale qu'ils représentent, mais aux traits particuliers sous lesquels la vérité se manifeste et au fait qui en est l'occasion. Leur émotion au théâtre n'est jamais ou n'est que très rarement esthétique : c'est pourquoi elles ne pleurent pas exactement aux mêmes endroits ni pour les mêmes causes, et quelquefois, dans la comédie, rient franchement d'un trait qui nous serre le cœur. En un mot, elles sont frappées de l'action tragique et en sont impressionnées comme elles le seraient d'un drame de cour d'assises.

Une telle manière de comprendre et de juger les œuvres dramatiques et d'en apprécier la moralité n'est sans doute pas très élevée; cependant elle n'est ni fausse ni injuste : on peut même affirmer qu'elle

est exacte et rigoureuse. Mais la vérité, ainsi vue sous un angle étroit, n'est plus la vérité idéale : c'est en quelque sorte une vérité tangible et mesurable, née de l'observation directe des faits, de l'examen des objets et de la confrontation des êtres particuliers qu'a réunis un même acte criminel ou une même situation comique. Ce nouveau public, vierge d'émotions esthétiques, auquel s'adressent aujourd'hui les poètes dramatiques, n'est pas formé à juger une passion ou un caractère en soi, indépendamment du circonstanciel des faits ; mais il rapporte cette passion et ce caractère à son expérience personnelle et actuelle, et pour apprécier ce que l'une a d'horrible et l'autre de ridicule n'a d'autre étalon que la réalité. Ce n'est donc qu'en multipliant les traits particuliers, d'observation courante et journalière, qu'on lui procure la sensation de la vérité et de la vie. Il est bien heureux que *Don Juan*, *Tartufe* et le *Misanthrope* soient écrits, car un nouveau Molière ne saurait concevoir aujourd'hui sous la même forme ces comédies idéalement humaines et vraies, mais dont les personnages sont des types généraux tout à fait en dehors de notre expérience personnelle et de nos observations quotidiennes. Le public actuel s'intéresse donc moins à l'homme en général qu'aux hommes en particulier, et ne conçoit pas plus ceux-ci soustraits à toutes les conditions de climat, de race, de tempérament et de milieu social, qu'il ne les conçoit dégagés des influences extérieures, des circonstances et des faits.

C'est à satisfaire à ce nouveau besoin intellectuel que s'ingénie l'école réaliste ou naturaliste. Nous sommes encore au fort de la bataille que cette école livre aux classiques et aux romantiques et dont les injures sont des deux côtés les projectiles ordinaires. Nous n'y ajouterons pas les nôtres, bien que l'école réaliste ait souvent mérité les sévérités de la critique en flattant les instincts les moins nobles de l'humanité et en prenant le succès d'une œuvre d'art pour la mesure de sa moralité. Mais les adeptes d'une école quelconque sont des hommes, c'est-à-dire des êtres essentiellement faillibles, dont la vue est courte et le jugement borné. Bien que la plupart aient fait un emploi déplorable et parfois peu recommandable de leur faculté d'observation, il est intéressant de dégager et de mettre en lumière l'idée qui les meut et à laquelle ils ont obéi inconsciemment, et de déterminer la force génératrice dont ils ne sont que des rouages de transmission.

Or, on peut aisément reconnaître que l'école réaliste, ses excès mis à part, obéit, mais aveuglément et sans conscience du but final de l'art, à l'esprit qui gouverne le monde moderne. La science s'est d'abord lancée à la conquête de l'infiniment grand; aujourd'hui, elle pénètre dans l'infiniment petit. Après la synthèse audacieuse est venue l'analyse patiente ; et nous sommes à l'ère des sciences et des arts microscopiques, qui poursuivent la vie jusque dans ses retraites les plus secrètes et les plus ignorées. L'auteur dramatique ne fait donc qu'obéir à la tendance géné-

rale quand il fouille les plis les plus cachés de l'âme humaine et soumet à son étude les ferments de sa désorganisation morale. En même temps, les couches humaines les plus profondes, entraînées par le grand mouvement des révolutions s'élèvent comme une écume à la surface des sociétés et viennent d'elles-mêmes se placer dans le champ de ses observations. Son œil patient décompose ces masses et s'attache aux caractères particuliers qui différencient ces millions d'individualités. Chacune d'elles est un nouveau monde, complexe et complet en soi, qui obéit à ses lois propres et relatives, dérivées des lois générales et absolues. Par suite, le problème dramatique semble être aujourd'hui de mettre en relief, non les caractères communs et collectifs que ces individualités offrent à un observateur attentif, mais les caractères particuliers qui de chacune font un être distinct.

L'art réaliste vise donc l'individuel et partant l'exceptionnel, d'où l'extrême difficulté d'en obtenir une représentation, toute représentation étant toujours le résultat d'un travail idéal et d'une généralisation. C'est pourquoi la nouvelle école voudrait ramener l'art à la présentation du réel, sans se rendre compte de ce que cette ambition a précisément de chimérique. Toute œuvre d'art ne peut être qu'une représentation du réel et partant est une création idéale : il suffit pour arriver à cette conclusion de ne pas raisonner par à peu près et de prendre les mots avec leur sens exact. Une œuvre dramatique, conçue selon les visées réalistes, est uniquement une œuvre dont l'idéal est

moins général et moins élevé, et que son infériorité seule rapproche des données de la réalité courante et journalière. Ce but, quoique plus humble, est cependant celui qui seul justifie les prétentions de l'école réaliste. Étant données des passions humaines, qui sont de tous les temps, il s'agit de leur chercher des motifs dans notre monde actuel et de les développer selon des raisons déduites des lois complexes des sociétés modernes. Ramenée ainsi dans ces limites plus étroites, l'école réaliste peut se défendre et se justifier.

Dans ses fouilles au fond de l'homme moderne, et dans son étude directe de toutes les choses de la nature, le réalisme trouvera la vie, une vie intense mêlée à un mouvement vertigineux. Les limites superficielles de l'art se trouveront ainsi reculées ; et l'exploration mettra le pied sur quelques-unes des terres encore peu foulées de l'humanité et de la vie. Le nombre des personnages de théâtre s'accroîtra considérablement, et chacun d'eux ne nous apparaîtra plus qu'avec son idéal particulier, c'est-à-dire un idéal ramené à la mesure de son intelligence, de son développement moral et de sa fonction sociale. D'où la diversité extraordinaire du spectacle, ce qui est une séduction pour l'esprit moins généralisateur du public actuel. Aussi l'avenir immédiat semble appartenir à l'art nouveau. Il était d'ailleurs fatal que l'apparition de l'école réaliste ou naturaliste fût synchronique à l'épanouissement de l'esprit démocratique dans les sociétés modernes.

Mais toute la poussée furieuse de cette école n'aboutira qu'à un avortement, si elle s'enfonce de plus en plus dans l'analyse de matières au sein desquelles la vie n'a jamais été et ne sera jamais. Ce sont les manifestations seules de la vie qui doivent faire l'objet de ce que l'école appelle ambitieusement ses expériences. La nature ne doit y entrer que par ses rapports avec la vie, et par le rôle passif qu'elle joue dans le développement de l'activité humaine. L'étude de la nature inerte, de la matière en soi, est donc une première cause d'avortement que devra éviter l'école réaliste. Une autre cause est le manque de contrôle, partant le manque d'intérêt et de sympathie qu'offre toute manifestation individuelle et exceptionnelle de la vie. C'est pourquoi, à mesure que l'analyse descendra dans l'infiniment petit, l'intérêt du spectateur décroîtra dans la même proportion.

Une troisième cause, parmi beaucoup d'autres que nous pourrions encore citer, est le dédain irréfléchi de l'école pour la psychologie et pour la morale. Il est particulièrement un point important sur lequel elle se trompe étrangement. L'intérêt qu'elle paraît porter aux classes populaires part d'un bon naturel, je veux le croire, mais l'entraîne à nous représenter trop souvent comme contradictoires l'élévation morale et l'élévation sociale, tandis que ce sont, en définitive, les exceptions mises à part, les deux colonnes égales et parallèles qui supportent tout l'édifice de la société et de la civilisation. A ce dédain de la psychologie se joint un amour immodéré pour la physiologie. Tout le

monde sait que le physique réagit sur le moral; c'est un sujet que Cabanis, au point de vue descriptif, me semble avoir épuisé du premier coup. Malheureusement, le naturalisme tend à remplacer l'étude psychologique par la description du phénomène physiologique qui en est l'antécédent. Or ce qu'on peut reprocher à ce procédé c'est d'être absolument puéril. Tous ceux qui ont un instant réfléchi sur les conditions de la production artistique savent que la description physiologique est ce qu'il y a au monde de plus facile et de plus banal. La difficulté et l'intérêt ne commencent que lorsque l'artiste entreprend l'étude du moral.

Dans l'état de la question, il est nécessaire que l'école aborde le théâtre : elle y trouvera peut-être le salut, car c'est le théâtre seul qui la forcera d'abandonner ses vaines prétentions physiologiques et qui l'amènera à relever son idéal, en lui imposant des généralisations nécessaires. En effet, l'école réaliste trouvera dans l'observation des réalités vivantes plus d'éléments de drames et de comédies, que de drames tout composés et de comédies toutes faites. Pour construire un drame ou une comédie, il faut rassembler ces éléments épars, les faire concourir à une même action, et par une logique sévère, qui ne réside que rarement dans l'esprit des êtres réels, mener cette action d'un commencement à une fin. Cette nécessité théâtrale sera pour l'école réaliste un retour forcé à l'idéal. Si celle-ci est assez sensée pour joindre à l'observation réaliste la méthode classique, toute

psychologique, elle assurera le salut de l'art moderne, en lui infusant une vie nouvelle; mais, si elle rejette tout compromis, par mépris irraisonné de l'idéal, elle usera ses forces à des besognes minuscules, et l'art désagrégé se dispersera en poussière.

Jusqu'à présent, l'école hésite à aborder le théâtre par le pressentiment qu'elle a d'échouer ou d'être obligée d'abandonner ce que ses théories ont d'absolu. Toutefois je crois à des tentatives prochaines, car laisser le théâtre en dehors de sa sphère d'action serait pour l'école un aveu d'impuissance. Après avoir bataillé sur les ouvrages avancés, il lui faut donner l'assaut au corps de place. Si l'expérience échoue, elle sera courte, mais laissera pendant assez longtemps l'art dans une très grande confusion; si elle réussit, elle renouvellera le théâtre, en agrandissant en quelque sorte la superficie dramatique; et l'art, bien qu'abaissé en dignité puisque son idéal sera moins élevé, entrera cependant dans une période de fécondité extraordinaire, car tous les sujets traités depuis deux mille ans, et quelques-uns à satiété, reprendront une vie nouvelle par suite de cette transfusion de sang moderne.

CHAPITRE XXXIX

Rôle actuel de la mise en scène. — La loi de concentration. — Du naturalisme moderne. — De la puissance psychologique de la nature. — La réalité est une cause formelle et non finale d'une évolution dramatique. — *L'Ami Fritz.* — Rapports de la mise en scène avec la conception poétique. — *Il ne faut jurer de rien.* — De l'imitation théâtrale.

Quel rôle particulier est appelée à jouer la mise en scène dans cette évolution de l'art dramatique? C'est un point qu'il me reste à examiner. Jusqu'à présent, il paraît y avoir beaucoup de confusion dans les idées de ceux qui se réclament de l'école réaliste. Les théâtres semblent obéir à une tendance dangereuse qui ne peut aboutir qu'à leur ruine sans profit pour l'art. Cette tendance consiste à transformer la représentation du réel en une sorte de présentation directe, de telle sorte qu'ils cherchent à s'affranchir du procédé artistique de l'imitation et mettent leur ambition à nous intéresser à la vue des objets eux-mêmes. Ainsi compris, l'art de la mise en scène aurait sa fin en lui-même, ce qui serait, pour qui réfléchit, son anéantissement, car il deviendrait, ici, l'art du

peintre, là, l'art de l'architecte, là, l'art du sculpteur, là, l'art du tapissier, etc., mais il ne serait plus un art synthétique obéissant à ses lois propres.

D'ailleurs, dans cette direction, les efforts seraient hors de toute proportion avec le peu d'intérêt qu'offrirait l'atteinte du but. La mise en scène, en effet, subit fatalement la loi de concentration, en vertu de laquelle l'attention du spectateur est ramenée et se fixe sur le personnage humain. Dès que l'action dramatique éveille en nous la sympathie que nous ressentons pour toute douleur ou toute joie, le décor échappe rapidement à notre attention, et la mise en scène disparaît à nos yeux. Elle n'est plus dès lors qu'un danger ; car la moindre discordance, comme un coup de baguette magique, anéantirait en un clin d'œil tout le charme dramatique. Aussi arrive-t-il, quand nous avons assisté à la représentation d'une pièce ayant agi avec quelque force sur notre âme, que nous ne gardons qu'un souvenir vague de la mise en scène, ou que du moins elle ne nous laisse qu'une impression d'autant plus générale que la figure du personnage humain prend plus d'importance et de précision dans notre souvenir. C'est en somme le triomphe de l'être humain sur la nature, de l'intelligence sur la matière.

Par conséquent, l'art de la mise en scène ne peut avoir la prétention de prendre le pas sur l'art dramatique. Il ne le pourrait qu'en annihilant celui-ci, ce qui serait contraire à sa propre destination. Il doit donc lui rester subordonné, tout en le suivant forcé-

ment et en se préoccupant, à son exemple, du caractère individuel et particulier des objets qu'il évoque à nos yeux. Nous avons d'ailleurs insisté déjà dans le courant de cet ouvrage sur la nécessité pour la mise en scène d'adapter les milieux aux types particuliers que recherche l'art moderne. C'est une des conditions actuelles de la mise en scène. Mais la mise en scène peut-elle aspirer à jouer un rôle personnel et actif dans l'évolution du drame ? Et, s'il lui est permis d'envisager une telle perspective, quelles sont les limites infranchissables imposées à son ambition ? On est conduit à envisager ce rôle de la mise en scène en reconnaissant la valeur, en quelque sorte psychologique et morale, qu'a prise la nature dans la littérature moderne.

Toute notre littérature dérive en grande partie de celles des peuples grecs et des peuples latins : elle a une origine toute méridionale. Or, dans les pays dévorés par une lumière ardente, la nature n'agit pas sur l'homme avec le charme pénétrant qu'elle a dans les pays du nord. La transparence de l'atmosphère, la netteté des lignes, l'égalité des effets, la coloration puissante des tons, ne semblent pas s'associer à la mélancolie humaine comme les paysages humides et crépusculaires du nord. Aussi tous les artistes, tous les poètes ont négligé ou n'ont que légèrement indiqué cette association de l'homme et de la nature. Au XVIIe siècle, la nature artistique est factice : ce ne sont que des paysages baignés dans la transparente lumière de l'Attique. Ce n'est que vers la fin du XVIIIe siècle que

l'homme a laissé son âme s'ouvrir aux impressions profondes de la nature et qu'il a associé celle-ci à ses états psychologiques. Mais aujourd'hui toute notre littérature est fortement empreinte de naturalisme. Il n'est donc pas étonnant que la décoration théâtrale et que la mise en scène aient eu l'ambition de se parer de ce charme pittoresque qui a sur nous tant d'empire.

Toutefois, cette ambition n'avait pas eu jusqu'alors de visée plus haute que celle de plaire directement aux spectateurs, et de renforcer la puissance dramatique en dirigeant sur nos yeux ses effets les plus romantiques. Comme la musique dans le mélodrame et dans le vaudeville, la mise en scène n'avait eu jusqu'alors qu'un rôle, celui d'environner le spectateur d'une sorte d'atmosphère passionnelle, et de créer un milieu adapté à l'émotion née du développement de l'action dramatique. La mise en scène a donc été jusqu'à présent une force émotionnelle destinée à agir directement sur le spectateur, absolument comme dans le mélodrame une longue phrase chantée sur le violoncelle agit sur son système nerveux et le dispose à l'attendrissement. Eh bien ! sans renoncer à cette puissance du pittoresque que le décorateur continuera à exercer directement sur les spectateurs et qui est en effet sa destination, la mise en scène peut-elle prétendre jouer sur le théâtre le rôle que la nature joue dans notre vie actuelle ? Comme la musique, va-t-elle à son tour venir se mêler au drame, en devenir aussi un des personnages et concourir au développement de l'action elle-même ?

Sans doute on ne peut comparer la nature, agissant directement sur nous, à l'imitation de la nature qui nous intéresse à ses procédés artistiques plus qu'aux phénomènes eux-mêmes qu'elle reproduit à nos yeux. On ne peut non plus comparer la mise en scène, où tout est factice, à la musique dont le théâtre ne modifie en rien les conditions et qui, au théâtre comme dans la vie, doit au charme mystérieux des sons réels l'empire qu'elle exerce sur notre sensibité. Cependant la littérature, même avant qu'elle fût en proie au naturalisme, tenait compte dans une certaine mesure de l'influence des forces de la nature sur la décision humaine et partant sur l'évolution du drame. Et dans ce cas la mise en scène s'élevait au rôle d'une puissance mystérieuse, supérieure à la volonté humaine : elle nouait ou dénouait le drame comme la fatalité antique. Le théâtre en présente de nombreux exemples. Ainsi le voyageur, au moment de quitter l'auberge où il s'est mis à l'abri, est assailli par la tempête : le tonnerre se mêle au bruit de la grêle ou de la pluie ; le vent repousse la porte avec violence ; le voyageur, fortement impressionné, recule, reste et est assassiné.

Certes, c'est un art inférieur que celui qui met une évolution, qui ne devrait être que passionnelle, sous la dépendance de phénomènes contingents. Cependant l'intervention des forces mystérieuses de la nature est dans ce cas tout à fait remarquable, en ce que l'illusion théâtrale agit directement sur le personnage du drame, à l'émotion duquel s'associe le spectateur.

L'impression causée par la mise en scène est donc en même temps ressentie par le personnage et par le spectateur, et celui-ci ne comprendrait pas que celui-là y restât insensible. Cela tient sans doute à ce que la nature nous impose sa puissance en la transformant en mouvement et en bruit, double phénomène dont la représentation ne change pas le mode d'action. Quelle qu'en soit la raison d'ailleurs, nous sommes amenés à constater que, dans ce cas, l'évolution du drame est due à une cause naturelle objective.

Mais l'école moderne a fait un pas de plus, en cherchant à donner à l'évolution dramatique une cause naturelle objective, qui s'adressât à celui de nos sens qui est le plus artistique, à celui de la vue. C'est là, en réalité, que commencent les difficultés. Nous allons citer un exemple où l'intention réaliste de l'auteur est pleinement justifiée, ce qui nous permettra de déduire les conditions esthétiques dans lesquelles le problème peut en général être résolu. Je prendrai cet exemple dans le second acte de *l'Ami Fritz*, et je rappellerai aux lecteurs, qui tous connaissent la pièce, la fontaine où Sûzel vient puiser de l'eau, eau véritable que le public voit couler. Quelques-uns ont critiqué, à tort, à mon sens, cette recherche d'un effet réel. C'est la vue de l'eau qui éveille chez Sichel le désir de boire, et c'est l'action de boire à la cruche que penche la jeune fille qui ramène à la mémoire du rabbin l'histoire touchante de Rébecca et d'Eliézer. Ici, c'est très justement que l'art théâtral s'associe activement à une situation véritablement dramatique ; et si on

étudie attentivement l'enchaînement de cette cause toute objective à l'effet dramatique qui en découle, on verra que la présentation réelle de l'eau détermine une représentation idéale dans l'imagination de Sichel et lui fournit la forme particulière dont va se revêtir sa pensée. Ce n'est pas l'eau qui suggère au rabbin l'idée de sonder le cœur de la jeune fille ; elle ne lui offre que le moyen immédiat d'y parvenir. La fontaine, qui procure à nos yeux l'illusion de la réalité, n'est donc pas la cause finale de la scène entre Sichel et Sûzel ; elle n'en est que la cause formelle. Sous ce rapport, cet emploi remarquablement habile de l'illusion théâtrale est un modèle puisqu'il nous permet d'en déduire une loi importante de l'esthétique théâtrale et dramatique, que l'on peut formuler ainsi : La réalité contingente ne peut jamais être une des causes finales du drame ; elle ne peut en être qu'une des causes formelles.

On ne peut nier que la réalité, en montant sur la scène et en venant y jouer le rôle qui lui est propre et y exercer une influence contingente, ne contribue, absolument comme cela se passe dans la vie, à modifier, à diversifier et, par suite, à enrichir la pensée poétique en lui fournissant des formes nouvelles et imprévues. Deux âmes mises et maintenues en présence, en dehors de toute influence objective, ne peuvent échanger que des idées purement psychologiques. Ces deux âmes rentreront dans les données plus exactes de la vie, si elles puisent dans la réalité ambiante une forme plus variée de raisonnement et les éléments

plus prochains de leur éloquence. Toutefois, il est à peine besoin de faire remarquer que l'intervention d'une cause objective ne peut être admise que lorsqu'elle dérive d'une possibilité antérieure. Elle ne doit être, en effet, qu'une cause seconde; c'est ainsi que l'acte de venir puiser de l'eau à la fontaine, dans l'exemple pris de *l'Ami Fritz*, n'est qu'une conséquence de la condition de Sûzel et du milieu où se développe l'action; il se rattache donc logiquement aux données mêmes du poème dramatique.

Bien différente et moins justifiable serait l'intervention d'une cause objective, si celle-ci était une cause première, si, par exemple, le caractère de la décoration devait peser sur la résolution du personnage dramatique. Cela ne pourrait se tenter qu'en rentrant habilement dans les lois les plus certaines de la mise en scène, c'est-à-dire en agissant préalablement sur le spectateur, en concevant une décoration capable, par la grandeur, la hauteur et la profondeur de la scène, ainsi que par des effets d'ombre ou de lumière, de faire naître une impression morale, que le spectateur transporterait alors dans le personnage. Un pareil effet est toujours aléatoire, puisqu'il dépend des dispositions du public et de l'imagination des spectateurs. C'est sur la scène de l'Opéra qu'on pourrait et qu'on a pu employer ce procédé avec quelque sécurité, parce que, là, la puissance de la musique sur l'inclination morale du spectateur vient en aide à la puissance pittoresque de la décoration. Ce serait donc s'exposer à de graves mécomptes que de vouloir

élever le pittoresque de la décoration à l'état de ressort dramatique, ou autrement, de regarder le pittoresque comme une cause finale suffisante de l'évolution dramatique. Il ne peut en être qu'une des causes formelles. Nous aboutissons donc, pour l'ensemble décoratif, à la même loi que pour tout objet considéré dans son influence éventuelle sur la marche du drame.

Il est certain que, dans toute conception poétique, le monde extérieur, réduit au milieu immédiat où s'agitent les personnages, fournit ou peut fournir incessamment à ceux-ci les causes formelles de leur langage. La mise en scène peut-elle nourrir l'ambition réaliste de rendre visible au spectateur tout ce qui, dans le milieu objectif, joue le rôle d'une cause formelle? C'est le dernier refuge de l'école nouvelle. Pour éclaircir cette question, prenons un exemple. Au troisième acte de *Il ne faut jurer de rien*, le décor, à la Comédie-Française, représente un bois sombre et sauvage. Les arbres qui montent jusqu'aux frises dérobent au spectateur la vue du ciel. C'est une belle solitude nocturne. Voyons maintenant la mise en scène imaginée par le poète. C'est un soir d'été. Après une chaude journée, l'orage a éclaté. Quand Van Buck et son neveu arrivent près du lieu où doit se rendre Cécile, Valentin, en quelques mots, esquisse la mise en scène : « La lune se lève et l'orage passe. Voyez ces perles sur les feuilles, comme ce vent tiède les fait rouler. » Enfin, dans la clairière où se rencontrent Valentin et Cécile, la mise en scène est conditionnée par le texte : « Venez là, où la lune éclaire... — Non,

venez là, où il fait sombre; là, sous l'ombre de ces bouleaux... Y a-t-il longtemps que vous m'attendez ? — Depuis que la lune est dans le ciel... Viens sur mon cœur ; que le tien le sente battre, et que ce beau ciel les emporte à Dieu... Voyons, savez-vous ce que c'est que cela ? — Quoi ? cette étoile à droite de cet arbre ? — Non, celle-là qui se montre à peine et qui brille comme une larme... » Toute cette scène, comme on le voit, est fortement empreinte d'un naturalisme plein de mélancolie.

Aujourd'hui, au théâtre, avec l'aide de la lumière électrique, la mise en scène pourrait réaliser le paysage nocturne décrit par le poète. Au commencement de l'acte, de lourds nuages sombres passeraient sur le ciel étoilé et sur la lune qu'ils obscurciraient. Enfin, les nuages, en fuyant, laisseraient voir dans toute sa pureté un ciel profond et étoilé, au milieu duquel brillerait le disque lunaire. Les arbres, des bouleaux au feuillage léger, aux troncs clairs, disposés par bouquets, laisseraient le regard du spectateur se perdre dans « l'océan des nuits. » Le public participerait ainsi, comme les personnages du drame, à la vue de ces beaux effets de la nature, qui sont, en plus d'un endroit, pour Valentin et Cécile, les causes formelles de leurs pensées. Cependant, c'est par un motif de premier ordre que la Comédie-Française n'a pas dû chercher à réaliser cette poétique mise en scène, en admettant, pour un moment, qu'elle eût pu avoir la pensée de le faire. C'est qu'en effet, ce dont on peut juger par certains détails du dialogue (je t'aime ! voilà

ce que je sais, ma chère; voilà ce que cette fleur te dira, etc.), qui sont incompatibles avec un décor nocturne, c'est qu'en effet, dis-je, la nature évoquée par le poète est purement idéale, c'est-à-dire conçue par son esprit, et que la mise en scène décrite par lui n'est pas la peinture réelle d'un effet vu et observé par ses yeux. Dans la conception de cette scène, ce n'est pas la vue d'un phénomène qui a déterminé l'idée, mais, au contraire, l'idée qui a ramené dans l'imagination du poète la représentation d'un phénomène.

La Comédie-Française a donc dû chercher l'idée générale du décor au delà des causes formelles de la pensée du poète; et elle a placé Valentin et Cécile au milieu d'une solitude profonde, qui rendît possible au séducteur toute tentative de profanation et fît resplendir l'angélique pureté de cette jeune fille qui, seule, la nuit, vient, sereine et candide, poser son front sur la poitrine de celui qu'elle aime. Le véritable orage qui s'apaise, c'est celui qui s'était soulevé dans le cœur de Valentin, et la véritable étoile, ce n'est pas celle que pourrait allumer le metteur en scène dans le ciel de son décor, c'est celle de l'amour qui se lève dans l'âme purifiée de Valentin. On voit donc combien l'effet général du décor répond mieux à l'idée poétique que les effets particuliers d'une mise en scène plus naturaliste.

Cet exemple montre qu'il faut lire avec la plus grande attention l'œuvre que l'on doit mettre en scène et déterminer la nature de l'inspiration de l'auteur. S'il est sensible que le poète a remonté de l'idée au

phénomène, comme c'est le cas dans l'exemple précédent, il ne faut pas présenter un ordre inverse au spectateur, et, par conséquent, la mise en scène doit laisser l'idée seule se manifester et éveiller le phénomène dans l'imagination du spectateur, comme cela a eu lieu dans celle du poète. Si, au contraire, il est sensible que l'auteur a voulu subordonner la représentation de l'idée à la présentation du phénomène, il faut s'efforcer de réaliser la mise en scène décrite par lui. Il est clair que dans *l'Ami Fritz*, sans l'eau qui coule de la fontaine, la légende de Rébecca n'a aucune raison de se représenter à la mémoire de Sichel.

Les cas où une mise en scène réaliste s'imposera ne sont pas aussi fréquents ni aussi nombreux qu'on pourrait le croire au premier abord. Le plus souvent, il sera prudent de s'en tenir à l'ancienne conception décorative qui ne recherche qu'un effet simple et général. Et cela pour deux raisons d'ordre supérieur. La première, c'est que l'impression que nous cause la nature se ramène toujours dans la réalité à quelques sensations très simples, telles que la présence ou l'absence de la lumière, le mouvement ou le repos des objets, le bruit ou le silence, le plus ou le moins de vapeur humide dans l'atmosphère, le plus ou le moins de grandeur ou de profondeur, etc. Tout le surplus de nos impressions, souvent très complexes, naît du rapport que ces sensations simples ont avec l'état moral de notre âme. Il faut, par conséquent, dans la représentation des effets de la nature ne pas tenir compte

de ce que, précisément, y mettra le spectateur, pour peu que l'action dramatique ait incliné son âme vers tel ou tel état psychologique. C'est là une raison toute philosophique.

La seconde raison a une portée esthétique à laquelle j'ai déjà fait allusion ci-dessus, et sur laquelle j'appelle l'attention des personnes qui se laissent trop facilement séduire par les promesses de l'école réaliste ou naturaliste. Quand on transporte le monde extérieur, objets ou phénomènes, sur la scène, on n'en donne naturellement qu'une copie, qu'une imitation. Sur la scène, on ne bâtit pas de vraies maisons, on ne plante pas de vrais arbres, on ne déroule pas de véritables flots, on ne pousse pas dans le ciel de vrais nuages, etc.; on ne nous donne de toutes ces choses que des imitations. Or, du moment que l'on ne présente pas au spectateur les objets réels qui, selon le poète, devraient avoir une influence psychologique sur les personnages du drame, on ne peut pas compter que les objets imités auront la même portée, attendu que l'attention du spectateur est, non pas attirée par la contemplation du phénomène naturel, mais préoccupée uniquement du phénomène artistique de l'imitation. Plus l'on compliquera la mise en scène, plus on cherchera à reproduire avec exactitude les impressions de la nature, plus l'on comptera sur la perfection décorative pour agir sur l'inclination morale des spectateurs, et plus l'école réaliste s'éloignera du but qu'elle poursuit; car l'esprit du spectateur, sollicité par des impressions optiques, et sensible à toute création artistique, s'at-

tachera obstinément à ce qui lui offrira un intérêt immédiat, c'est-à-dire à l'art particulier de la mise en scène, aux procédés scientifiques ou autres de l'imitation, et ne subira par conséquent pas l'influence psychologique qu'on aura eu la prétention d'exercer sur lui. Dans ce cas, c'est tout simplement un art d'ordre inférieur qui prend le pas sur un art d'ordre supérieur.

CHAPITRE XL

L'école naturaliste au théâtre. — La théorie des milieux. — Des milieux générateurs. — Des milieux contingents. — Conjonction de l'idéal et du réel. — *La Charbonnière.* — Du réel dans la perspective théâtrale. — *Le Pavé de Paris.* — Le naturalisme imposerait des conditions nouvelles à l'architecture théâtrale. — L'école réaliste devra tendre à redevenir une école idéaliste.

A la vérité, l'école qui s'intitule naturaliste paraît avoir une grande prédilection pour la forme du roman. Cela se conçoit; car c'est là seulement que, lorsque les personnages n'agissent pas ou ne prennent pas la parole, un acteur, et le principal, reparaissant en scène, décrit les beautés sévères ou riantes de la nature, la mélancolie des bois ombreux, l'immobile majesté des monts, la pesante solitude des espaces déserts; la mystérieuse circulation de la vie, ses ardeurs et ses épuisements, et en même temps cherche à montrer le lien sympathique qui rattache les états psychologiques de l'être humain à tous ces aspects de la nature. Cet acteur, c'est le poète lui-même, dont l'âme anime la nature inanimée. Mais, au théâtre, les personnages seuls ont le droit de s'adresser au public, et le poète,

c'est-à-dire le démonstrateur psychologique, est réduit au silence. La nature n'agit donc dans la mise en scène que par ses effets simples et généraux, n'engendrant chez les spectateurs que des sensations initiales, simples et générales. Nous arrivons ainsi, par un autre chemin, à la même conclusion que dans le chapitre précédent. Au théâtre, le poète, présent mais silencieux, n'y peut plus animer la nature et lui insuffler, comme dans le roman, une sorte de force passionnelle active. C'est pourquoi, en abordant la scène, l'école naturaliste est contrainte d'abandonner toute sa puissance descriptive, et de sacrifier la nature pour s'attacher aux effets humains et sociaux de la vie.

Quelle est, sous ce rapport et en quelques mots, l'esthétique de l'école? Si je vois juste, la voici, dégagée des théories secondaires qui l'encombrent et présentée sans dénigrement avec toute l'impartialité dont je suis capable. On peut dire, sans exagération, qu'elle est tout entière contenue dans la théorie des milieux. Premièrement, les êtres humains ne peuvent s'abstraire des milieux où ils sont nés, où ils se sont développés et qui déterminent leur mode de sentir, leur mode de penser et leur mode d'agir. Deuxièmement, nulle action dramatique, née du conflit de passions humaines, ne peut s'isoler des milieux où elle se noue, se développe et tend à sa fin.

L'école ne considère plus une passion en soi, mais l'envisage dans ses différents modes et met son ambition à traduire sur la scène, dans toute leur réalité

complexe et relative, les états psychologiques et pathologiques des êtres, individuellement déterminés, qui agissent sous l'empire d'une passion. Ce qu'elle cherche, c'est donc une vérité plutôt relative qu'absolue. C'est pour cela que nous avons dit plus haut que l'école agrandissait la superficie de l'art, en abaissant sensiblement l'idéal. On peut, en effet, accorder au réalisme le droit qu'il réclame de différencier, par exemple, le mode d'aimer de l'homme du peuple de celui de l'homme du monde ; mais dès que la jalousie armera d'un couteau la main de l'un et de l'autre, elle devrait à son tour reconnaître que toutes les distinctions sociales s'anéantissent devant un fait pathologique purement humain.

L'art, parti du particulier et du relatif, doit donc aboutir au général et à l'absolu ; et par suite le poète, après avoir soigneusement pris ses types dans la réalité, doit tendre à l'idéal, c'est-à-dire à dégager l'être humain de toute contrainte sociale et à débarrasser les passions des masques sous lesquels cette contrainte les force à se cacher et à se dérober aux regards. C'est le transport du relatif au théâtre qui fait la richesse de l'art moderne ; mais c'est seulement en dégageant l'absolu de ses données relatives que celui-ci assurera à ses productions une valeur générale et une portée psychologique universelle, et leur donnera l'espérance de vivre au delà du temps présent.

En cela, l'esthétique théâtrale devra suivre l'esthétique dramatique. Si le poète a conduit rationnellement son œuvre du relatif à l'absolu, la mise en

scène devra s'efforcer de ne pas contrarier cette évolution ascendante. On peut donc conclure que, dans une œuvre dramatique moderne, la mise en scène devra réaliser avec le plus de soin possible tous les tableaux d'exposition, ceux où s'accusent le relatif des idées et des faits ainsi que l'influence des milieux sur les caractères et sur les passions ; mais, à mesure que l'action s'approchera du dénouement, elle devra de plus en plus sacrifier, soit dans les décors, soit dans les costumes, soit dans la figuration, les traits particuliers qui faisaient la richesse des premiers tableaux, et peu à peu revêtir un aspect général qui puisse s'harmoniser avec ce qu'a d'absolu et de purement humain l'explosion psychologique et pathologique des passions.

La seconde loi se rapporte, comme nous l'avons dit, à l'influence contingente des milieux. C'est l'aspect multiple et complexe de la vie que l'école cherche à réaliser par l'observation de cette loi. Poussez la porte d'un établissement public quelconque, et dans la foule des êtres humains qui y sont réunis, que de drames et de comédies! Ici un beau drame d'amour va naître, tandis que là une folle comédie se dénoue ; dans le groupe prochain un marché honteux se conclut ; dans celui-ci un crime horrible se prépare, tandis que dans celui-là s'épanouissent la jeunesse et le bonheur. Une action tragique ou comique ne se développe pas dans le vide, mais elle se meut en traversant des milieux successifs, qui souvent déterminent une modification dans la direction de sa trajec-

toire. Tous ces tableaux nous représentent la vie dans sa complexité et dans son hétérogénéité actuelles; ils forment le fond pittoresque sur lequel s'enlèvent en vigueur les personnages de premier plan. Si ce sont les personnages qui disparaissent, il n'y a plus d'action dramatique; mais si ce sont les tableaux qu'on soustrait à la vue, on enlève au drame ce qui précisément lui donnait l'aspect saisissant de la vie. En un mot, un drame ne se profile jamais ici-bas sur un fond neutre, semblable à ces fonds gris sur lesquels les peintres enlèvent vigoureusement un portrait, mais sur des tableaux animés eux-mêmes, sur des lambeaux d'histoire humaine et sociale qui sont souvent le commentaire le plus éloquent du drame, soit qu'ils expliquent la fatalité d'un acte par l'influence du milieu traversé, soit que par contraste ils en accusent plus fortement l'horreur.

De là se déduisent la composition et la construction d'une pièce naturaliste. Il s'agit de peindre les différents moments de l'action au milieu des tableaux animés où celle-ci s'est successivement transportée. D'où la nécessité d'une mise en scène toujours changeante et variée. C'est une succession de tableaux de genre, faits d'après nature, à tous les degrés de la vie sociale, depuis ses bas-fonds jusqu'aux couches supérieures. Évidemment, cette suite d'exhibitions, souvent pleines de mouvement et d'expression, où le pittoresque atteint une grande intensité, constitue pour les yeux et même pour l'esprit un amusement parfois très vif. On arrive ainsi à renouveler et à diversifier, jus-

qu'à les rendre méconnaissables au premier abord, des drames à peu près aussi vieux que l'esprit humain. Prenez l'*Andromaque* de Racine, vous en pourrez transporter l'action dans tous les mondes, depuis le plus raffiné jusqu'au plus abject, et vous pourrez diversifier à l'infini votre drame en faisant traverser à vos personnages les milieux les plus étranges. Sans doute, c'est précisément cette possibilité qui constitue la critique du système. Mais ici, je ne critique pas, j'analyse et j'expose les théories d'une école, en cherchant au contraire à les montrer dans leur jour le plus favorable. Or, ce que l'école recherche par-dessus tout, c'est l'exactitude des tableaux, destinée à procurer au spectateur une sensation très intense de la vie. C'est donc ici qu'apparaît la mise en scène, dont les lois imposent une limite aux prétentions de l'école. Ce qui nous reste donc à examiner, c'est jusqu'où la mise en scène peut se prêter à toutes les exigences naturalistes. Je le ferai très brièvement, attendu que le lecteur, arrivé au dernier chapitre de cet ouvrage, a son jugement formé sur les points principaux qu'il nous faut examiner.

Or, en abordant la scène, l'école naturaliste rencontrera, sans pouvoir la résoudre, une double difficulté dramatique et théâtrale, qui ne dérive nullement de lois arbitraires ou de théories plus ou moins contestables, comme celle des trois unités, mais qui tient uniquement à la structure de l'esprit et de l'œil du spectateur. Cette difficulté consiste, au point de vue dramatique, dans la juxtaposition, incohérente

pour l'esprit, de l'idéal et du réel, et, au point de vue théâtral, dans la juxtaposition, incohérente pour l'œil, du vrai et du faux. Ainsi, d'une part, toute représentation idéale détruira l'impression très vive que nous aurait causée la présentation du réel, ou réciproquement l'effet de la première sera détruit par celui que produira la seconde; d'autre part, toute opposition entre la réalité et la perspective théâtrale, qui met en présence le vrai et le faux, anéantira immédiatement l'illusion et réduira le réel à l'imaginaire.

On peut aisément fournir des exemples qui mettront en relief cette double contradiction. Dans *la Charbonnière*, un tableau représentait une salle d'hôpital. L'aspect de cette salle nue, blanchie à la chaux, que garnissaient deux rangées de lits entourés de leurs rideaux blancs, était d'un réalisme vraiment saisissant. Au pied du premier lit, à droite, une sœur veillait; dans le lit était étendue une moribonde, dont le visage à demi fracassé était recouvert d'un voile de gaze. Le tableau, dans sa simplicité tragique, causait une double impression de pitié et de terreur; et cette impression ne se fût pas effacée si le drame n'eût amené dans ce tableau une représentation de la mort et ensuite une représentation de la folie. Ces deux représentations ne peuvent jamais être qu'idéales, c'est-à-dire conçues et rendues idéalement par la réduction forcée du temps nécessaire à la succession des phénomènes morbides, par la prédominance des effets généraux et par l'effacement des traits particuliers. Or, dès que l'idéal surgissait au milieu du réel,

l'impression première se dissipait immédiatement, et l'esprit du spectateur, débarrassé de toute angoisse, s'intéressait à l'imitation artistique de la mort et de la folie. Dans ce tableau, la mort et la folie étaient, contre le vœu de l'auteur moins poignantes que le décor; et par conséquent la réalité tragique de celui-ci avait détruit d'avance l'effet que l'auteur devait attendre de ce double dénouement. En outre, la recherche de l'impression réelle avait d'avance annihilé tout l'effort artistique des comédiens. La juxtaposition de la réalité empêche donc l'illusion de se produire au même degré que si le dénouement se profilait sur un décor de carton. L'idée de juxtaposer l'art et la réalité est contradictoire et constitue pour l'école naturaliste un obstacle insurmontable. Celle-ci doit donc, si elle veut rester fidèle à ses théories, ne jamais introduire de représentation idéale au milieu de tableaux fondés sur la présentation du réel. Par conséquent, l'école est condamnée à n'introduire dans ses tableaux qu'un minimum d'action dramatique, et c'est à cela, en effet, qu'elle tend de plus en plus. Les pièces tournent chaque jour davantage à des exhibitions de tableaux vivants et animés, art inférieur, sensualiste et matérialiste, mais surtout très borné et qui ne peut fournir une longue carrière,

Dans *le Pavé de Paris*, joué à la Porte-Saint-Martin, un tableau représentait l'intérieur d'un tunnel. A un moment donné, un train de chemin de fer traversait la scène à l'arrière-plan. Je ne me souviens pas bien au juste de la fable dramatique; en tous cas, à

l'arrivée du train, en tête duquel s'avançait la locomotive, armée de ses feux rouges comme de deux yeux sinistres, la déception du spectateur était complète, et ce chemin de fer de carton frisait le ridicule. C'est qu'en effet ce n'était qu'un joujou. La locomotive et les voitures du train n'avaient que les dimensions que leur imposait la perspective théâtrale, et par conséquent elles étaient trop petites pour la distance réelle. Dans *la Jeunesse du roi Henri*, un des décors représentait un carrefour dans une forêt, et la perspective habile donnait à cette forêt de vastes proportions. Soudain, deux ou trois cavaliers débouchent du fond, suivis d'une meute de vrais chiens : immédiatement la forêt devient un joujou. C'est Gulliver s'ébattant maladroitement dans un paysage de l'île de Lilliput. Cette contradiction optique provient, on le sait, de ce que la profondeur de la scène est en grande partie fictive. Voilà encore un obstacle que ne pourra surmonter l'école naturaliste. Il lui est donc interdit de composer des tableaux où doit éclater la contradiction qui résulte de la juxtaposition d'êtres soumis à la perspective réelle de la nature et d'objets soumis à la perspective fictive des théâtres.

Pour aborder certaines représentations, l'école, pour être conséquente avec elle-même et pour réaliser quelques-uns de ses principes les plus chers, devra se résoudre à faire construire des théâtres spéciaux, à scènes rectangulaires très profondes, dans lesquels le plancher de l'orchestre et du parterre sera sensiblement élevé, et le plancher de la scène ramené à l'ho-

rizontalité. Alors, c'est l'œil seul du spectateur qui inclinera toutes les lignes des décors au point de fuite, et les acteurs, en s'enfonçant dans les profondeurs de la scène, seront partout à leur place et n'auront que les dimensions qu'ils doivent avoir. Mais ce sera en même temps la fin du théâtre parlé et le retour aux drames mimés.

En résumé et pour conclure, l'école naturaliste, en abordant le théâtre, se verra enfermée dans un cercle très étroit, dont il lui sera artistiquement et scientifiquement impossible de franchir les limites. C'est pourquoi nous ne verrons jamais se produire une pièce naturaliste, telle que les adeptes de l'école l'imaginent dans leur naïveté esthétique. Est-ce à dire que les efforts de l'école seront vains et inutiles? Une telle conclusion serait injuste et contraire à la vérité. Par la présentation du réel, chaque fois qu'elle pourra éviter la double contradiction que nous lui signalons dans ce chapitre, l'école réaliste pourra agrandir l'étendue superficielle de l'art théâtral, de même qu'elle pourra agrandir l'étendue superficielle de l'art dramatique en s'attachant à la peinture des traits particuliers et des caractères individuels. Ce sera un résultat qui n'est pas à dédaigner et auquel elle serait sage de borner son ambition. Si elle vise un but plus élevé, elle devra alors modifier ses principes; et, de même que les sciences, dans leur période d'analyse patiente, nourrissent le long espoir d'une synthèse future, de même l'école réaliste ne devra chercher dans ses expériences actuelles, dans l'étude des faits

et des phénomènes, que les éléments d'une idéalisation future. Après la période actuelle d'apprentissage artistique, qui n'était pas inutile pour corriger les visibles déviations d'un art depuis trop longtemps traditionnel et conventionnel, elle redeviendra à son tour une école idéaliste, et c'est seulement alors qu'on pourra décider si le nouvel idéal de nos petits-neveux sera d'un degré supérieur ou inférieur à celui de l'école classique, et si la route douteuse, où nous sommes aujourd'hui engagés, aura conduit l'esprit français à un nouveau progrès ou à une décadence définitive.

TABLE DES MATIÈRES

Préface . I

CHAPITRE PREMIER

Le succès n'est pas la mesure de la valeur intrinsèque d'une œuvre dramatique. — Les variations de l'art correspondent aux variations de l'esprit 1

CHAPITRE II

La valeur d'une pièce ne dépend pas de son effet représentatif. — Ce n'est pas l'effet représentatif qui a assuré la renommée du théâtre des Grecs, non plus que des théâtres étrangers et de notre théâtre classique 4

CHAPITRE III

De l'effet représentatif idéal dans un esprit cultivé. — Imperfections de la mise en scène réelle. — Sa nécessité pour les esprits peu cultivés. — La mise en scène idéale est le modèle et le point de départ de la mise en scène réelle. 8

CHAPITRE IV

Rapports de la mise en scène avec la valeur d'une œuvre dramatique. — Le peu d'appareil des théâtres de province favorisait l'art dramatique. — L'excès de mise en scène lui est nuisible. 13

CHAPITRE V

Recherches d'un principe physiologique auquel puissent se rattacher les lois de la mise en scène. — Les impressions intellectuelles et les sensations organiques s'annihilent réciproquement. 16

CHAPITRE VI

De la fin que se proposent les beaux-arts. — L'excès de la mise en scène nuit à l'intégrité du plaisir de l'esprit. — La lecture est la pierre de touche des œuvres dramatiques. — La mise en scène est tantôt une question de goût, tantôt une question d'habileté. 19

CHAPITRE VII

Compétence littéraire nécessaire à un directeur de théâtre. — Établissement théorique des frais généraux de mise en scène. — L'art dramatique exigerait des vues à longue portée. 23

CHAPITRE VIII

La mise en scène est conditionnée par le nombre probable de spectateurs. — Grossissement par les acteurs des effets représentatifs. — Les actrices moins portées à exagérer les effets. — *Le Monde où l'on s'ennuie.* — Nécessité actuelle de plaire à la foule. — Abaissement de l'idéal. — Compensation. — Utilité et devoir des théâtres subventionnés. . . 27

CHAPITRE IX

La mise en scène ne doit pas pécher par défaut. — De la contention d'esprit du spectateur. — La mise en scène ne doit pas proposer à l'esprit de coordinations contradictoires. 33

CHAPITRE X

De la perspective théâtrale. — Contradiction du personnage humain avec la perspective des décors. — Précautions à prendre par le décorateur et par le metteur en scène. . 36

CHAPITRE XI

La décoration doit avoir une valeur générale et non particulière à un moment déterminé. — Modération dans l'emploi des moyens accessoires 41

CHAPITRE XII

La mise en scène est conditionnée par la logique de l'esprit. — De la décoration peinte et du matériel figuratif. — Leurs relations avec le drame. — Leur action différente sur l'esprit du spectateur. 45

CHAPITRE XIII

De la fin nécessaire des objets composant le matériel figuratif. — *Le Misanthrope* et *les Femmes savantes*. — Le hasard n'est pas un ressort dramatique 50

CHAPITRE XIV

De la sensualité et de l'individualité dans le goût actuel. — Dérogations aux principes. — Rapports de la mise en scène avec le milieu théâtral. — Caractère d'un théâtre, de son répertoire et du public qui le fréquente 56

CHAPITRE XV

Rapports de la mise en scène avec le milieu dramatique. — Pièces où domine l'imagination. — Le théâtre de Scribe. — Le théâtre de Victor Hugo. — Effet curieux observé dans *Quatre-vingt-treize* 61

CHAPITRE XVI

Des pièces où domine le sentiment. — Cas où les causes de l'émotion sont subjectives. — *Le Mariage de Victorine*. — Cas où les causes de l'émotion sont objectives. — *L'Ami Fritz*. 67

CHAPITRE XVII

Des pièces où domine la fantaisie. — Caractère de la fantaisie. — Le théâtre de M. Labiche et de M. Meilhac. — Limites de la fantaisie. — De la convenance dans la fantaisie. — *Lili*. — — Pièces d'ordre composite. — *Ma Camarade*. — Les féeries. 72

CHAPITRE XVIII

Rapports de la mise en scène avec le milieu social. — La mise en scène se modifie comme la société. — Types généraux de

l'ancienne comédie. — Le *Tartufe*. — Complexité et hétérogénéité de la société actuelle. — Plasticité nécessaire de la mise en scène. — Vieillissement rapide du théâtre moderne.................................. 78

CHAPITRE XIX

Lois restrictives de la mise en scène. — De la loi de proportion. — Plans d'importance scénique. — *L'Ami Fritz*. — Des repas de théâtre. — Application de la loi au matériel figuratif................................ 84

CHAPITRE XX

De la loi d'apparence. — De l'usage des lorgnettes. — Au théâtre le sens du toucher ne s'exerce jamais. — Seules les sensations optiques sont directes. — Le théâtre ne nous doit que des apparences. — Des costumes et des toilettes des actrices 90

CHAPITRE XXI

Rapports de la mise en scène avec l'espace et le temps. — *Les Danicheff* et *l'Oncle Sam*. — Du vrai et du vraisemblable. — De la couleur locale. — Prédominance des traits généraux. — Les romantiques. — *Le Cid* et *Bajazet*. — Le théâtre de Victor Hugo 96

CHAPITRE XXII

Vanité de toute recherche archéologique. — Des différents styles. — Les costumes du *Misanthrope*. — Le temps efface les traits particuliers. — Formation des types artistiques. — Destruction de la mise en scène. — Nécessité de démonter les œuvres classiques. — Des reprises. — *Antony*. — La mise en scène est une création artistique. — Erreur de l'école réaliste............................. 104

CHAPITRE XXIII

De la représentation des œuvres classiques. — Du plaisir théâtral. — De la sensation du beau. — Analyse de cette sensation . 115

CHAPITRE XXIV

De la mise en scène tragique. — Ce qu'elle était jadis en France. Ce qu'elle était chez les Grecs. — Notre imagination seule crée la mise en scène tragique. — Du caractère général de la décoration et des costumes. — La mise en scène n'est pas immuable. 123

CHAPITRE XXV

Étude de la mise en scène de *Phèdre*. — Le décor. — Comparaison avec les théâtres des anciens. — De l'ornementation. — Du matériel figuratif. — Son influence sur la composition du rôle de Thésée. 132

CHAPITRE XXVI

Du costume tragique. — Accord du costume avec les péripéties du drame. — Du costume de Théramène. — L'uniformité de costume concorde avec l'unité passionnelle d'un rôle. — Du costume de Thésée. — Les accessoires doivent convenir au texte et à l'action. — Du costume d'Hippolyte. 140

CHAPITRE XXVII

Rapport du costume avec la personnalité. — Le costume doit s'accorder avec les états psychologiques d'un personnage. — Du costume de Phèdre. — Influence du costume sur le jeu et sur la diction. — Les costumes d'*Iphigénie*. 146

CHAPITRE XXVIII

Des salles de spectacle. — De la scène. — Des zones invisibles. — De la ligne optique. — Du lieu optique. — Éléments de statique théâtrale. — Exemples. — Des mouvements scéniques dans *Phèdre*. 155

CHAPITRE XXIX

De la figuration. — De son rôle actif. — *Athalie*. — De son rôle passif. — *Œdipe roi*. — Des mouvements orchestriques. — Des figurants de tragédie. — Règles à observer . . 164

CHAPITRE XXX

Des actes et des tableaux. — Confusion fréquente. — Unité dramatique des actes. — Du théâtre espagnol, anglais, allemand. — Les changements de tableaux impliquent des changements à vue . 173

CHAPITRE XXXI

De l'imitation de la nature. — De la présentation et de la représentation d'un phénomène. — De la représentation de la mort. — Toute représentation est conditionnée par l'imagination du spectateur. — Le jugement du public est subordonné à l'idée qu'il se fait de la réalité. 181

CHAPITRE XXXII

De l'acteur. — De la formation subjective des images. — Rapport de la création de l'acteur avec l'idéal du public. — — Toute évolution idéale implique une modification dans l'image représentée. — C'est la généralité d'un phénomène qui justifie sa représentation. — *Smilis*. — L'acteur doit éviter l'accidentel 187

CHAPITRE XXXIII

De la composition d'un rôle. — Des traditions. — De l'intuition et de l'introspection. — Développement des images initiales. — Rapport ou contraste entre les images initiales de différents rôles. — *Le Demi-Monde.* — *Le Gendre de M. Poirier.* — *Mademoiselle de Belle-Isle.* 195

CHAPITRE XXXIV

Aptitude à jouer certains rôles. — De la personnalité scénique de l'acteur. — Complexité et hétérogénéité des rôles modernes. — Leur influence sur l'art dramatique et sur l'art théâtral. — Déformation du talent de l'acteur. 203

CHAPITRE XXXV

Complexité de la mise en scène moderne. — *L'Avocat Patelin; Bertrand et Raton; Pot-Bouille; la Charbonnière.* — Invasion du réel. — Du procédé. — Retour nécessaire au répertoire classique. — Son influence sur le talent des acteurs. — Nécessité des théâtres subventionnés 214

CHAPITRE XXXVI

Du rôle de la musique au théâtre. — La puissance musicale. — Le mélodrame. — Le vaudeville. — Évolution de l'art dramatique. — La musique devenue un personnage dramatique. 220

CHAPITRE XXXVII

De l'exécution musicale. — Des rapports de la musique avec l'action dramatique. — *Le Monde où l'on s'ennuie.* — Le théâtre de Victor Hugo. — *Lucrèce Borgia.* — *Ruy Blas.* — *L'Ami Fritz.* — Transport d'effet: *les Rantzau.* — *Les Rois en exil.* 229

CHAPITRE XXXVIII

Décadence de l'art dramatique. — Des conventions dans l'art classique. — Grandeur de l'art idéal. — De l'évolution démocratique. — Caractère de la sensibilité du public. — Son jugement artistique. — De l'école réaliste. — De l'esprit moderne. — De l'individuel et de l'exceptionnel. — Causes d'avortement 240

CHAPITRE XXXIX

Rôle actuel de la mise en scène. — La loi de concentration. — Du naturalisme moderne. — De la puissance psychologique de la nature. — La réalité est une cause formelle et non finale d'une évolution dramatique. — *L'Ami Fritz*. — Rapports de la mise en scène avec la conception poétique. — *Il ne faut jurer de rien*. — De l'imitation théâtrale . . 252

CHAPITRE XL

L'école naturaliste au théâtre. — La théorie des milieux. — Des milieux générateurs. — Des milieux contingents. — Conjonction de l'idéal et du réel. — *La Charbonnière*. — Du réel dans la perspective théâtrale. — *Le Pavé de Paris*. — Le naturalisme imposerait des conditions nouvelles à l'architecture théâtrale. — L'école réaliste devra tendre à redevenir une école idéaliste. 266

FIN DE LA TABLE DES MATIÈRES.

Paris. — Imp. Vᵉ P. Larousse et Cⁱᵉ, rue Montparnasse, 19.

www.ingramcontent.com/pod-product-compliance
Lightning Source LLC
Chambersburg PA
CBHW071628220526
45469CB00002B/524